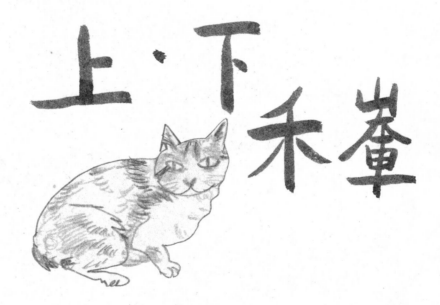

上・下禾輋

小學同學A：你屋企係點㗎？

我：我呀？有三間屋，每間屋都有條樓梯連住嘅……然後有兩個露台，一個花園。我仲養咗一隻狗、兩隻貓。

小學同學A：嘩！你好有錢㗎？

我：唔係呀，我住木屋咋。

小學同學A：……

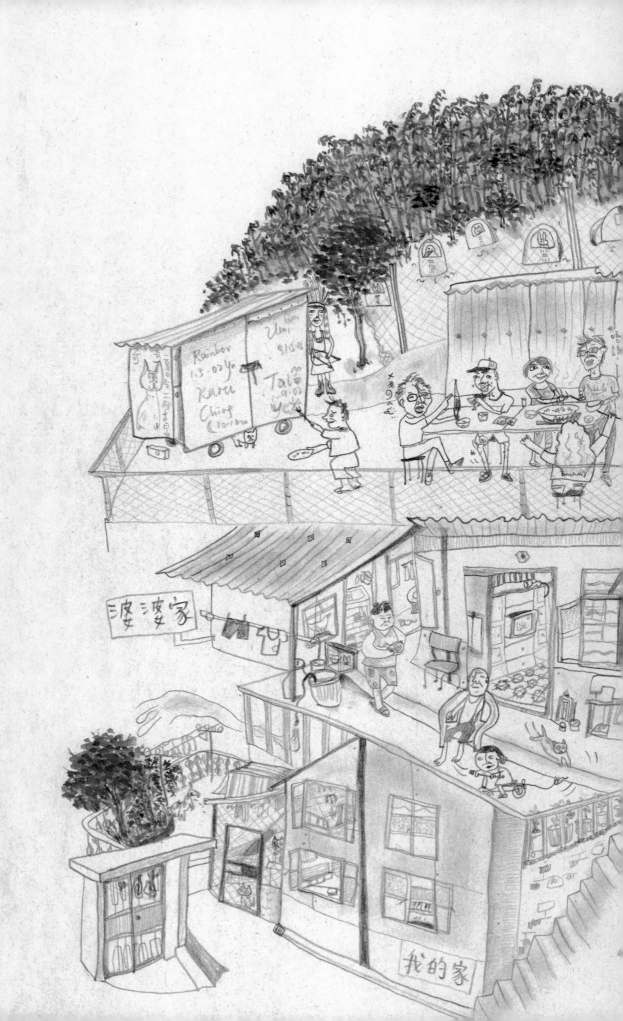

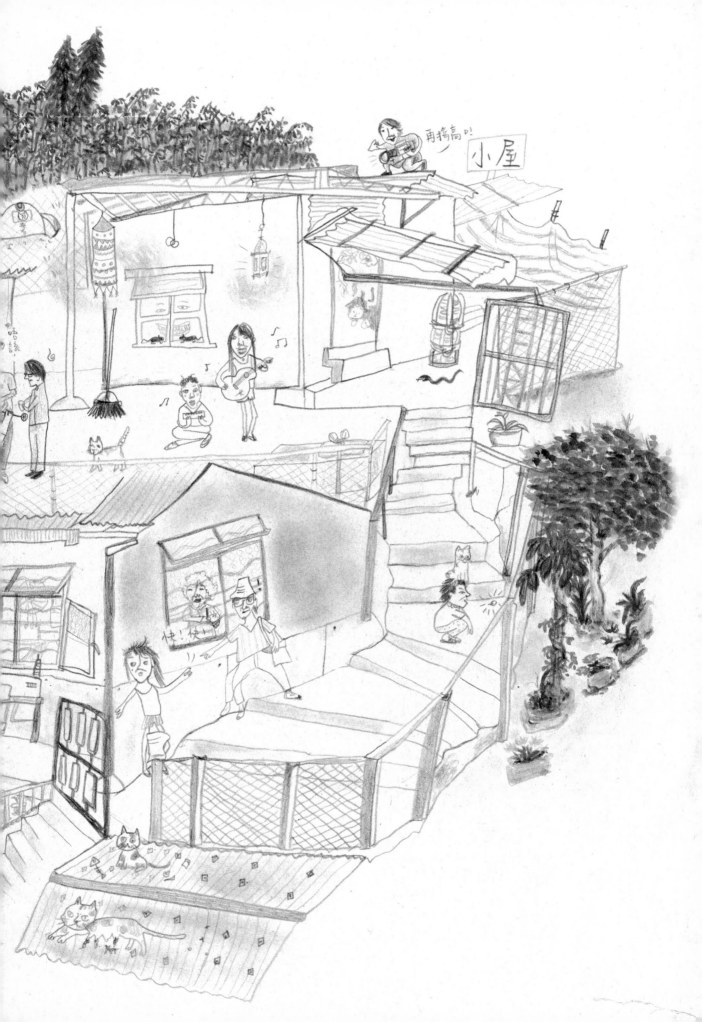

序一

新鴻基地產堅持以心建家，致力興建優質居所，亦積極培育人才，回饋社會。我們深信建造高質素物業需要有穩固根基，同樣，要培育社會棟樑，亦需要良好的學習基礎。故此，新鴻基地產近年透過「新地開心閱讀」計劃，舉辦不同類型活動例如閱讀創作比賽、作家分享會、年輕作家創作比賽及出版免費閱讀雜誌，鼓勵多閱讀，推動寫作風氣，為培育人才盡一分力。

於二〇〇六年「新地開心閱讀」計劃首次舉辦「年輕作家創作比賽」時，我深深體會到香港年輕一代的創意與識見，只要加以扶掖，他們可以發揮創作潛能。二〇〇八年我們再接再厲，舉辦第二屆「年輕作家創作比賽」，反應較第一屆更為熱烈，作品質素亦比上一屆突出。經過一年努力，得獎作品終於面世，我非常感謝多位資深作家和出版人擔任評審，並為這群有潛質的年輕人提供創作指導，更多謝三聯書店為得獎者出版首部個人著作，支持年輕人實現夢想，在文化領域上躍進發展。

英國著名的作家及哲學家培根（Francis Bacon）有一句名言：「閱讀使人博學，辯論使人聰敏，寫作使人精明。」在瞬息萬變的社會中，我們要多閱讀、多討論、多創作，開拓創意思維，才能不斷求進。我謹向八位脫穎而出的新晉作家致以衷心祝賀，更欣賞所有參賽者將理想付諸行動，他們的努力十分可貴。我希望年輕人能夠自強不息，積極吸收新知識，提升個人學養，實踐自己的理想，活出豐盛人生。

新鴻基地產副主席兼董事總經理

郭炳聯

序二

我懷着欣喜的心情,目睹八位年輕作者的第一本著作問世。他們筆下的城市 —— 香港,是如此多采多姿及令人神往,當中有舊時的居住形態、漁民生活的喜與哀、新界社區的民風與民間信仰,也有金融界精英的自省、甚具特色的建築空間,以至弱視人士的內心世界和追尋書藝之夢的旅程。可以說,這些都不是過往常見的題材,不過都是值得深入探究的,有些更是填補空白之作。

最叫人喜出望外的,是這些年輕人對身邊的人與事,都抱有很深的感情,而且有他們自己獨特的見解與表達方式。當然,寫一本書與寫一篇文章是不可同日而語的偉大工程,我很高興在長達一年的時間裡,他們能以無比的毅力在等待輪選、然後在工餘或課餘時間下完成初稿及不斷修訂補充,以符合各評審和出版社的要求,實在難能可貴!

在此,我要特別感謝六位評審:舒琪先生、許迪鏘先生、何秀萍女士、黃宏達先生、黃永先生及智海先生提攜後進的苦心,從他們後來撰寫情意俱佳的序言,更看出他們是如斯認真看待此事的。我想人生一大樂事,莫過於看見年輕人日漸成熟,以及他們可以達成理想,尤其是今天理想主義彷彿已變成怕人笑話的時候。與此同時,我也要感謝我們的合作機構 —— 新鴻基地產,他們在推動閱讀之餘,也願意撥出資源推動創作。其實,先做讀者再做作者,也是一脈相承的吧!

作為一家紮根香港超過六十年的出版機構,三聯書店一直致力提拔新人,開拓新的題材及出版方向。因為我們深信,公民文化素質的提高,對一個社會以至一個國家的發展,是至關重要的。最後,祝願年輕人的新作可以獲得社會的認同!也希望他們日後還有新的作品面世!

三聯書店(香港)有限公司總經理

曾協泰

序三　擁抱的故事

第一次跟李香蘭見面，是2003年。那時，剛剛開始游走於各大專院校，在不同的學系擔任兼職講師，而李香蘭正是我其中一個「創意思考」課的班上同學。該課屬於一個為期兩年的設計文憑課程的基礎課，有不少不想循文法中學預科途徑升讀大學，或喜歡畫畫/創作多於文史/數理的中學畢業生報讀，所以系方設計了一些旨在改變這一批中學生的既有思維模式、迎向創意思維的基礎課。跟其他同一課程的課一樣，該「創意思考」課採取了「課題研習」的方式進行，由於屬於設計文憑課程的一部份，所以同學往往會被要求以藝術創作或產品設計的形式，來呈現自己的研習成果。

記得第一次李香蘭修我的課時，「課題研習」的主題剛巧是「自我」，而她最後呈交的作品，則名為〈擁抱〉。〈擁抱〉的意念並不複雜，若要歸類，大概可以歸入「概念藝術」（Conceptual Art）的範疇。顧名思義，〈擁抱〉正正是關於擁抱的。在該作品的創作過程中，在一名同學的協助下，李香蘭四出尋找不同的人「擁抱」。這些人既有認識的（例如前度情人），也有不認識的，而協助創作的同學則拿着攝錄機把這一切拍攝下來。當初，我之所以對李香蘭這個作品留下了特別深刻的印象，是因為作品產生的背景。話說李香蘭中學時代，曾經是一名非常活潑的學生，但由於有一次在一個校內演出中闖了一個不少的禍，並被老師嚴厲責罵，所以直至中學畢業，這次事件一直在她的人際關係上留下了一個揮之不去的陰影。〈擁抱〉之所以特別讓我記得，是因為李香蘭希望透過創作，走出這個陰影，而事實上她的確做到了，她甚至在創作的過程中，重拾了跟某些人的關係。或許，正是李香蘭這一種對於人的敏感，以及藝術創作上的靈慧，讓我對她的印象特別深，而且多年來一直跟她保持着一種亦師亦友的關係。李香蘭的這一特點，亦見於她往後的不少作品中，其中包括你們眼前的這一本《上‧下禾輋》。

《上‧下禾輋》肯定不會是李香蘭最好的作品，因為它只是這一個敏感的小女孩漫長的創作旅途的起點；但《上‧下禾輋》有她對這個生於斯長於斯的地方的愛。這個地方叫禾輋村，也叫香港。

小西（藝評人）

序四　不着跡的痕跡

老東西難畫，難畫在它們一直在身邊，不經意，不着跡。

它們不經不覺的老了——諸如面上漸長的神韻、霉苔侵佔的牆腳、經年使用而褪色的器具，甚或某種悉心設計的生活工藝，和滿有人味的生活態度。如此種種，李香蘭統統都畫出來了，她觀察入微、用色淡而亮麗、造型純樸有力、走筆活潑。小西說這不是她最好的作品，我說她有天份成為溫柔版楊學德。

老了的東西不等如它將要消亡，畫畫正好點活了它，令它有跡可尋，從此我們的故事不再難說。這是上、下禾輋的故事，也是新界的故事。

我們談論香港，多以港島和九龍為中心，新界常被認為是「偏遠」的「郊區」；相比九龍和香港，新界的過去向來亦缺乏圖像紀錄。然而，新界的範圍比港島和九龍更大，人口很可能比住在港島和九龍的數量還要多，假如有一種李香蘭試圖描繪的「新界精神」存在於人心，這種精神也許更能代表「香港精神」，而「新界問題」才更是香港的核心問題了。

我這麼相信，《上·下禾輋》開拓了重頭認識新界的新路向，而保育正是由自己地方的認識開始。

智海

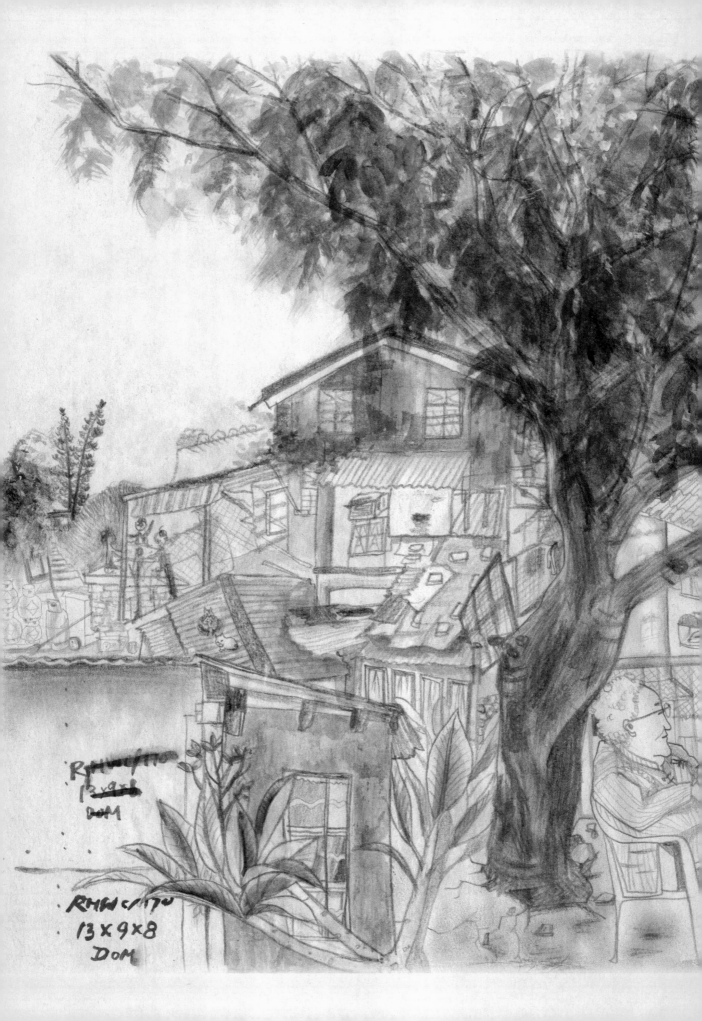

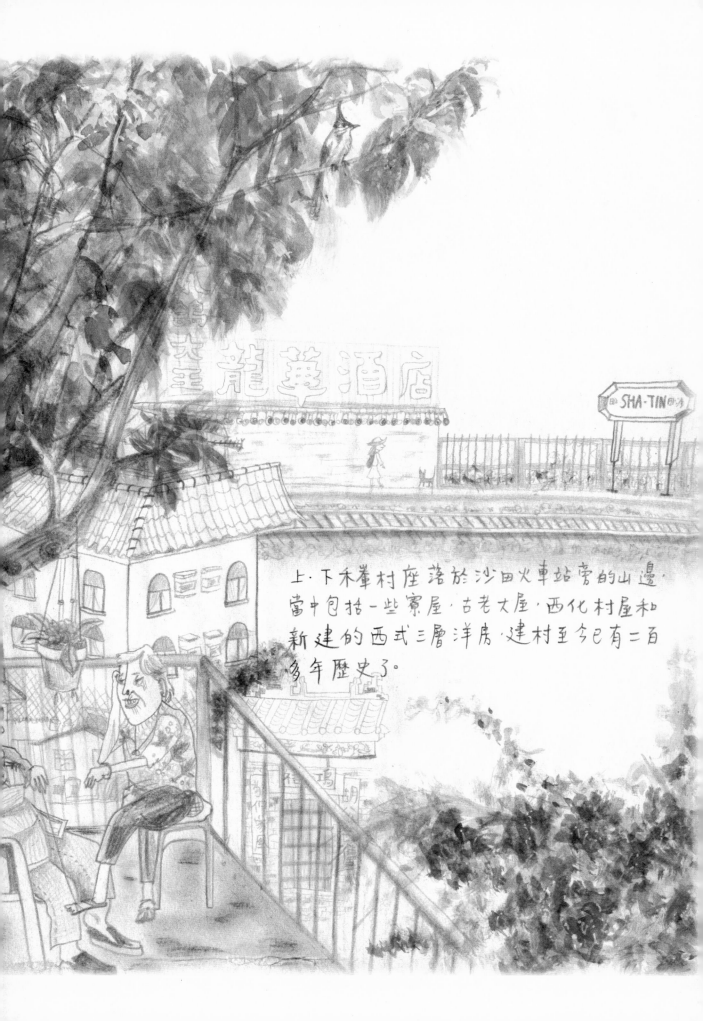

上·下禾輋村座落於沙田火車站旁的山邊·
當中包括一些寮屋·古老大屋·西化村屋和
新建的西式三層洋房·建村至今已有二百
多年歷史了。

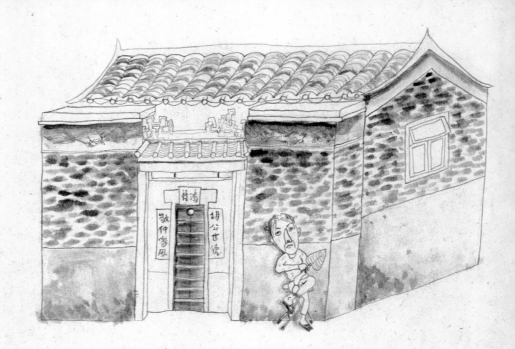

古老大屋

牆邊有立體的花鳥圖案

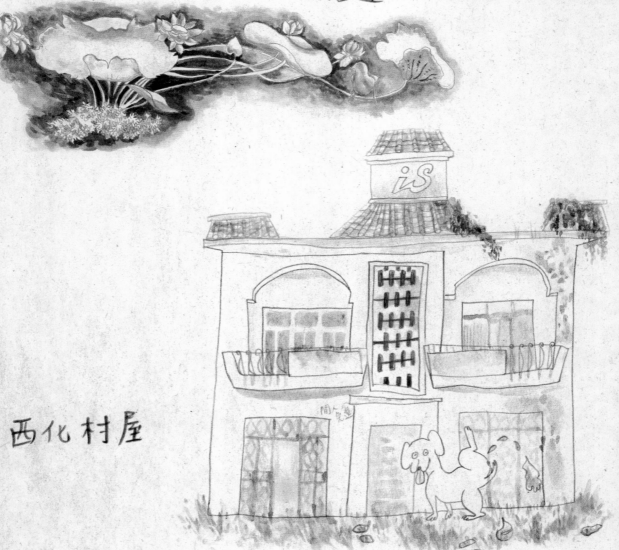

西化村屋

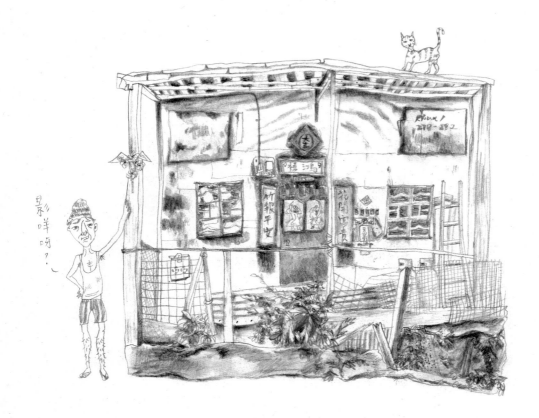

寮屋

西式三層洋房

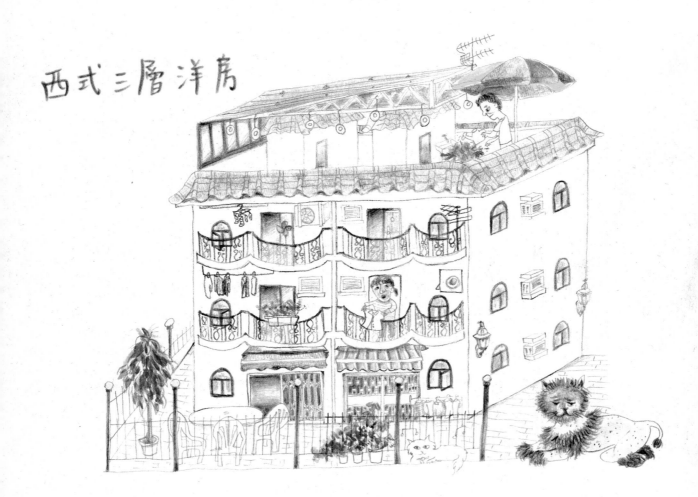

一九五〇年代以前的禾輋村，周遭都是稻田和梯田，
村民以耕種為生，農作物主要為稻米，
其次是番薯和蔬菜；直至一九六〇年代，
政府推行發展新界計劃，使農地日益減少，
農民亦因種稻所花的時間太長，
改為全年種菜或瓜豆類。

「輋」是指一種耕種方法，也可以指住
在山上的輋族居民（輋族是廣東最早
的定居者）。輋族遷到山上定居後，
會選擇較為平坦的斜坡，以火將
野草、樹木燒毀，然後將禾種在
地上，因有燒過的木灰作肥料，農
作物會生長得較好。

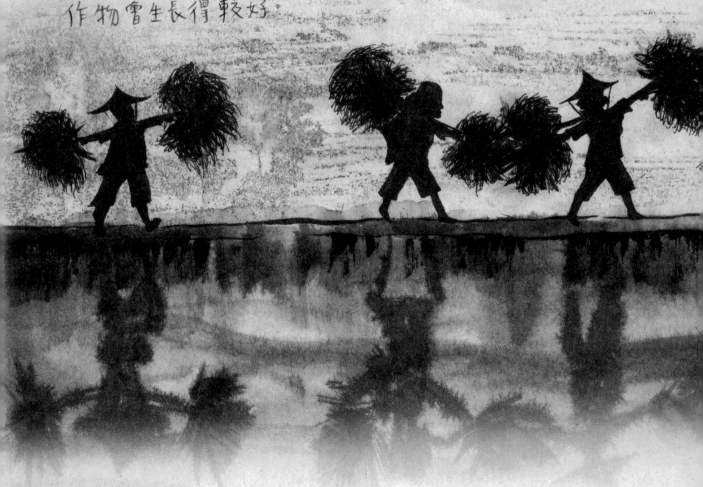

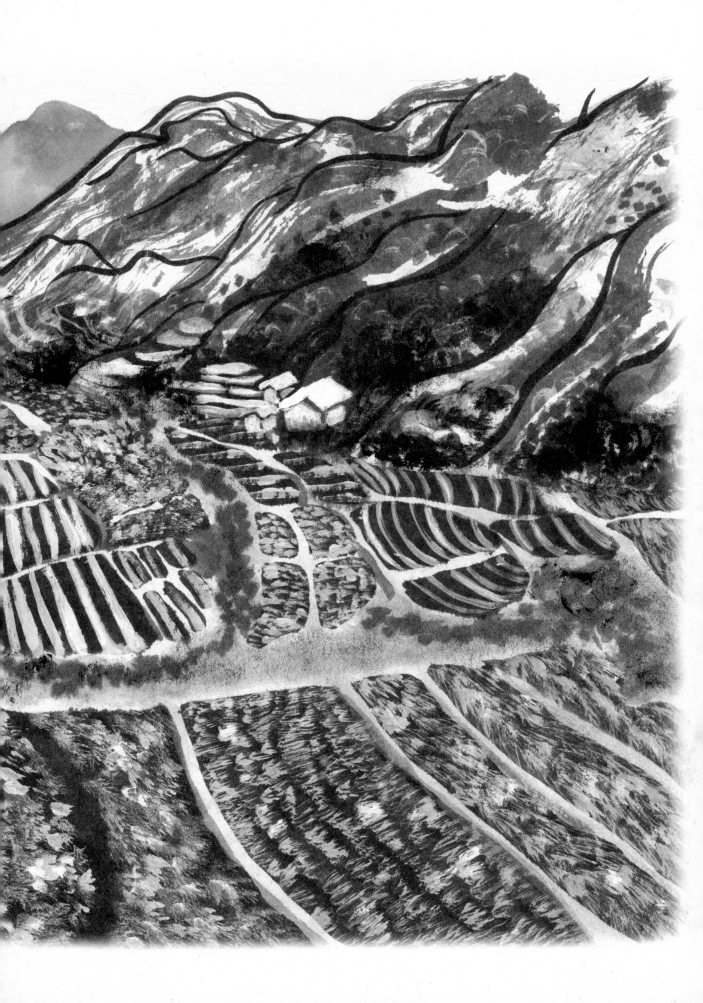

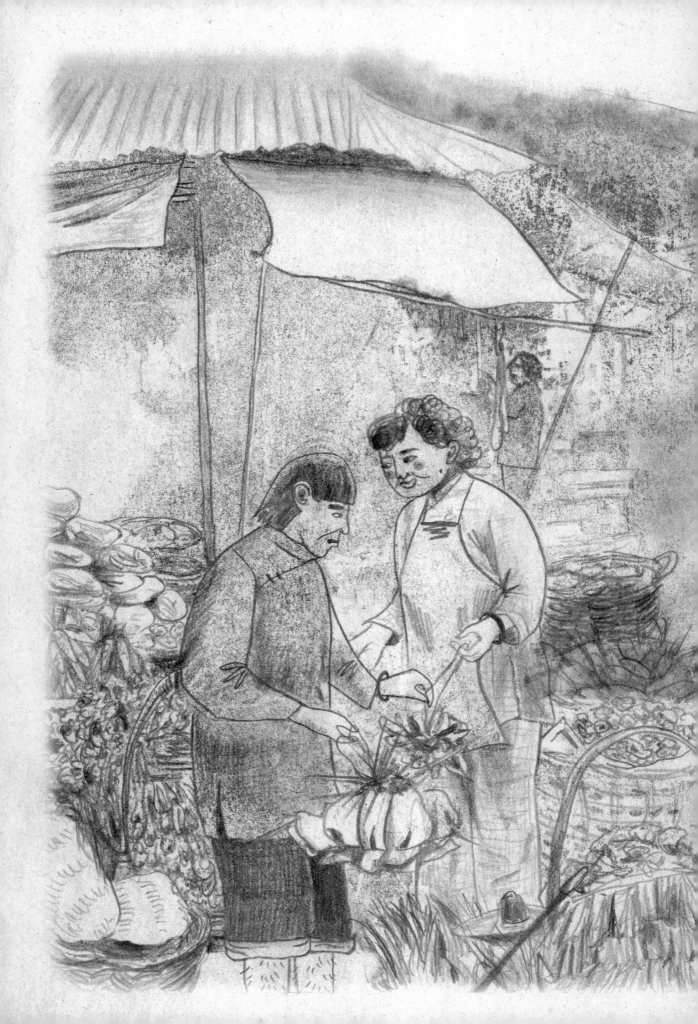

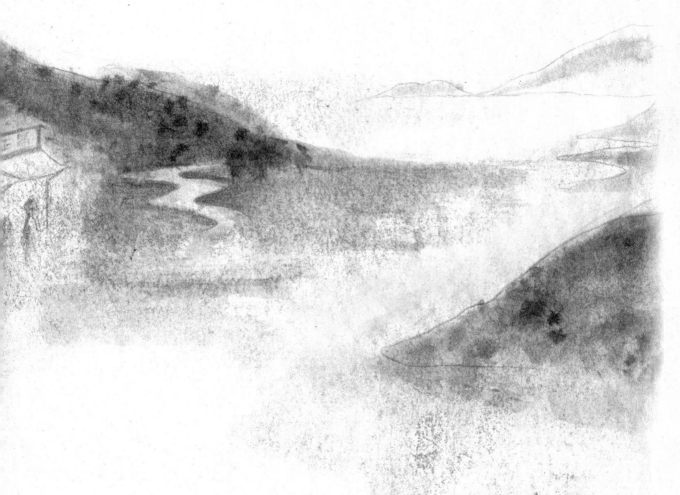

沙田墟市建於一九五〇年代·當時鄉民
會挑着農作物·家禽·更有自己編織的
竹器·如竹帽·雞籠等前往擺賣·另外·
位於上禾輋村的西林寺外亦設有各種
小食攤檔·有煎堆餅·炸豆腐·炸蘿蔔
絲·炸蕃薯等傳統小食。當時山溪未受
污染·更有以冰涼的山水製成的山水
豆腐。

1960年沙田舊貌

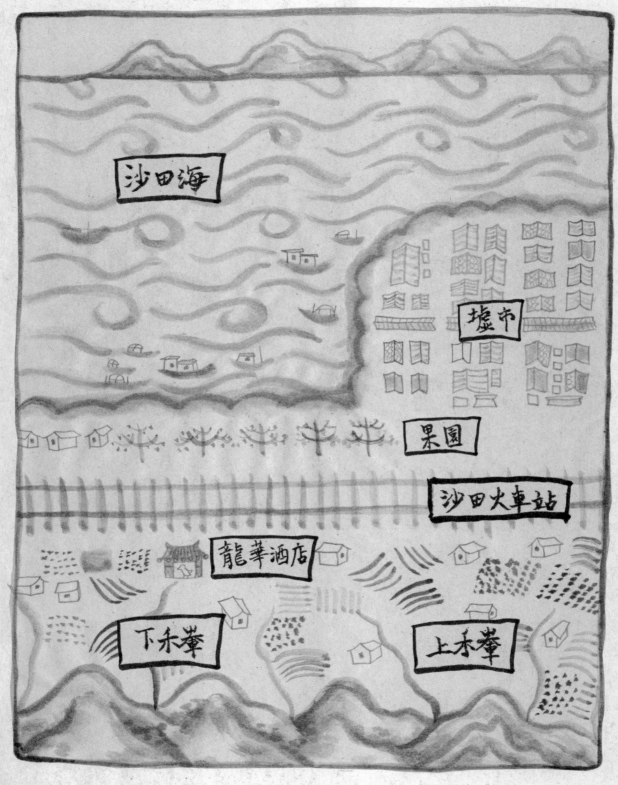

沙田海

墟市

果園

沙田火車站

龍華酒店

下禾輋

上禾輋

一九六〇年代的沙田和現在相差甚遠。沙田海——即現址的禾輋和瀝源邨昔日仍是一片汪洋，有漁民在附近聚居。當時海鮮業蓬勃，酒家林立。沙田墟市則慢慢演變成現今的沙田中心。

2009年沙田新市鎮

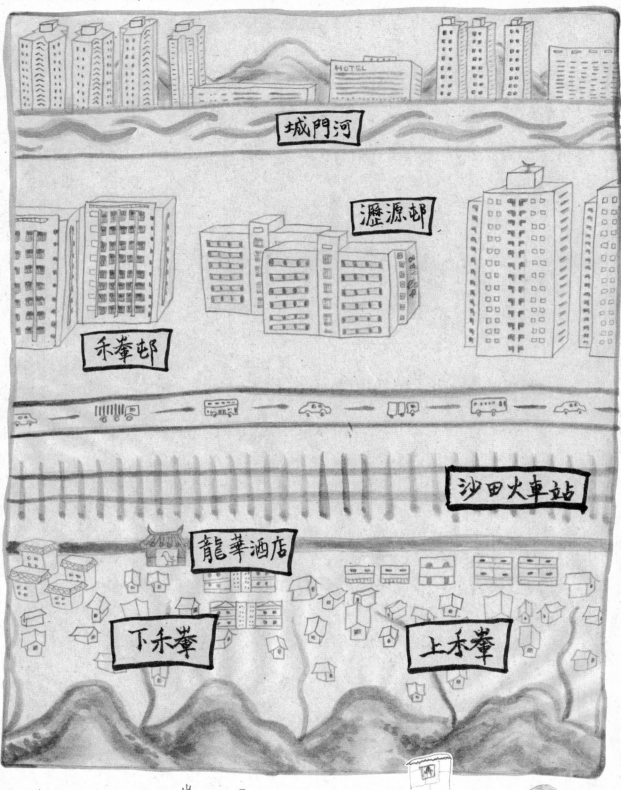

城門河

瀝源邨

禾輋邨

沙田火車站

龍華酒店

下禾輋

上禾輋

究竟點分上、下禾輋村呢？
郵差：「咪過橋米綫囉！」
事實上，上、下禾輋村只是山中一條小溪流
之隔。

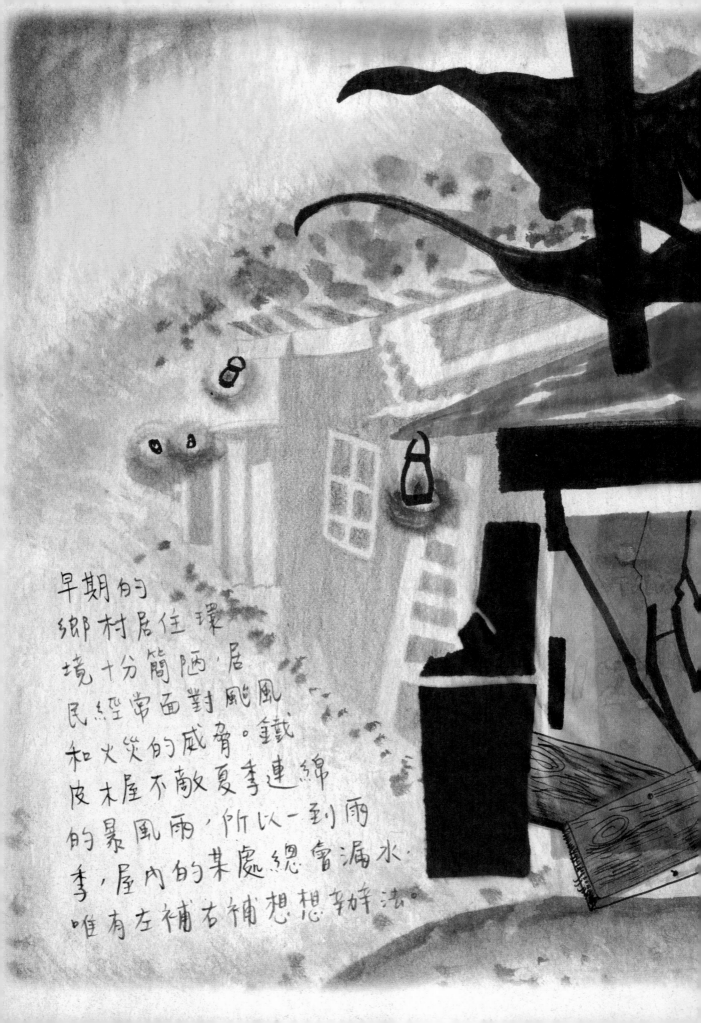

早期的
鄉村居住環
境十分簡陋，居
民經常面對颱風
和火災的威脅。鐵
皮木屋不敵夏季連綿
的暴風雨，所以一到雨
季，屋內的某處總會漏水，
唯有左補右補想想辦法。

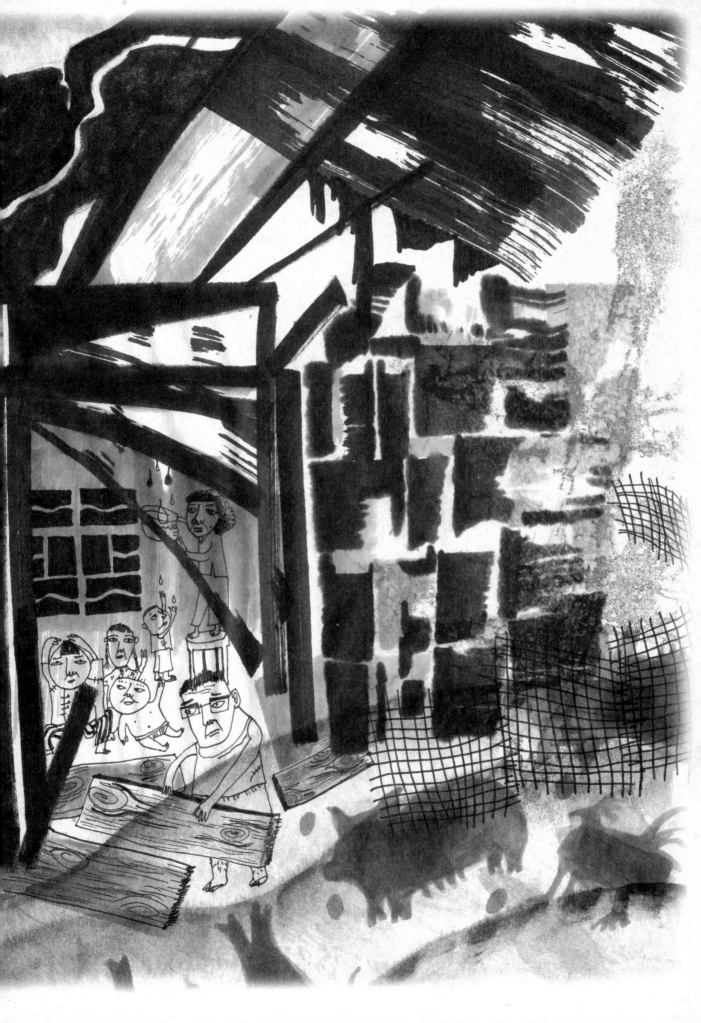

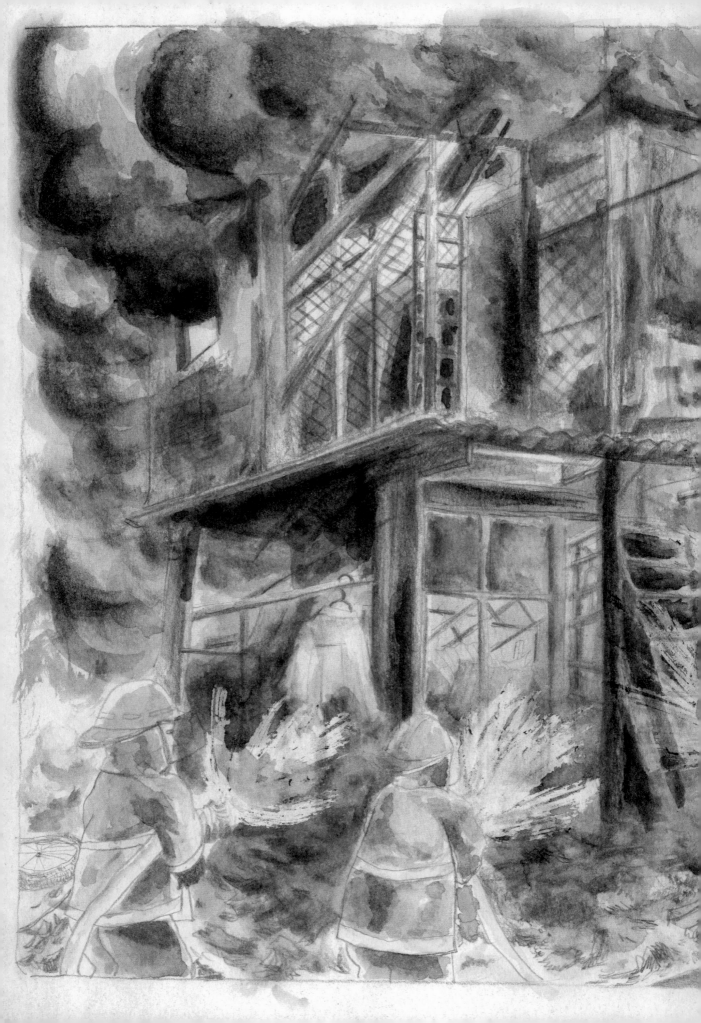

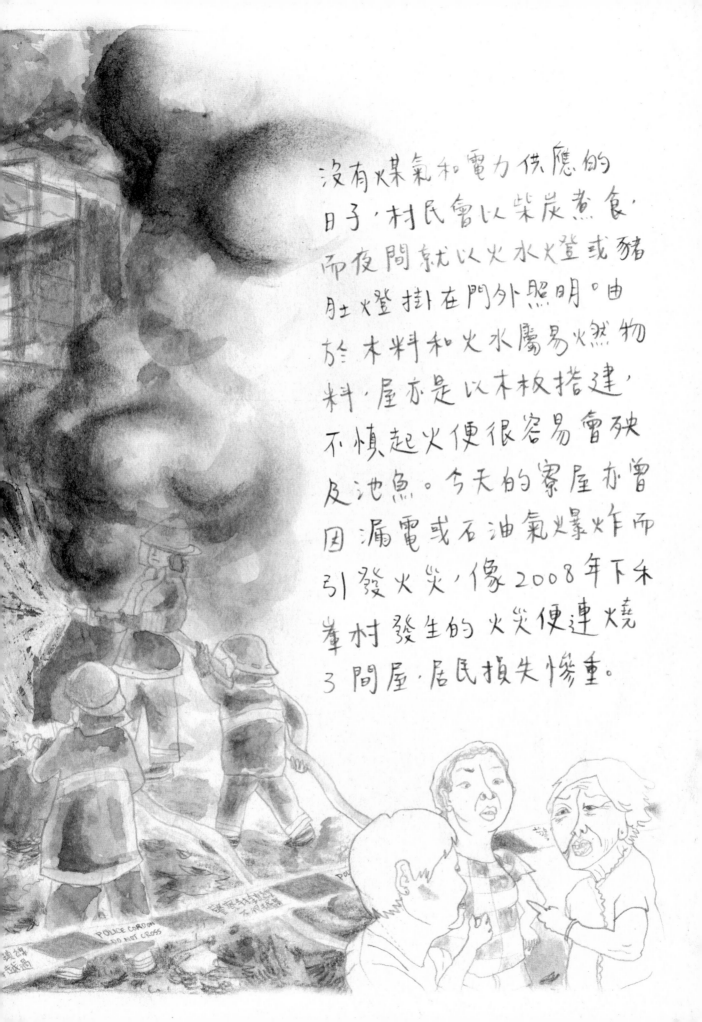

沒有煤氣和電力供應的
日子，村民會以柴炭煮食，
而夜間就以火水火燈或豬
肚燈掛在門外照明。由
於木料和火水屬易燃物
料，屋亦是以木板搭建，
不慎起火便很容易會殃
及池魚。今天的寮屋亦曾
因漏電或石油氣爆炸而
引發火災，像2008年下禾
輋村發生的火災便連燒
3間屋，居民損失慘重。

1973年，政府大力發展沙田為新市鎮，農地用作樓宇建設，墟市就取而代之成為今天的新城市廣場。而上、下禾輋村因沒有足夠的平坦土地作發展之用，又隔著火車路軌，幸而得到保留。

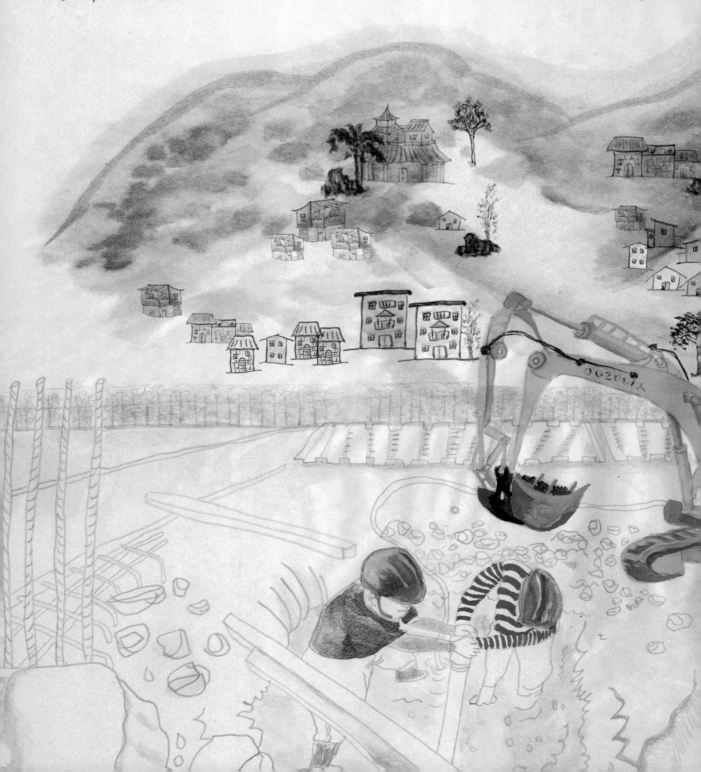

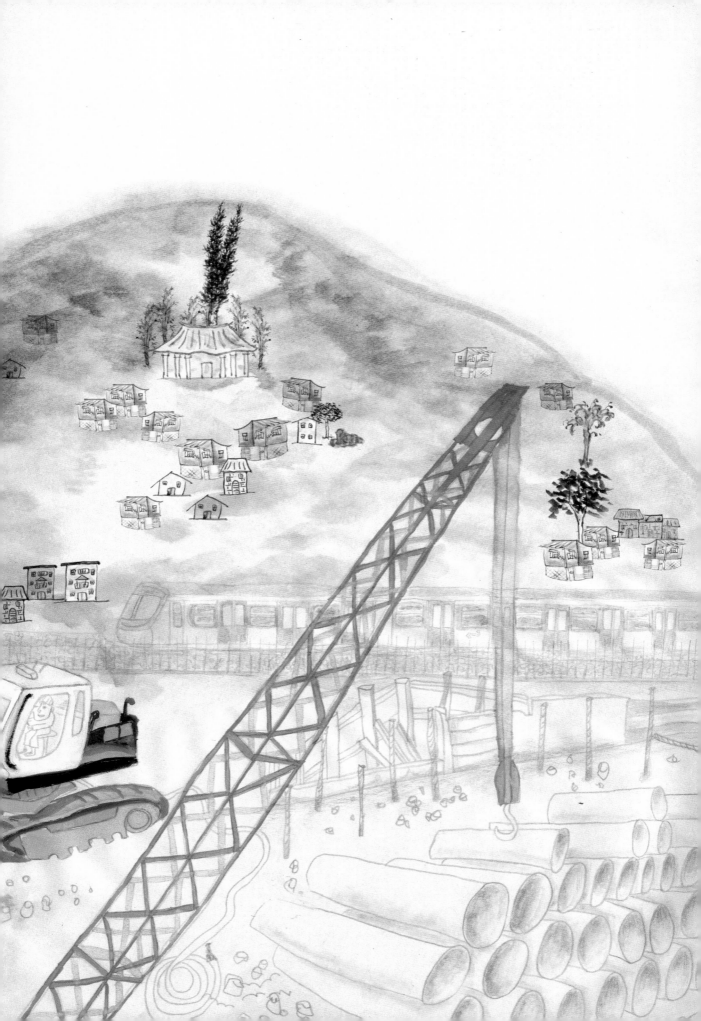

與此同時，政府亦為此村設置街燈、排水系統、垃圾收集站，更把泥路修葺為行人路。上、下禾輋村亦新建了不少西式別墅，新住客相繼遷入；上一代的鄉民有些已「上樓」，有些則留在此村渡過餘生。在種種匱乏的環境下，這些由一九六〇年代起捱過艱辛歲月的上一代，現在成了老街坊，他們互助互愛，發揮融洽的鄰里精神。

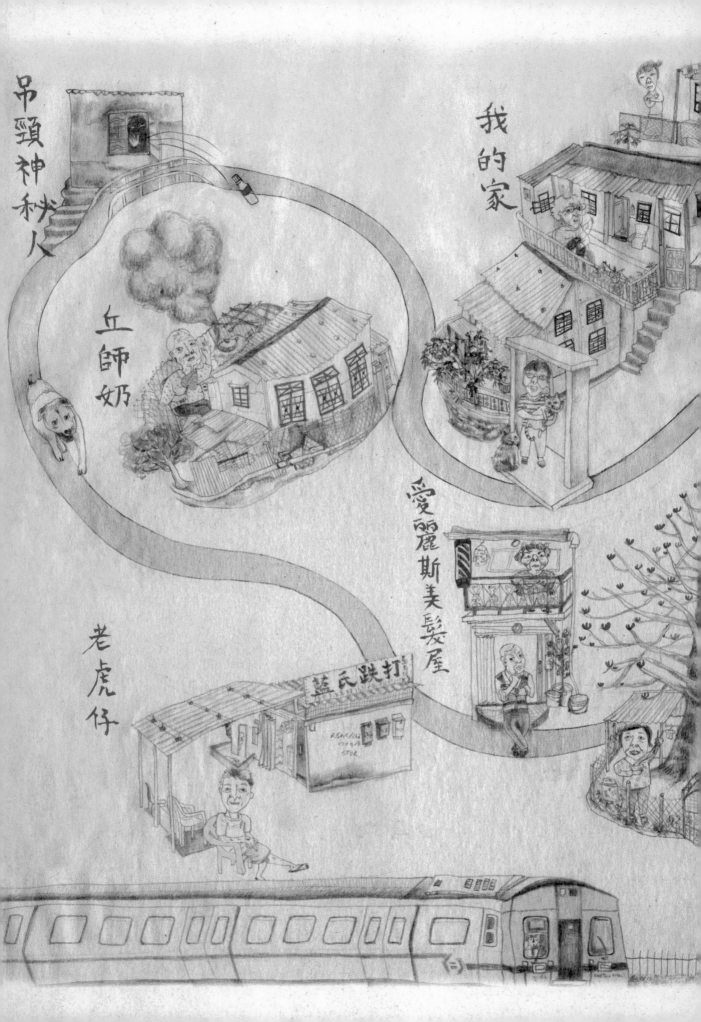

吊頸神秘人

我的家

丘師奶

愛麗斯美髮屋

老虎仔

藍氏跌打

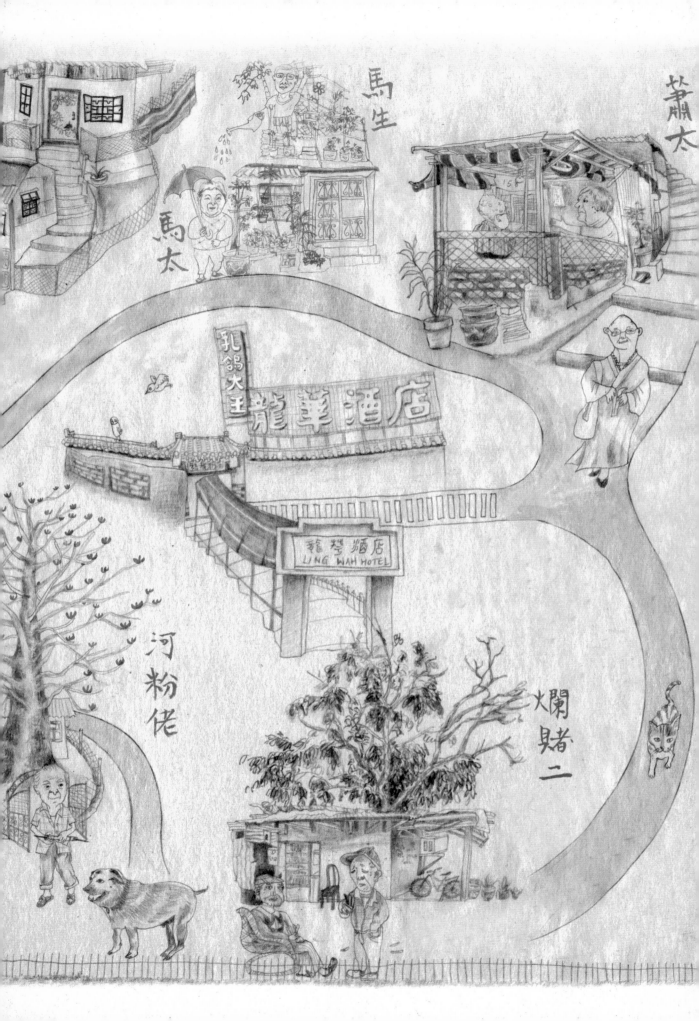

愛麗斯美髮屋

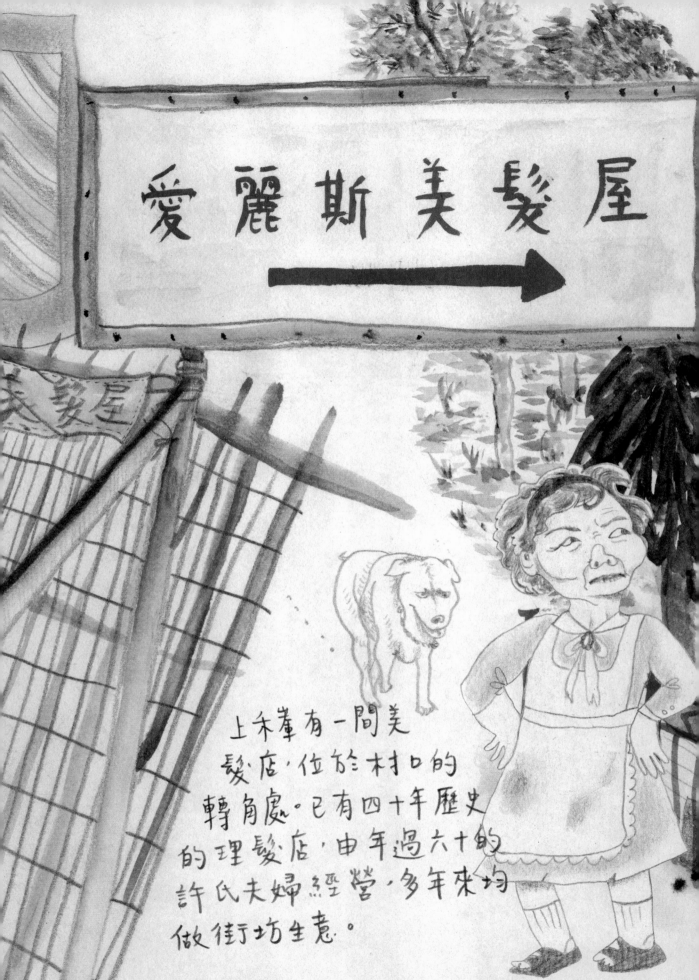

愛麗斯美髮屋 →

上禾輋有一間美
髮店，位於村口的
轉角處。已有四十年歷史
的理髮店，由年過六十的
許氏夫婦經營，多年來均
做街坊生意。

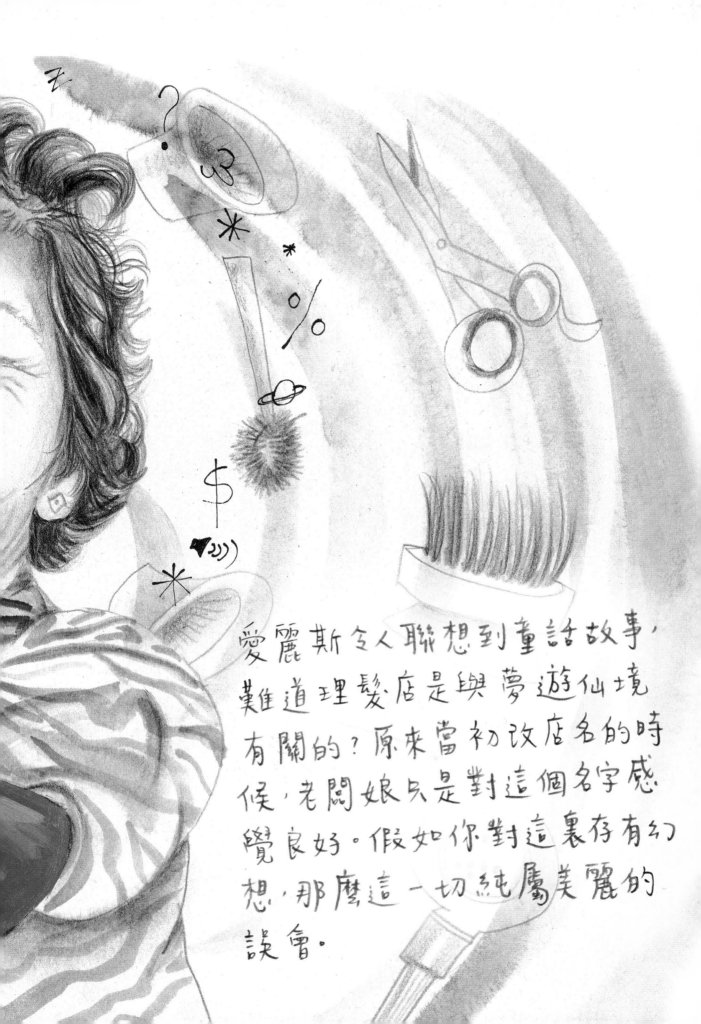

愛麗斯令人聯想到童話故事，難道理髮店是與夢遊仙境有關的？原來當初改店名的時候，老闆娘只是對這個名字感覺良好。假如你對這裏存有幻想，那麼這一切純屬美麗的誤會。

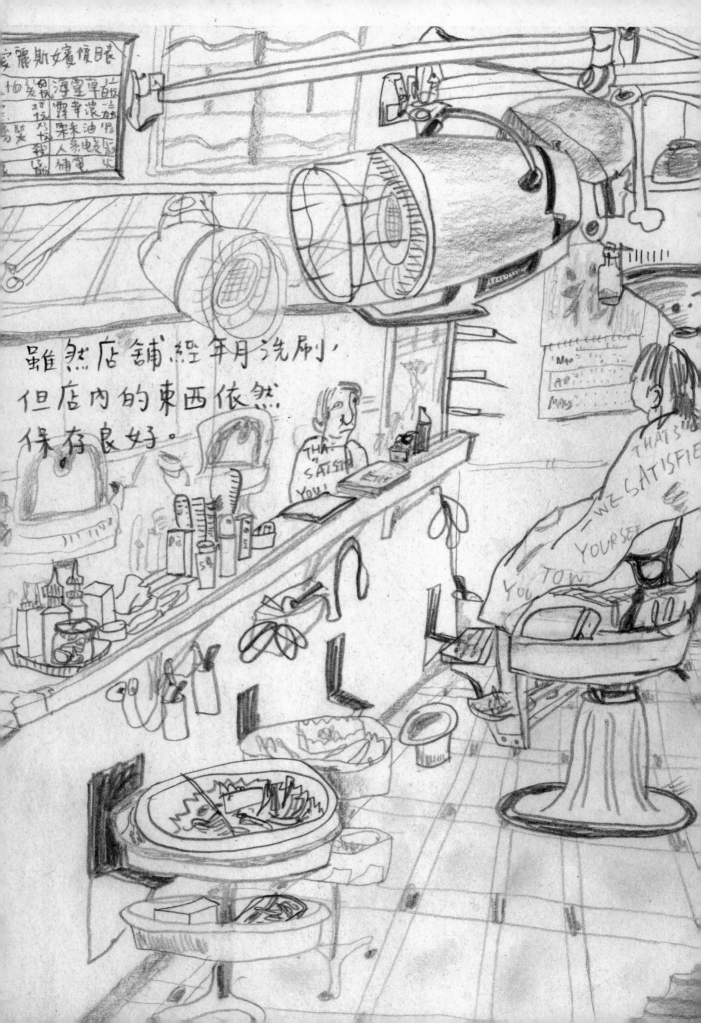

雖然店舖經年月洗刷，
但店內的東西依然
保存良好。

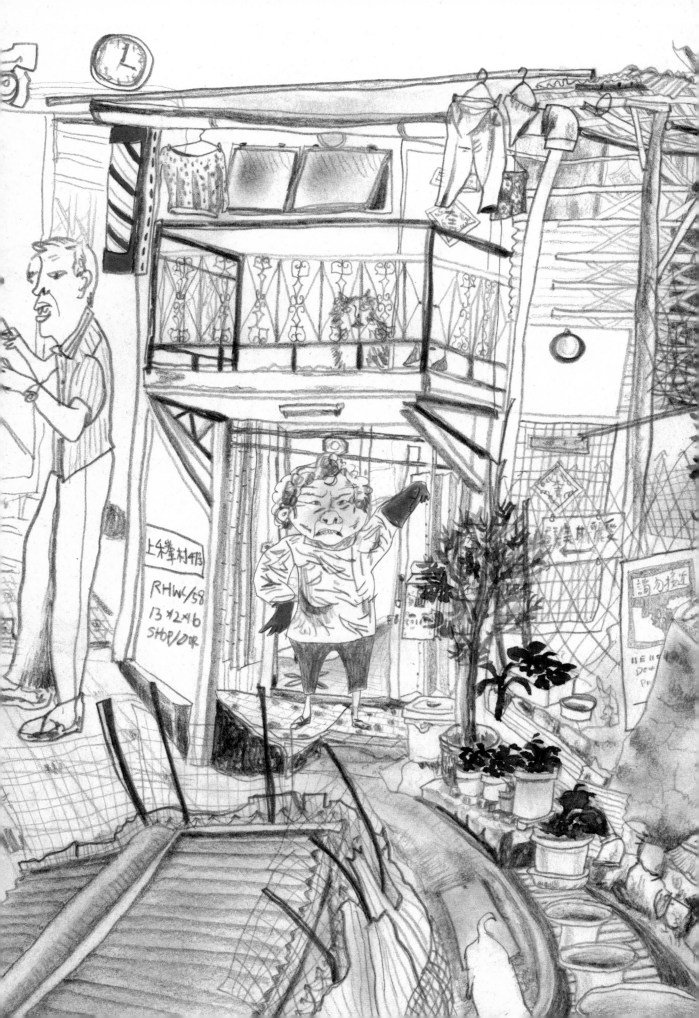

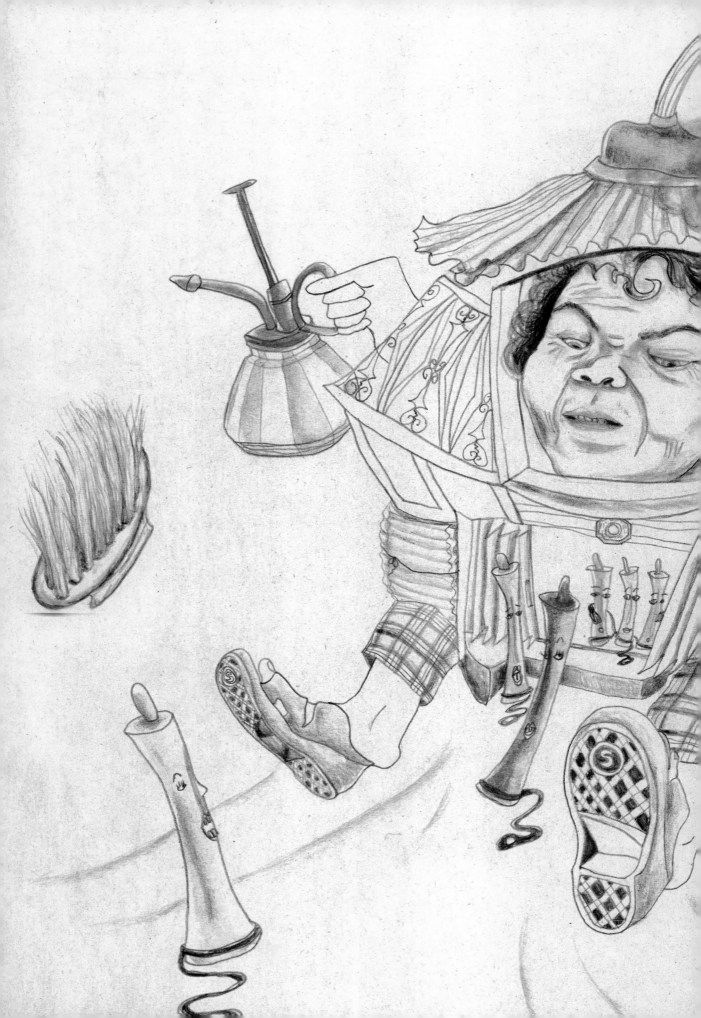

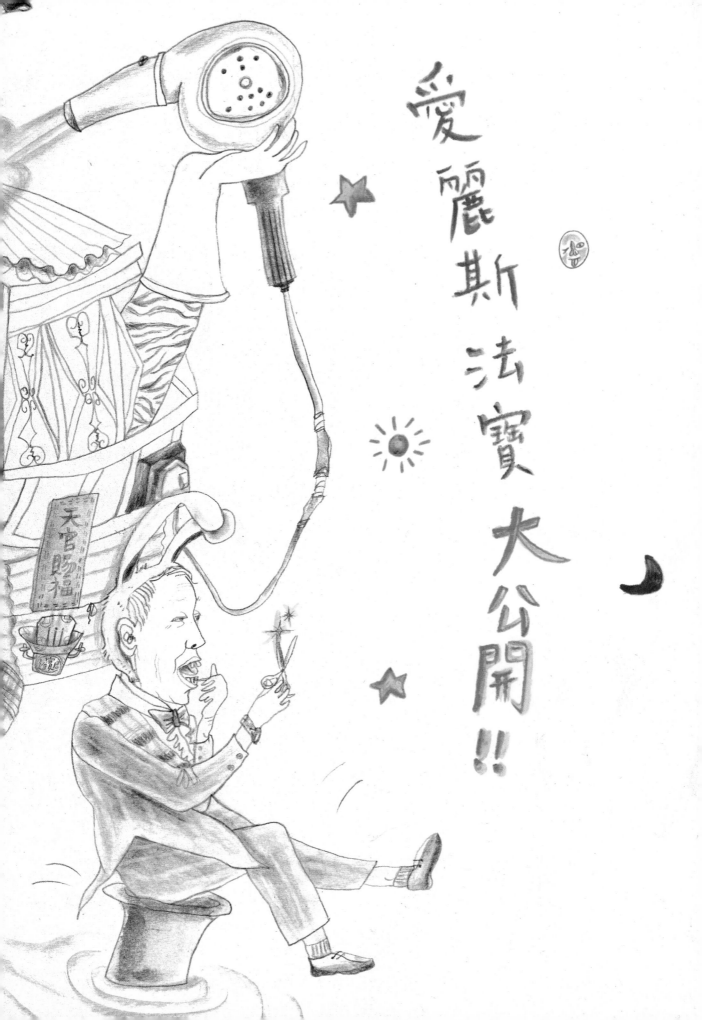

愛麗斯法寶 大公開!!

愛麗斯女賓價目表

服務	價錢	服務	價錢
洗頭恤髮	元	散庄冷氣电髮	元
剪洗恤	元	彩紅電髮	元
單恤髮	元	露華濃三支庄	元
單剪髮	元	彩婆電髮	元
中女童剪恤	元	海靈芊電髮	元
女童剪髮	元	粟米油電髮	元
染黑髮恤	元	金牌電髮	元
補電恤髮	元	人參電髮	元

用了近半個世紀的價目表

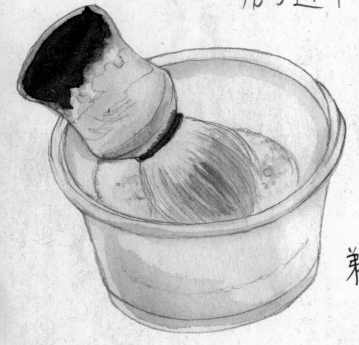

剃鬚膏

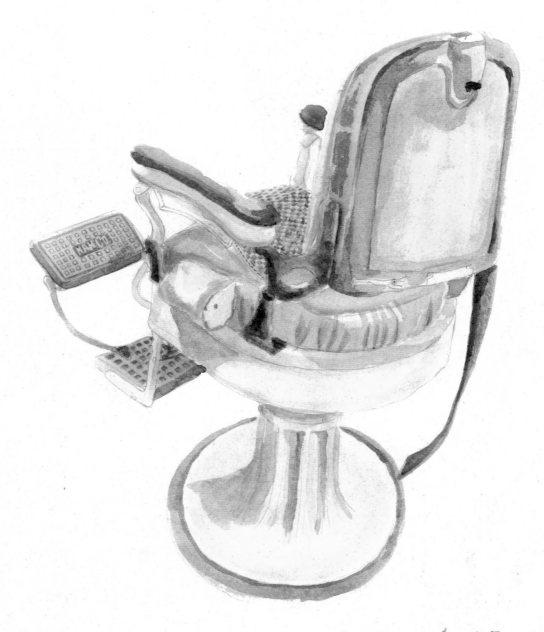

剪髮椅，坐得四平八穩好舒服，
側邊掛著磨刀用的牛皮

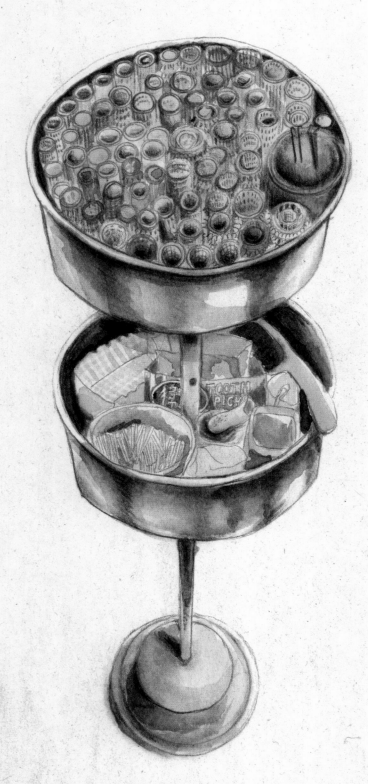

雙層雜物架

粟米電髮油

老夫子

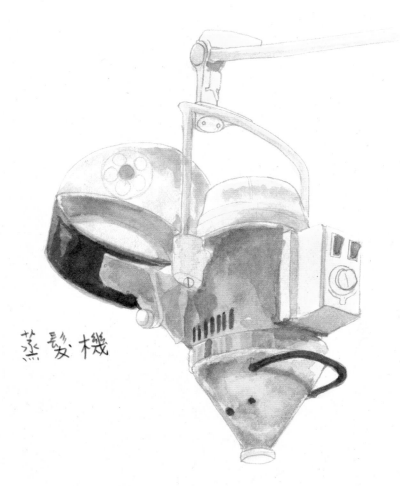

蒸髮機

烏黑染髮劑

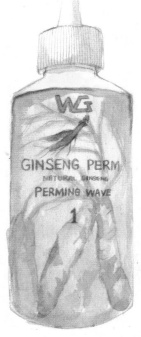

人參電髮劑·真
的有三支人參浸
在裏面·貨真價實

我哋好開心邀請到強仔嚟到
上禾輋村親身體驗「愛麗斯美
髮之旅」!

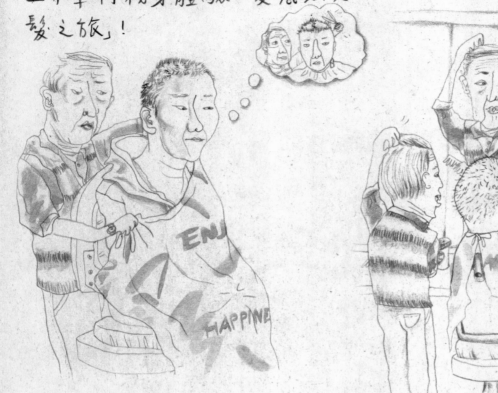

許先生疑惑:「你已經無咩頭髮嘞喎,仲剪?」
強仔:「嗯……點都修一修佢丫,師傅唔該!」

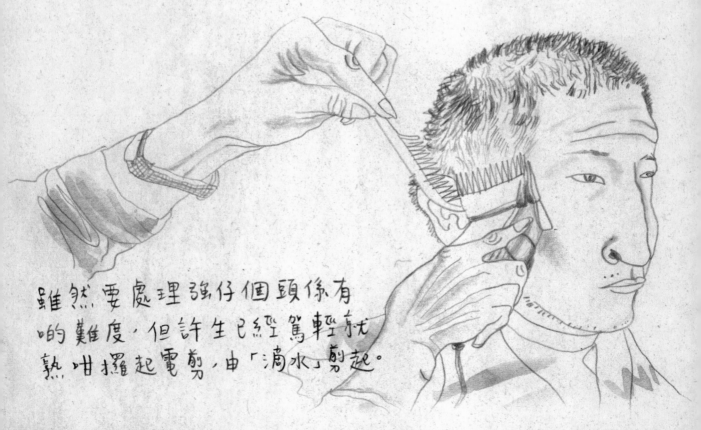

雖然要處理強仔個頭像有
啲難度,但許生已經駕輕就
熟咁攞起電剪,由「滴水」剪起。

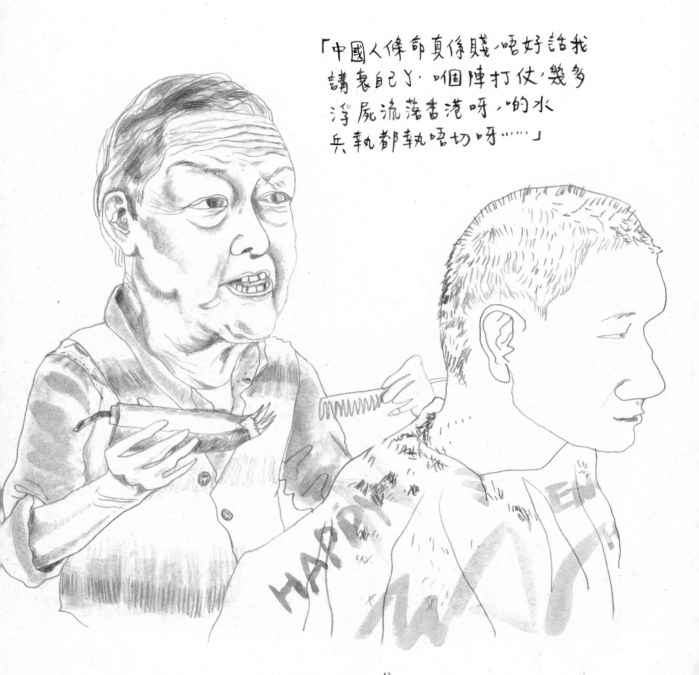

「中國人條命真係賤，唔好話我
講衰自己丫，嗰陣打仗，幾多
浮屍流落香港呀，啲水
兵執都執唔切呀……」

同客人吹水，出面嘅髮型師會同
你講潮流娛樂八卦嘢，但
上海理髮店嘅師傅就同你講
家事國事天下事。就喺呢個時
侯，許生同強仔分享香港日佔
時期嘅所見所聞。

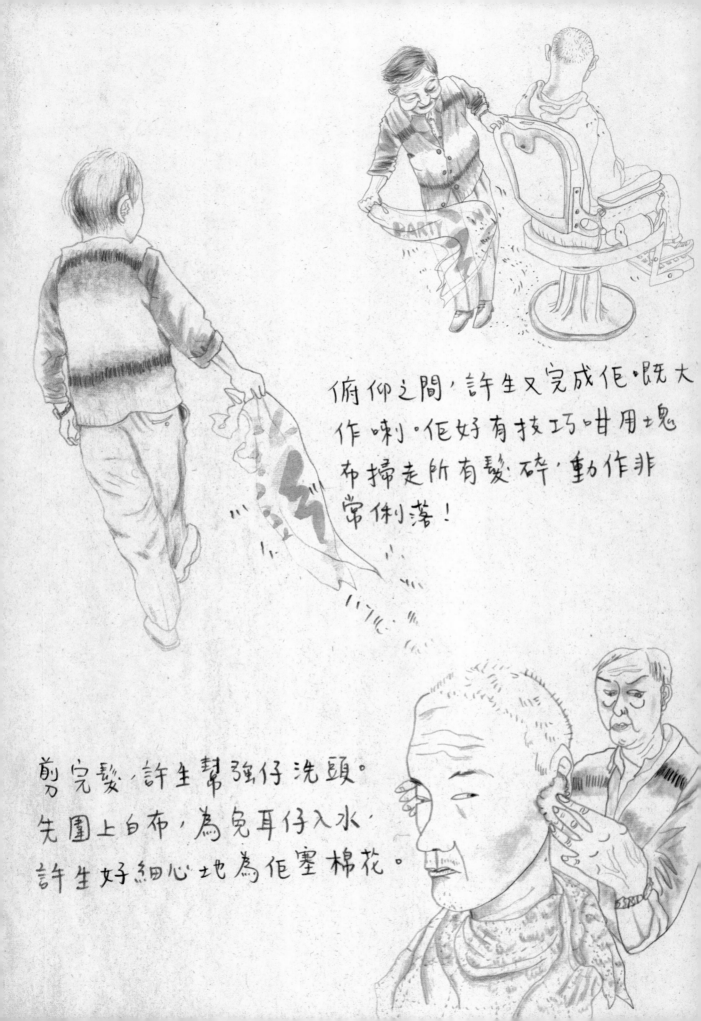

俯仰之間，許生又完成佢，既大作喇。佢好有技巧咁用塊布掃走所有髮碎，動作非常俐落！

剪完髮，許生幫強仔洗頭。先圍上白布，為免耳仔入水，許生好細心地為佢塞棉花。

然後強仔要彎低身洗頭，同瞓喺度洗比較，確實有種阿爸幫仔喺洗手盆洗頭嘅親切感，場面溫馨。（不過塊面就整濕晒……）

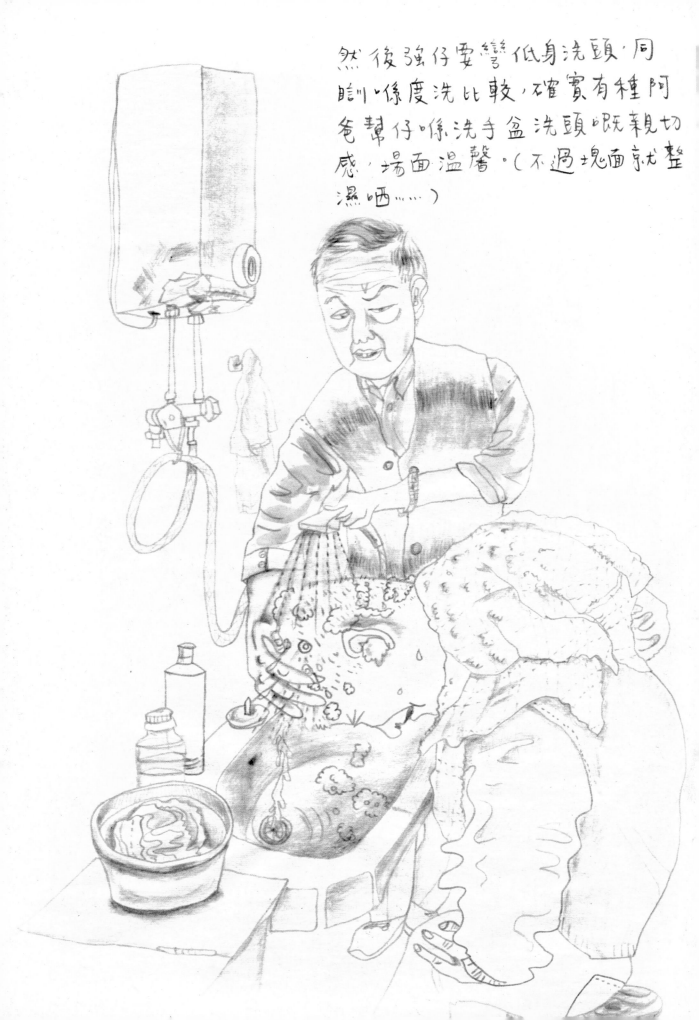

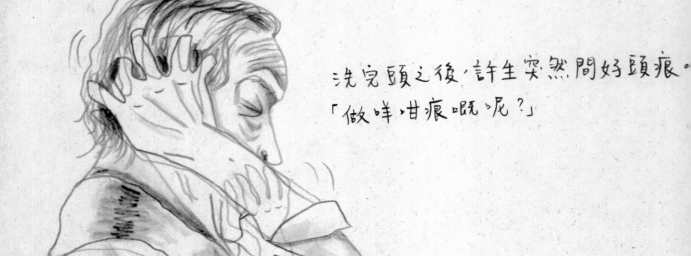

洗完頭之後，許生突然間好頭痕。
「做咩噉痕嘅呢？」

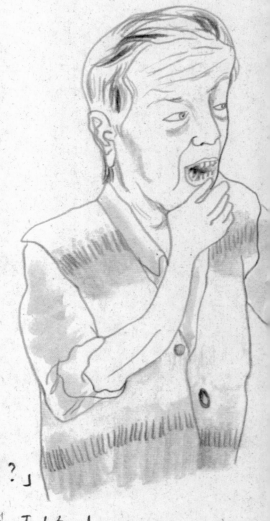

最後，許生循例幫客人吹頭，
不過呢一刻，佢又遇到難題：
「你已經無咩頭髮喇喎，仲吹？」
「嗯……點都吹一吹佢丫，師傅唔該！」

用後感：無諗過傳統理髮店會剪得咁企理，而且同阿伯都幾夾吖，尤其佢幫我洗頭嘅個個moment，我都有啲感動。

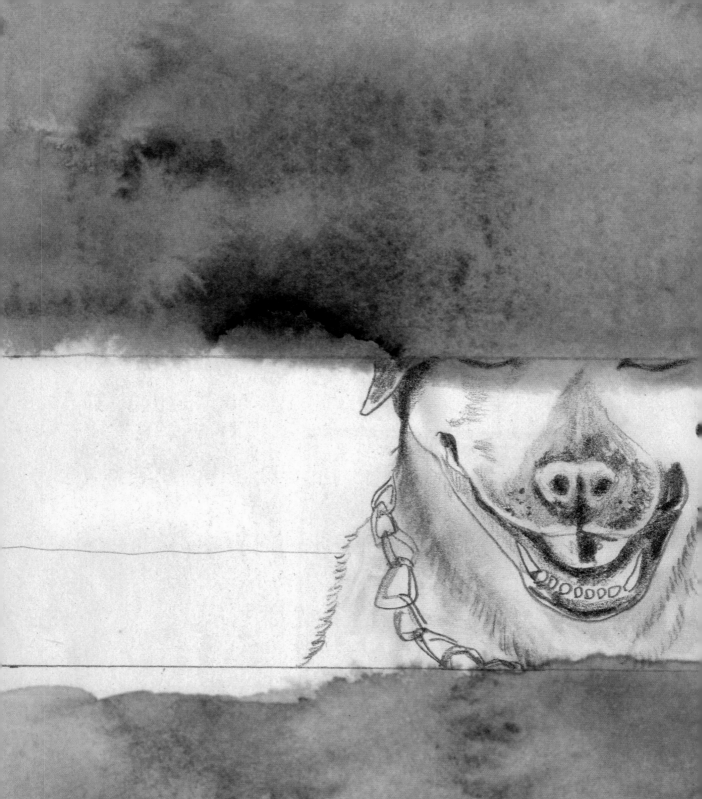

p. 56

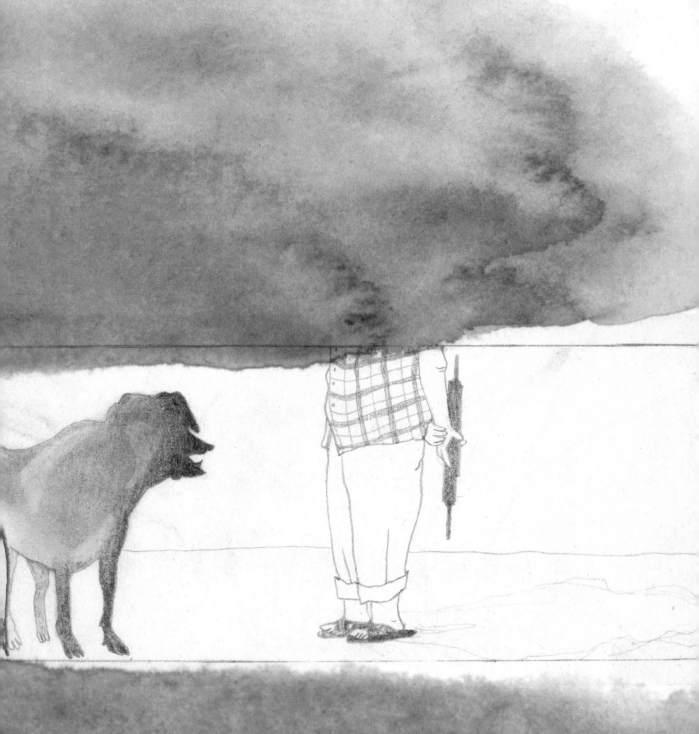

河粉佬

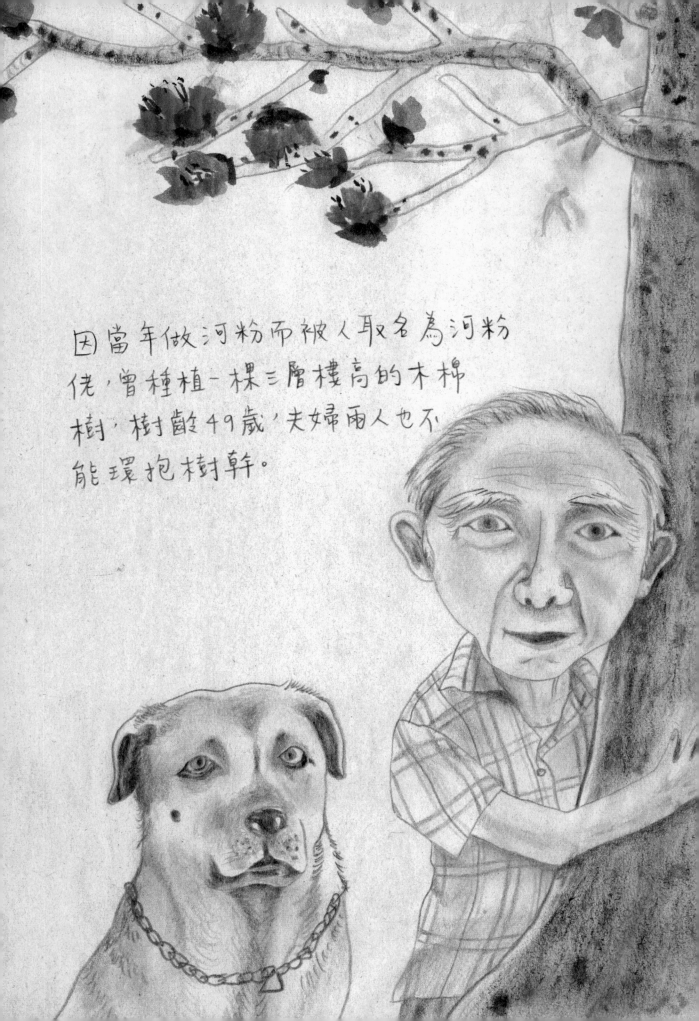

因當年做河粉而被人取名為河粉佬，曾種植一棵三層樓高的木棉樹，樹齡49歲，夫婦兩人也不能環抱樹幹。

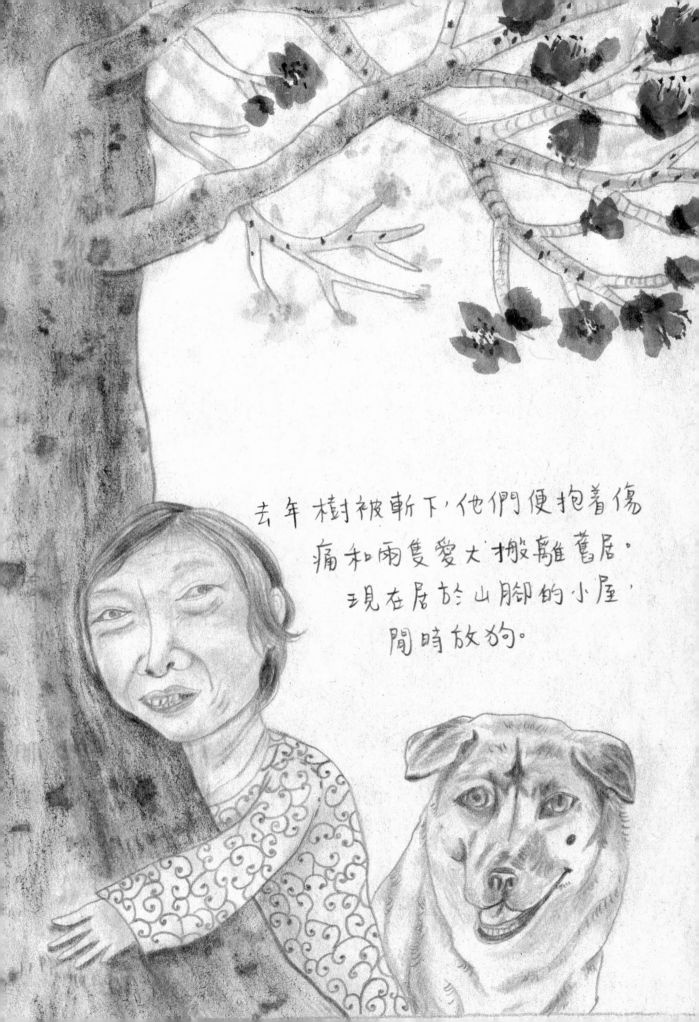

去年樹被斬下，他們便抱着傷
痛和兩隻愛犬搬離舊居，
現在居於山腳的小屋，
間時放狗。

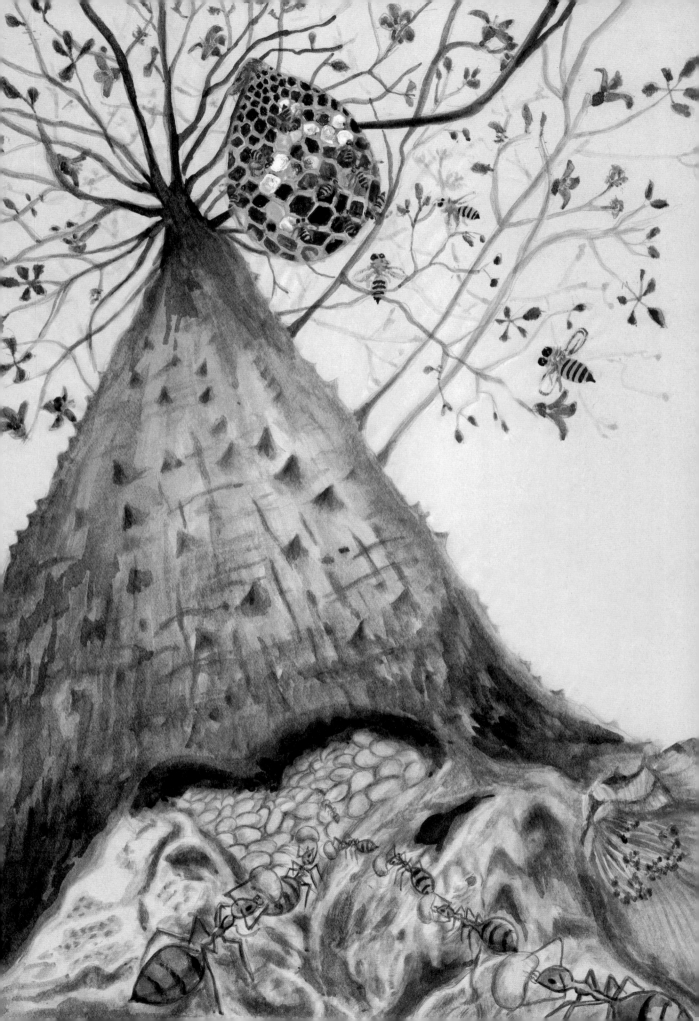

木棉樹下

有心栽花花不開，無心插柳柳成蔭。

當年買荔枝樹，花農送了一棵連根的木棉
樹給劉生。後來荔枝種不成，木棉卻茁壯
成長。春暖花開，又是木棉盛放的季節。
一到三、四月，劉生忙着清理庭前的木棉
花。木棉花落光後便會結籽，劉生把
籽收集好，送給別人整枕頭。而樹下
的人每天都被它守望着。可惜兩年前村
長收地，木棉樹也被斬了。

這些年來，與木棉樹一同生活的，除了劉
生一家四口外，還有樹下的紅火蟻穴和
樹上一個大樹菠蘿般大的蜂巢。其他人視
之為洪水猛獸，準備大舉討伐螞蟻蜂
窩，劉生卻選擇避開，與自然共存，互不
干擾。任何生命本是寶貴的，當別人視發展
為理所當然，緊抱着目空一切的生活方式時，
仍有一撮人如劉生般，尊重生命，愛惜大自然。

關劉生和劉太昔日做沙河粉為生，故被街坊稱為「河粉佬」和「河粉婆」，他們做的沙河粉大多賣給沙田的大排檔。從前自家以石磨磨米漿，到後來用磨打磨米，兩口子默默耕耘了半個世紀。他說：「現在見到河粉都「河粉都坊」，且認為市面上的河粉是用澄粉麵做的，相比用米，味道和口感都遜色多了。

河粉之味

也許你吃「乾炒牛河」吃得津津有味，但畢竟，劉生與沙河粉朝夕相對多年，自然對它有一份難以理喻的執着。

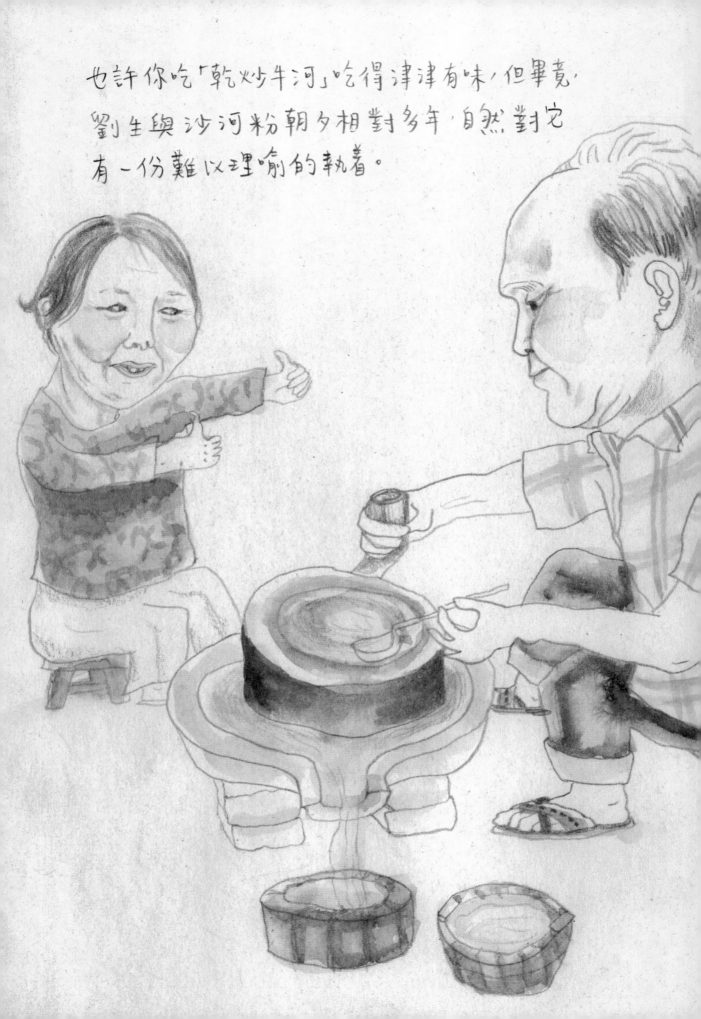

「吓吓咁執着，同人死過又點得呀！」憶起廿年前被賊人入屋偷竊的經歷，他笑言除了大米之外，家中並無長物。「咪由得佢托兩包米走囉！」這正是劉生豁達、坦然的寫照。對於這裏的生活，他稱「環境唔算好，但安安份份，無咩要求，算係咁上下啦。」樂天知命，放開雙手，也許能夠擁有更多。

男人・老狗

「因為佢地
我先可以頤
養天年。」

劉生除了負責家人的起居飲食還要照
顧兩隻日漸年邁的愛犬—— 阿仔阿
女，牠們是一對同胎生的唐狗，只可
惜鄰居不喜狗兒，為了這對視如己出
的「子女」，他與阿仔阿女搬到同
村的另一所房子。他每天習慣與
牠們散步三四次，但自從阿女老
了，便多留在家中發呆打盹，少有
外出走動。聞說主人的愛心越大，
豢養的動物越長壽。劉生的愛
心爆棚，又難怪他曾經養了一隻
廿多歲的人瑞貓。

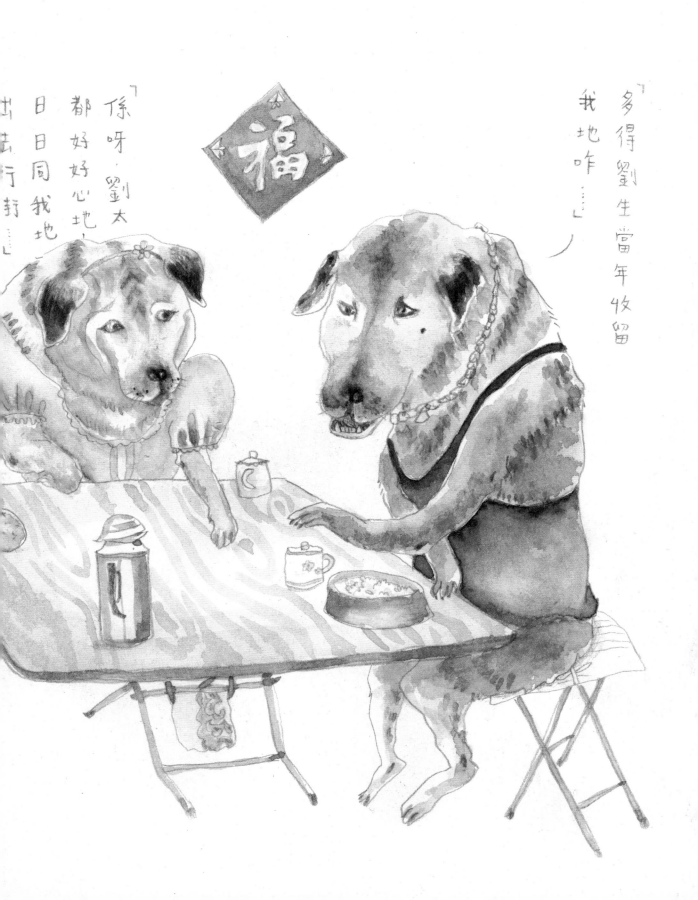

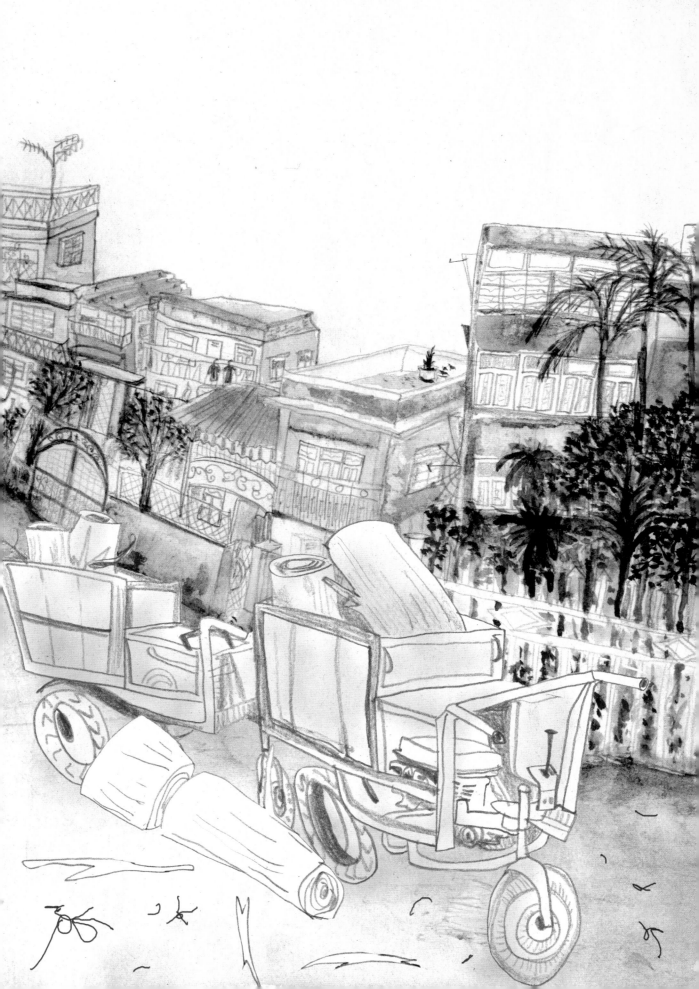

老虎仔

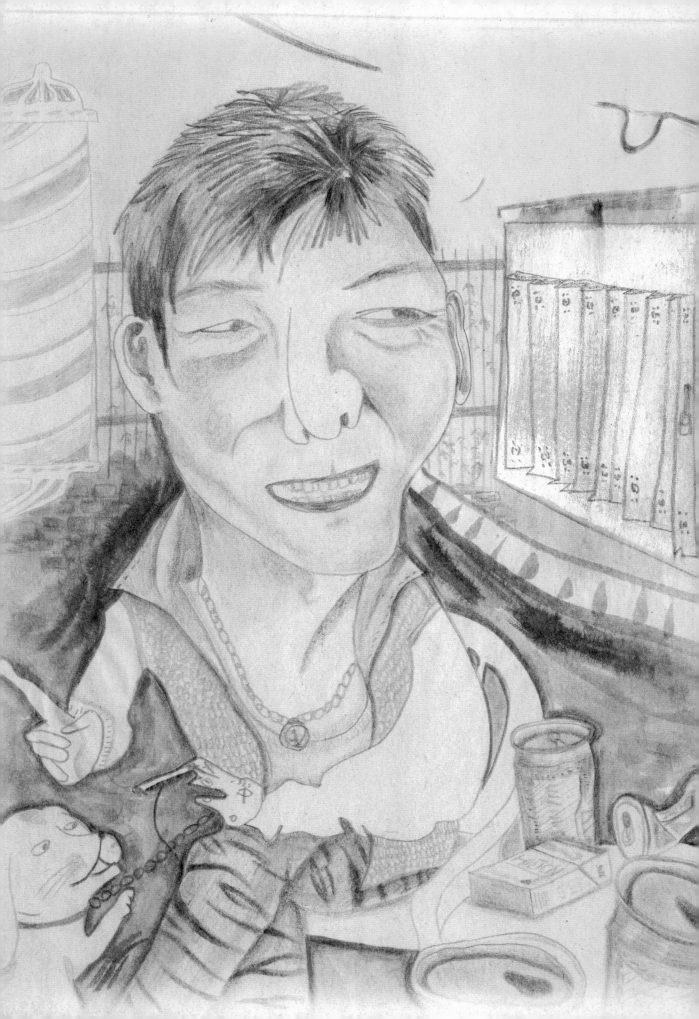

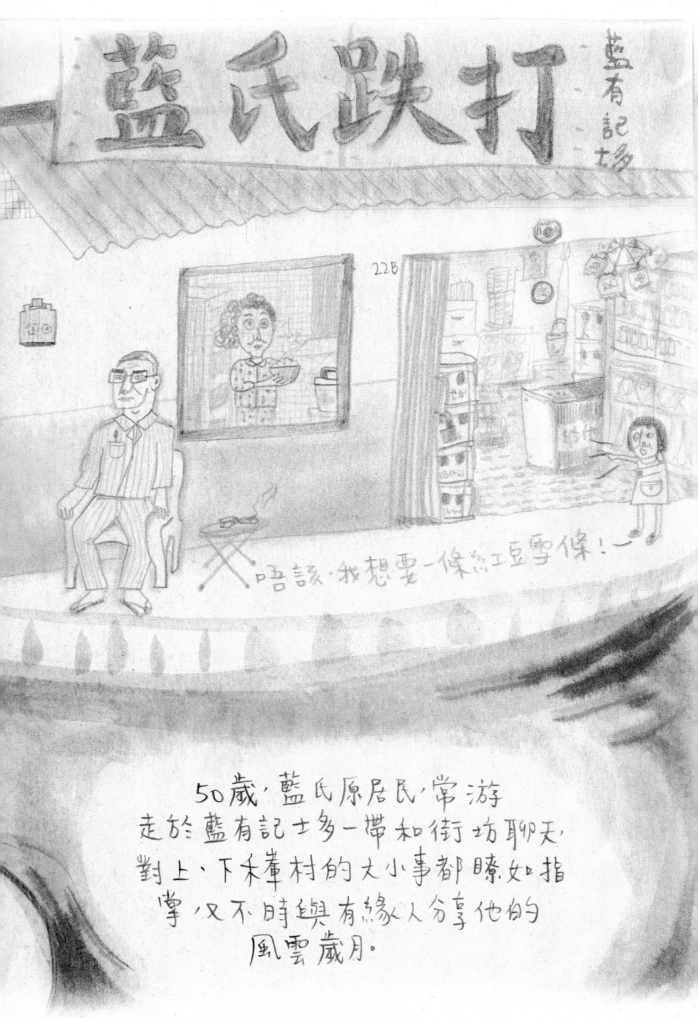

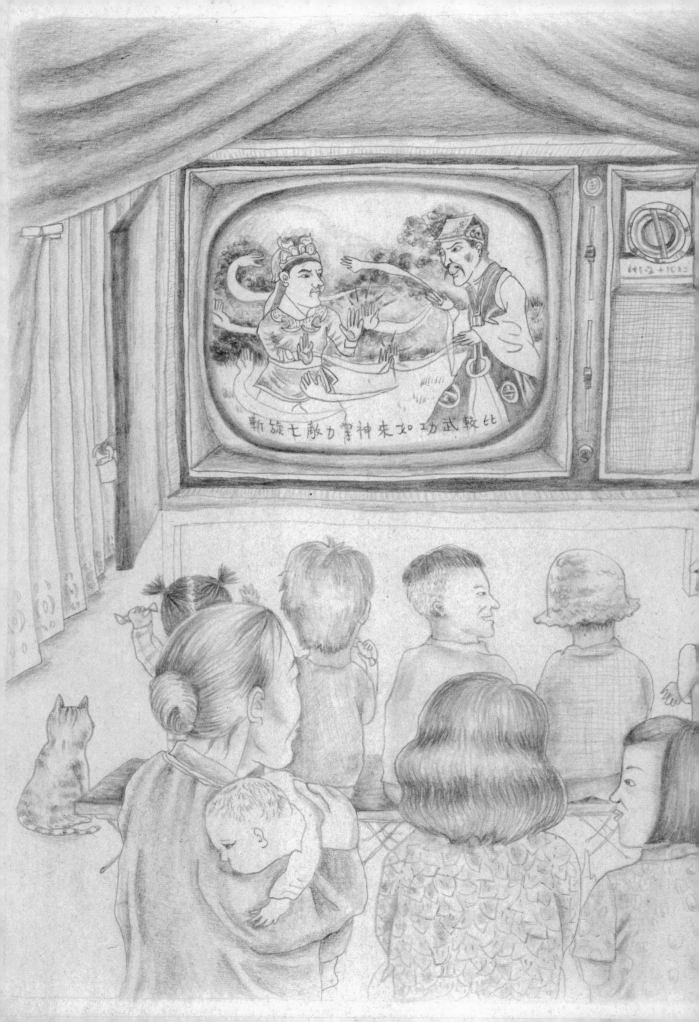

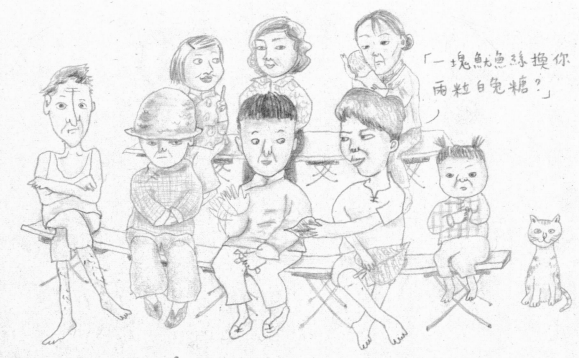

「一塊魷魚絲換你
兩粒白兔糖?」

藍有記士多

藍有記士多由老虎仔的父親建於一九六〇年
代初,陪伴上禾輋村約半個世紀,於2000
年正式結業。起初除了賣一般小食,還購
買了全村第一部電視機,吸引了大批村
民前來觀賞。看電視的時段每天設兩
場,分別是正午十二時和下午五時,每天須
繳付一毫子入場費,附送一塊魷魚絲和
一粒大白兔糖,每場只可觀看一齣的劇集。

老虎仔稱當時村中的男女老幼皆熱烈參與,
所以今天年過四十的村民都必看過藍記
的電視。

童年往事只能回味

一九五〇年代，由於家人以耕種為生，老虎仔自小便疾走於農田之間，還飼養過一隻大水牛；他會偕鄉童龍華的孔雀、馬騮，一時到沙田海（現址瀝源）挖蜆，

好立克～

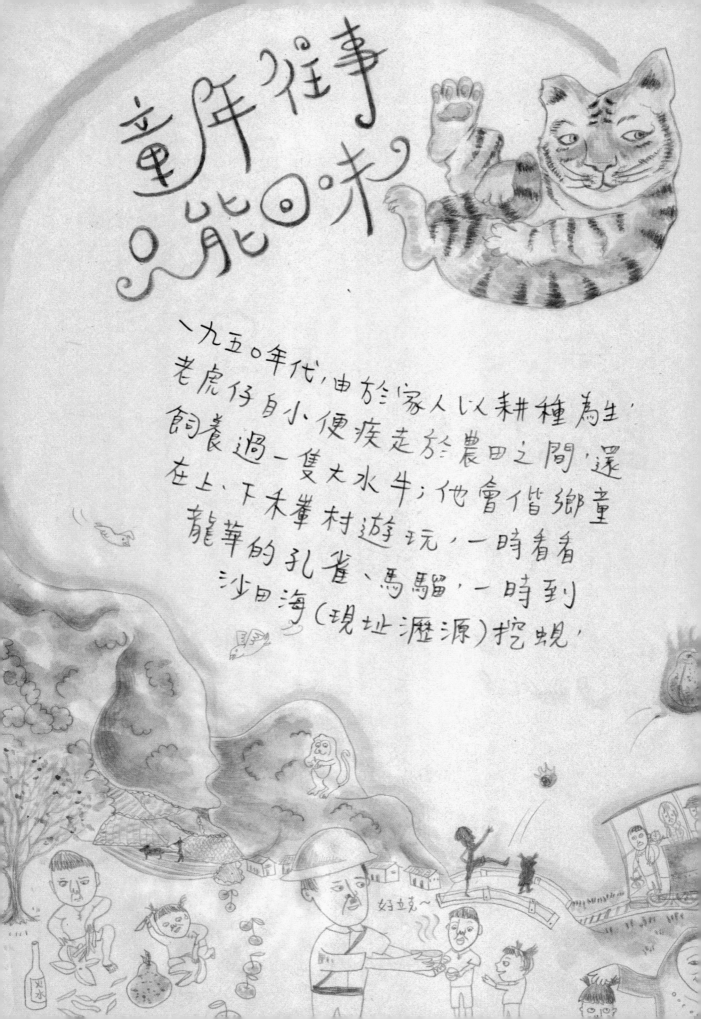

又或者就地取材，自製「碌柚火
球」來踢。年紀小小的他更親
身經歷過1962年的九一風災，
目睹農田被摧毀，屍橫遍
野，所有片段都記憶猶新。

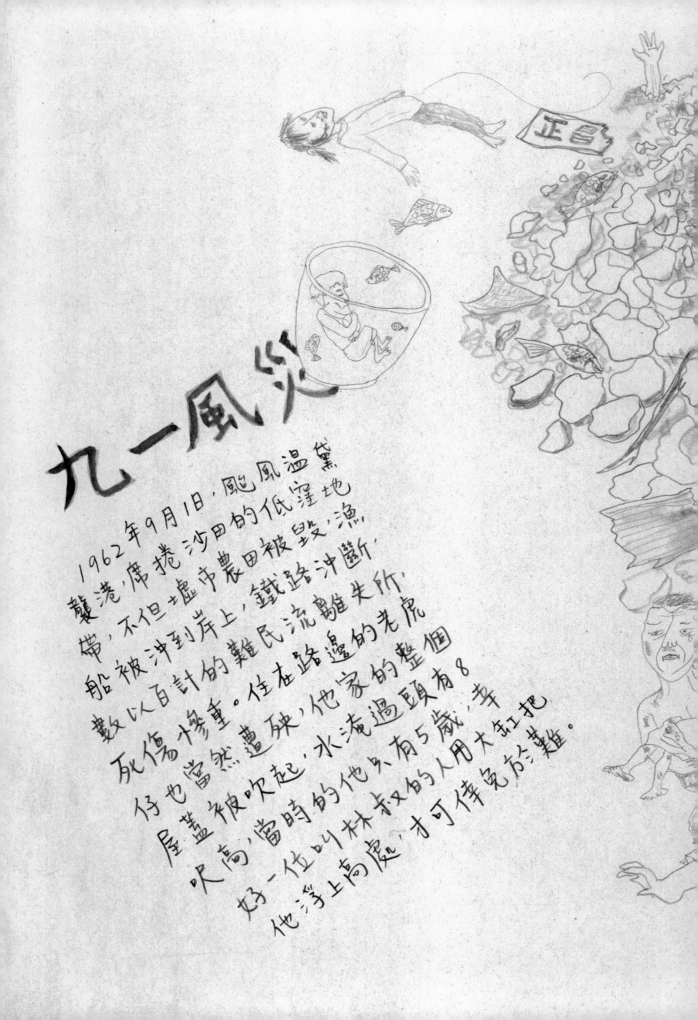

九一風災

1962年9月1日，颱風溫黛襲港，席捲沙田的低窪地帶，不但墟市農田被毀，漁船被沖到岸上，鐵路沖斷，數以百計的難民流離失所，死傷慘重。住在路邊的老虎仔也當然遭殃，他家的整個屋蓋被吹起，水淹過頭有8呎高，當時的他只有5歲，幸好一位叫林和的人用大缸把他浮上高處，才可倖免於難。

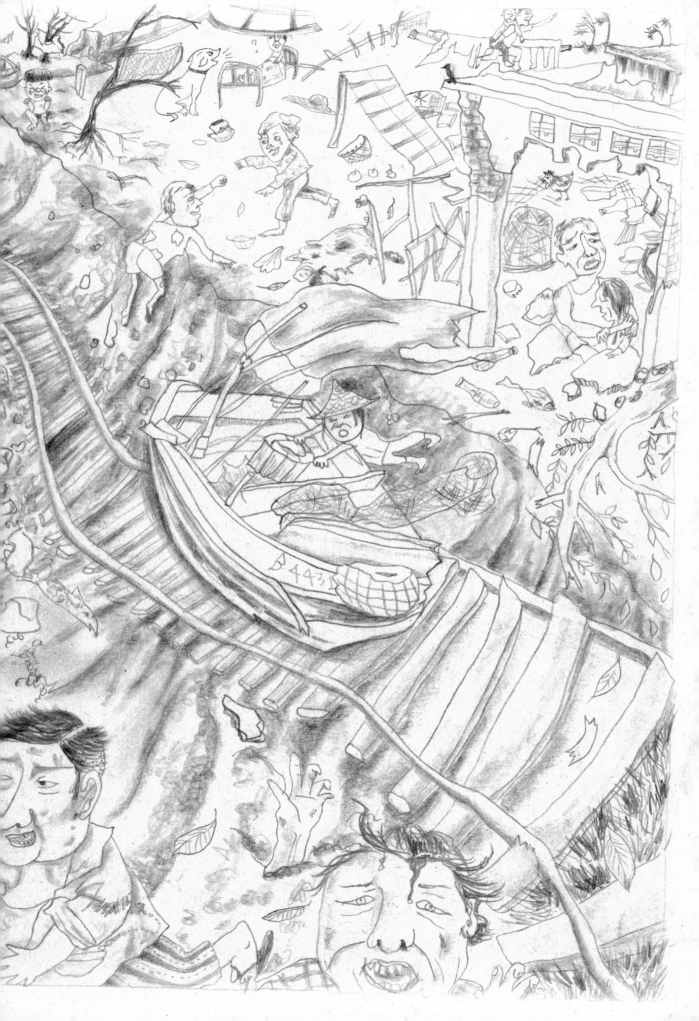

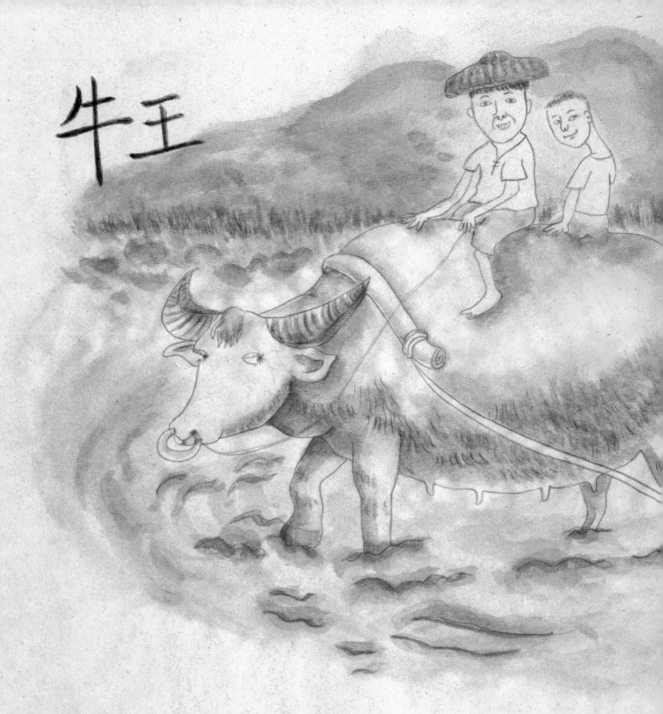

牛王

以前沒有翻土機器,農民都會飼養大水牛來耕田。

老虎仔的大水牛叫「牛王」,牠有一個大鼻環,只要一拉,牠就會向前行,牛的身後拖着耙,可以翻鬆泥土。只要將水田中的泥塊耙鬆拖平,便可以插秧。

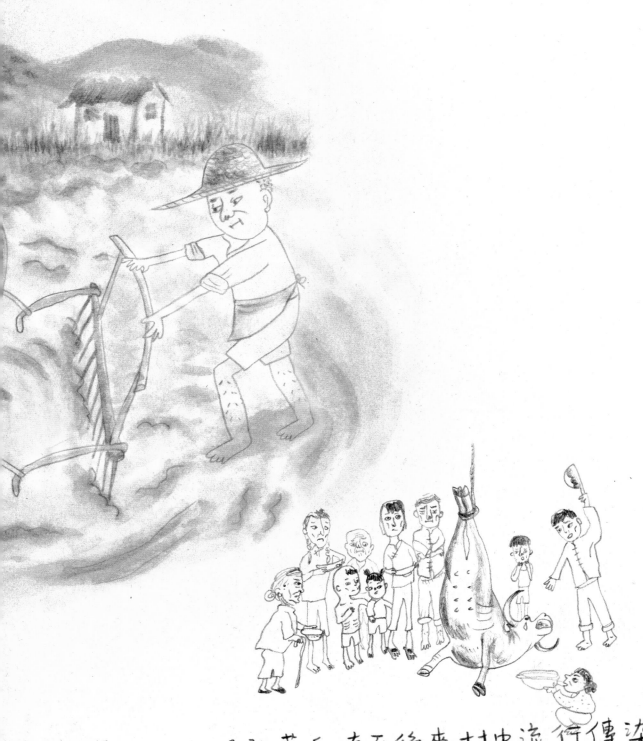

「牛王」一生服務藍氏，直至後來村中流行傳染病，引致食物短缺，牛王被逼犧牲。當時更率領一眾村民來到藍氏門前搶牛肉吃，更把牠的屍體吊起曬乾。

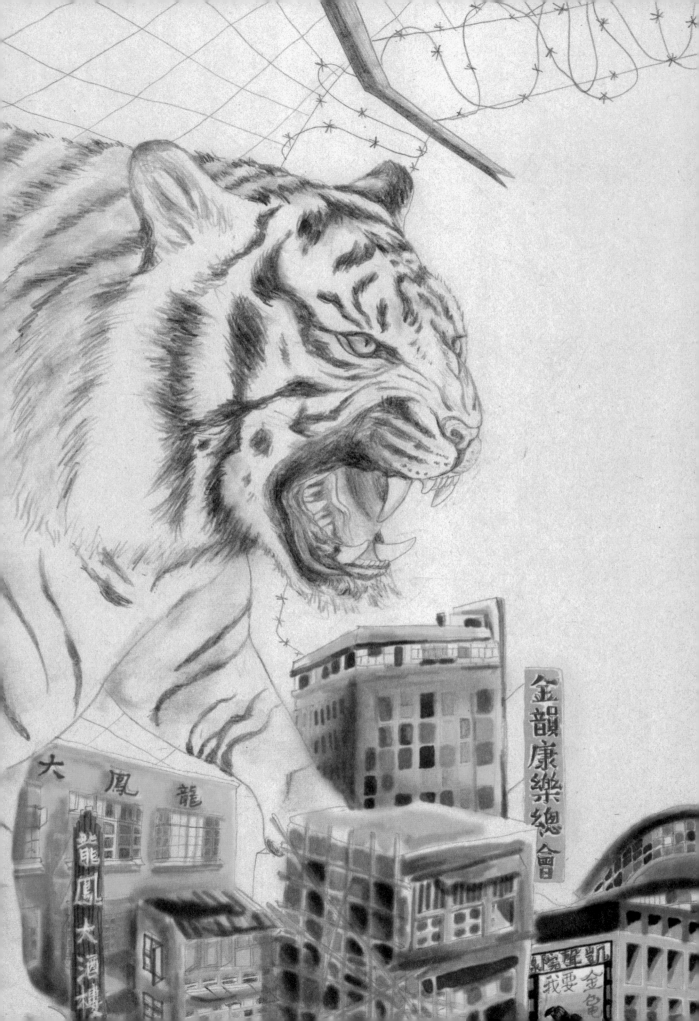

江湖打手 有血有淚

年少時的老虎仔離開家園，闖入油尖旺一帶成為小混混，自言當時是一個專和「差人」對抗，不滿現實的憤怒青年。期間為朋友，為義氣，為逞英雄，不惜和人打鬥近800次，這段日子過了近二十年的光景，付上了寶貴的青春。

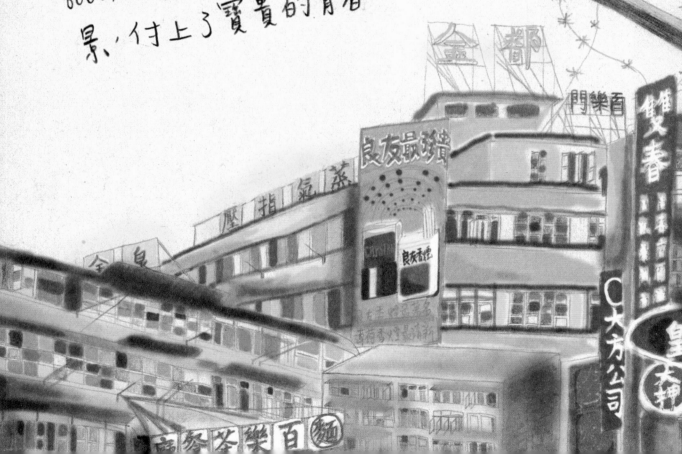

歲月留痕

老虎仔身上多處都是紋身，包括四肢、手指、背部，甚至連屁股都有。不認識他的人會以為他很不正經，但原來每一個紋身都有段故，絕對不是「玩玩吓」。

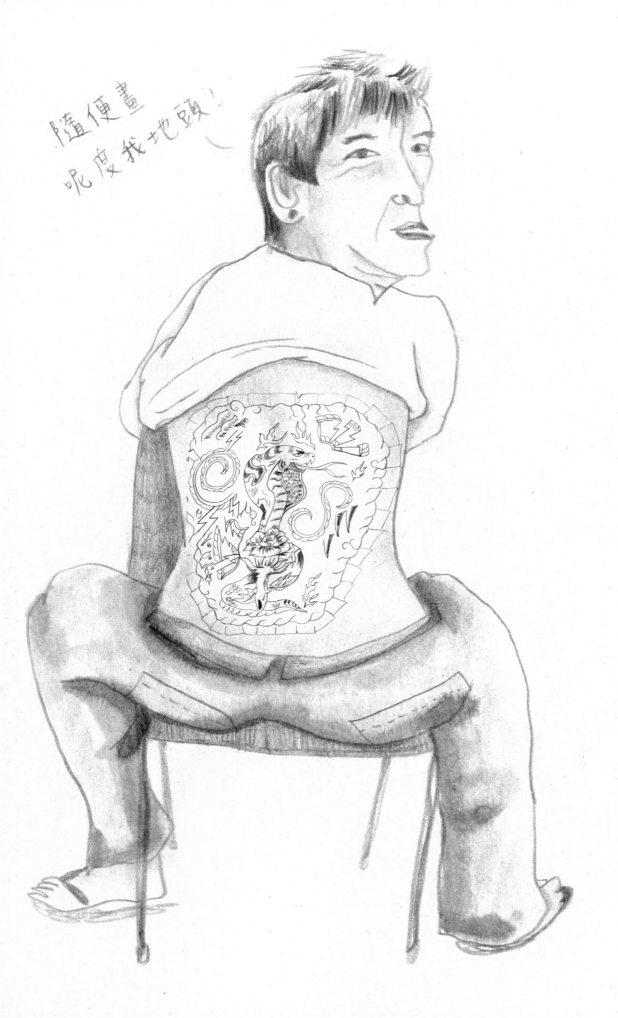

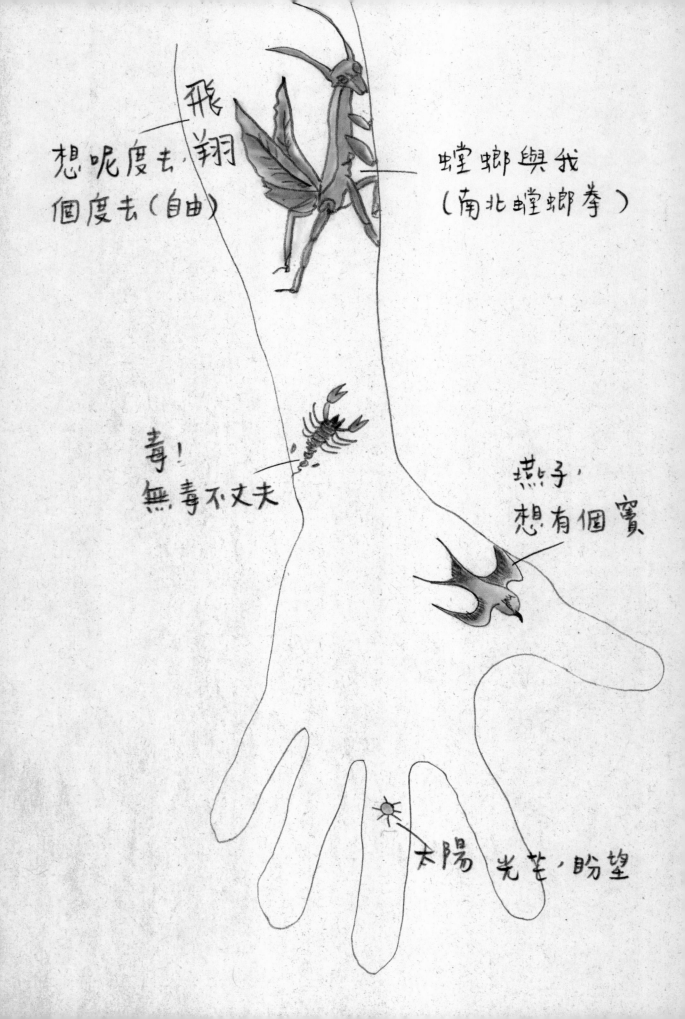

想呢度去, 飛翔
個度去 (自由)

螳螂與我
(南北螳螂拳)

毒!
無毒不丈夫

燕子,
想有個竇

太陽 光芒, 盼望

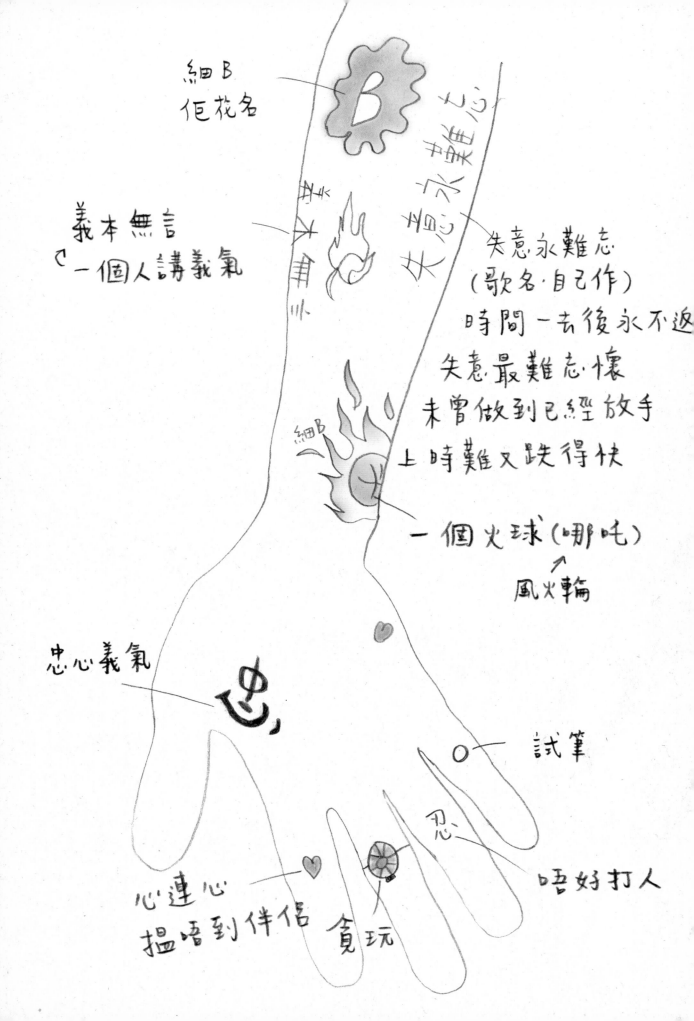

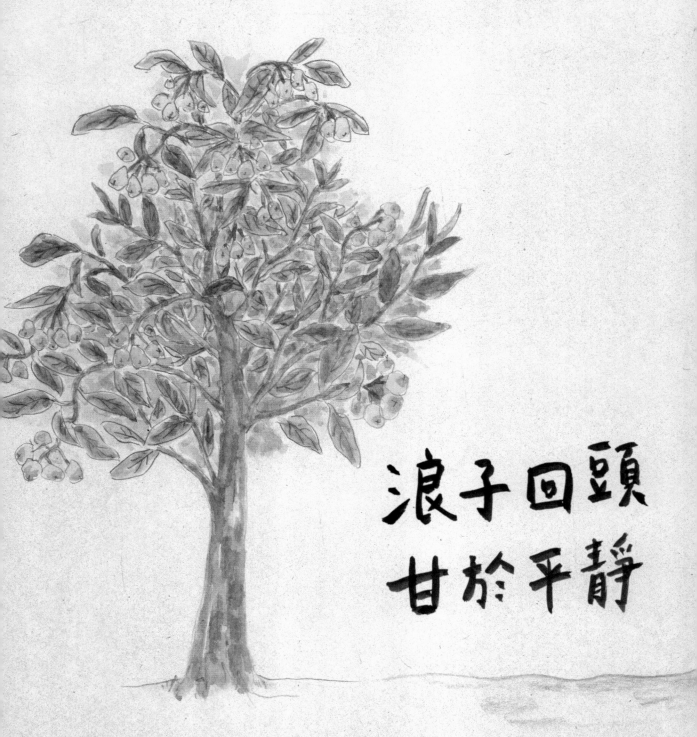

浪子回頭
甘於平靜

十年前，母親一句說話：「返嚟睇吓我啦！」
老虎仔便毅然踏上回家的歸途，自此負責
打理祖屋，常於父親所建的藍有記士多
門外閒坐，有時和村民談天說地很是
歡樂，有時播着流行曲，飲吓悶酒獨憔
悴。經歷了風大浪大的上半生，老虎仔希
望生活可以歸於平淡，過往的歲月也
轉眼成空了。

「開心要自己尋，我飲吓酒，傻吓傻吓又一日喇！」

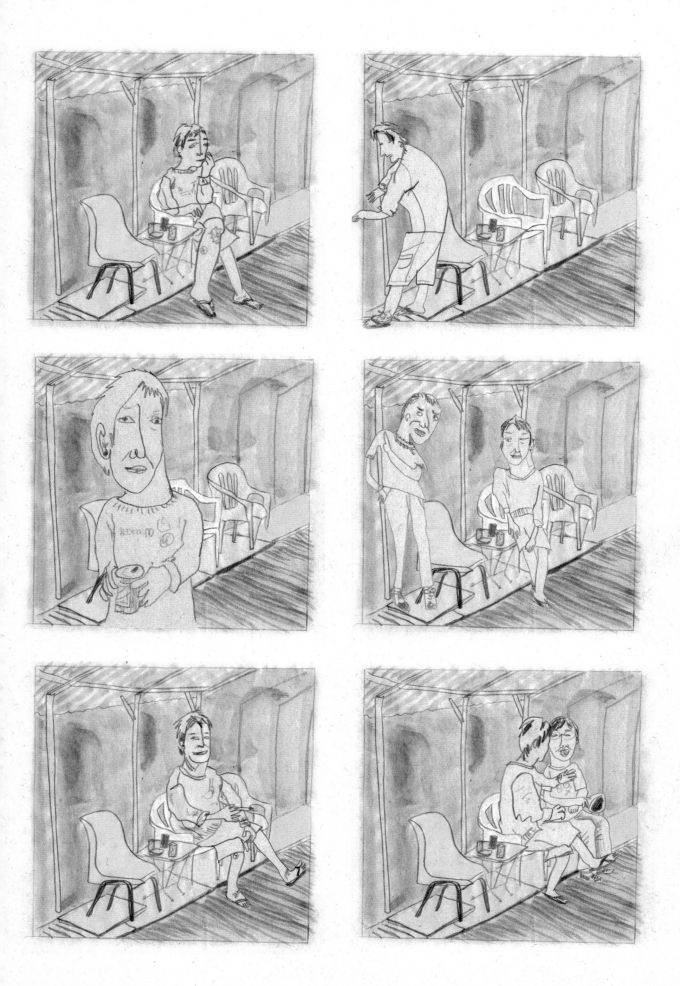

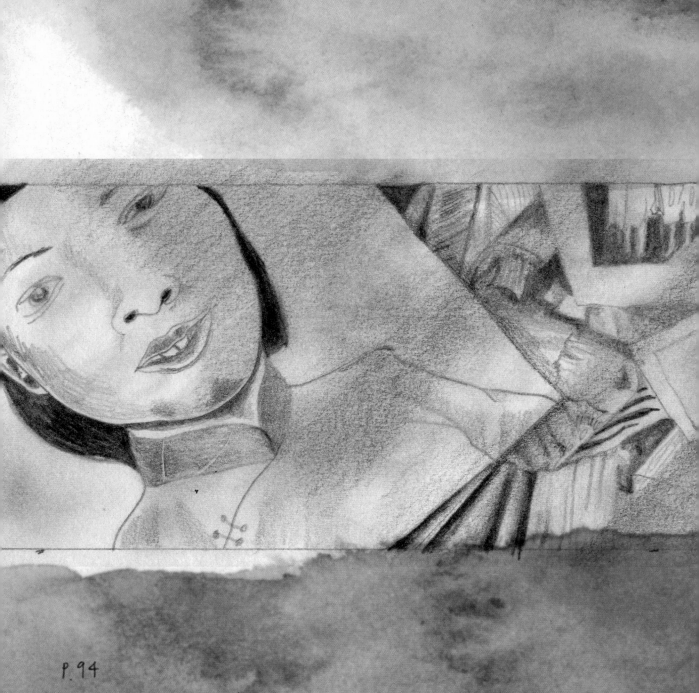

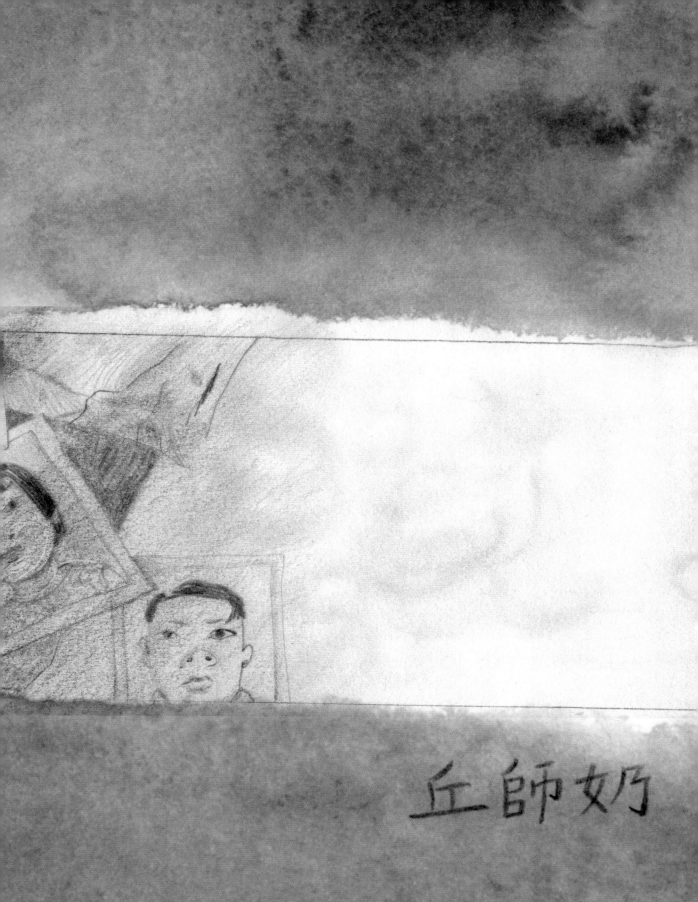

丘師奶

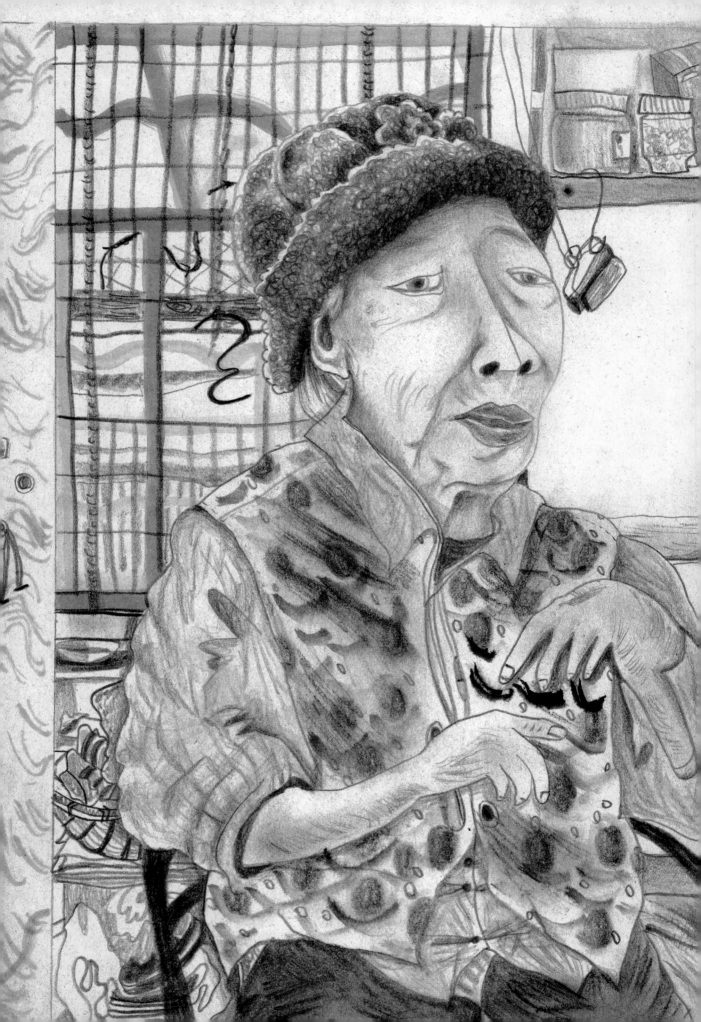

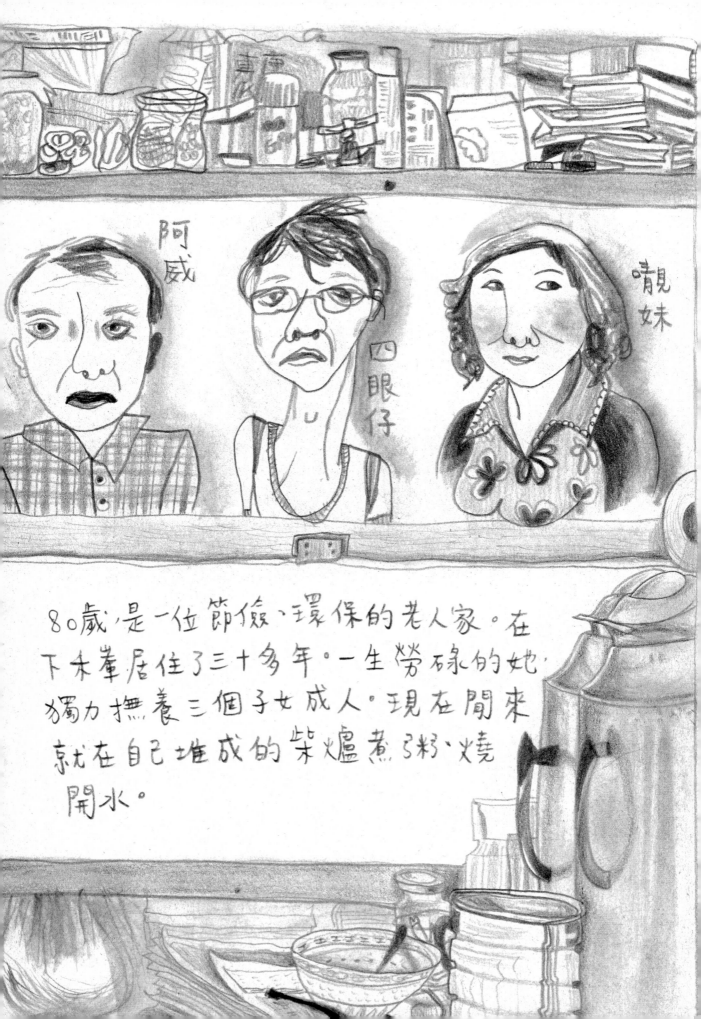

阿威

四眼仔

靚妹

80歲，是一位節儉、環保的老人家。在下禾輋居住了三十多年。一生勞碌的她，獨力撫養三個子女成人。現在閒来就在自己堆成的柴爐煮粥、燒開水。

當每家每戶都用石油氣來煮食時，丘師奶是全村唯一燒柴的人。年輕時曾經以燒柴來煮粥賣並賴以為生的她，習慣了這樣的煮食方法，認為用柴火燒出來的食物更香。於是，和她同住的兒子四眼仔，不時為母親拾木頭回家來「造火」。

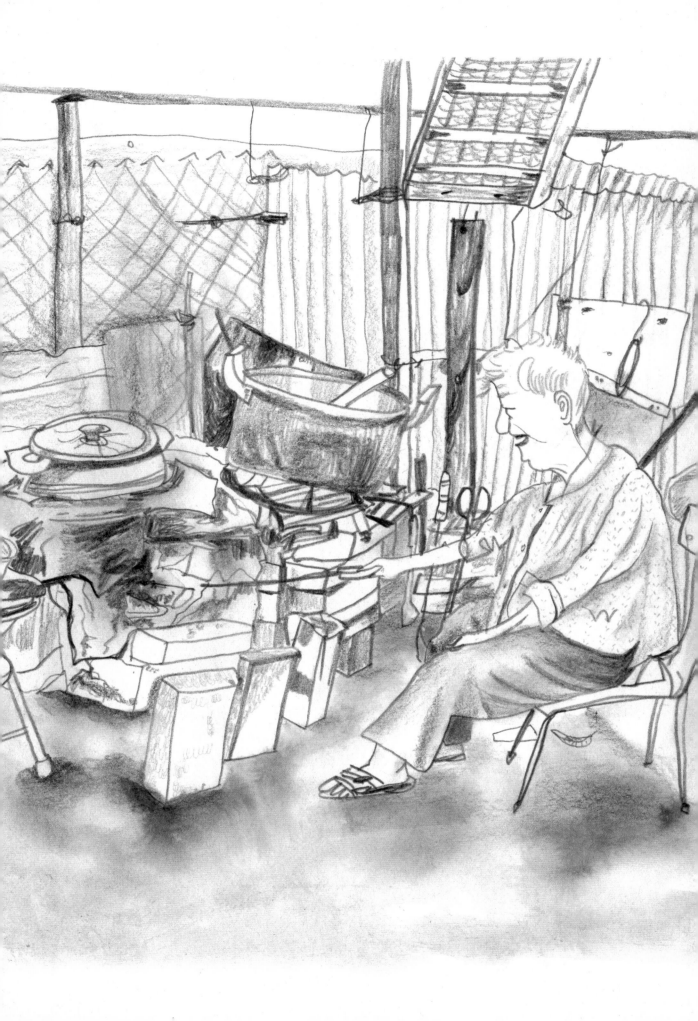

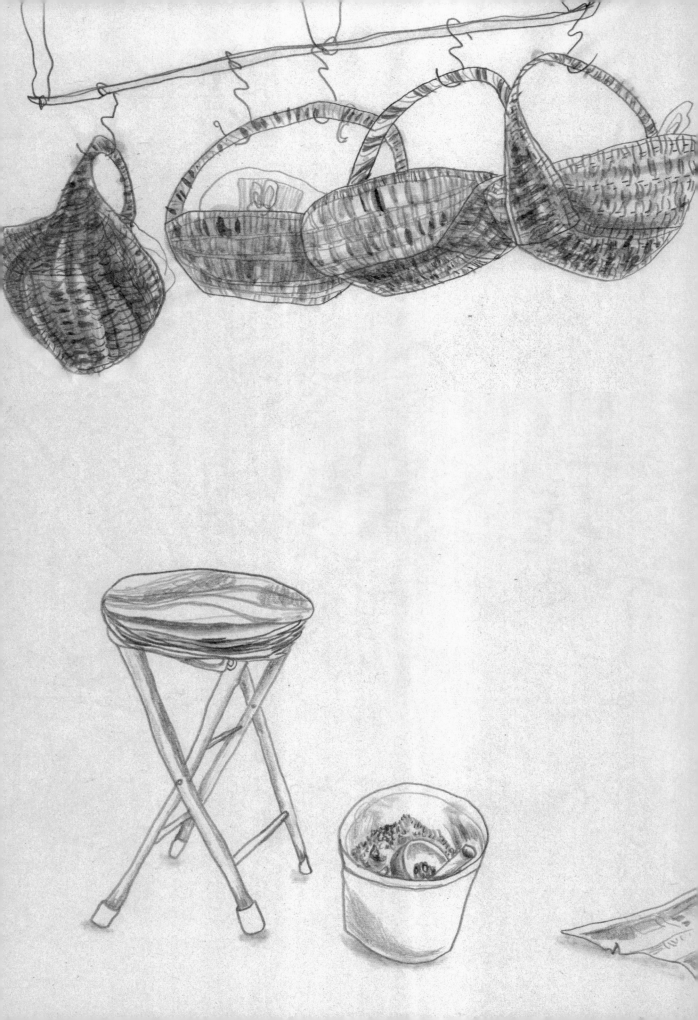

每隔幾天，丘師奶便會開灶燒柴，一燒便燒了幾天用的滾水，用來煮飯、沖茶和洗澡。所以每次燒柴時，要動用數十個暖壺來儲水。她先以薄柴「透爐」再用厚柴燒火。柴火燒光後，灰爐還會用作灰肥，一點也不浪費。每次丘師奶都會打醒十二分精神守住爐灶，所以過程相當安全，不會失火。 但是對面的西班牙屋住客，每次見到濃煙冒起，都會報警求助。當消防員到場時，才發現這是虛驚一場而已。

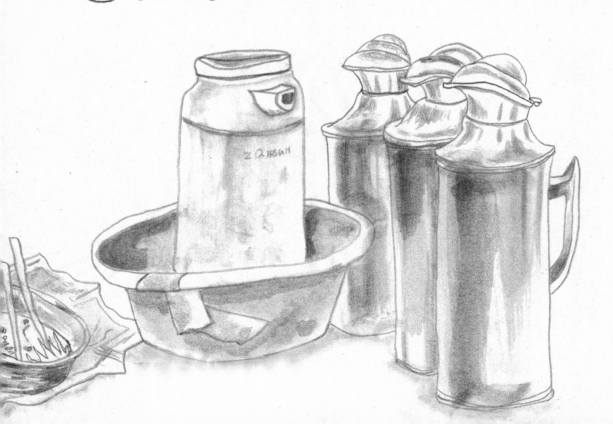

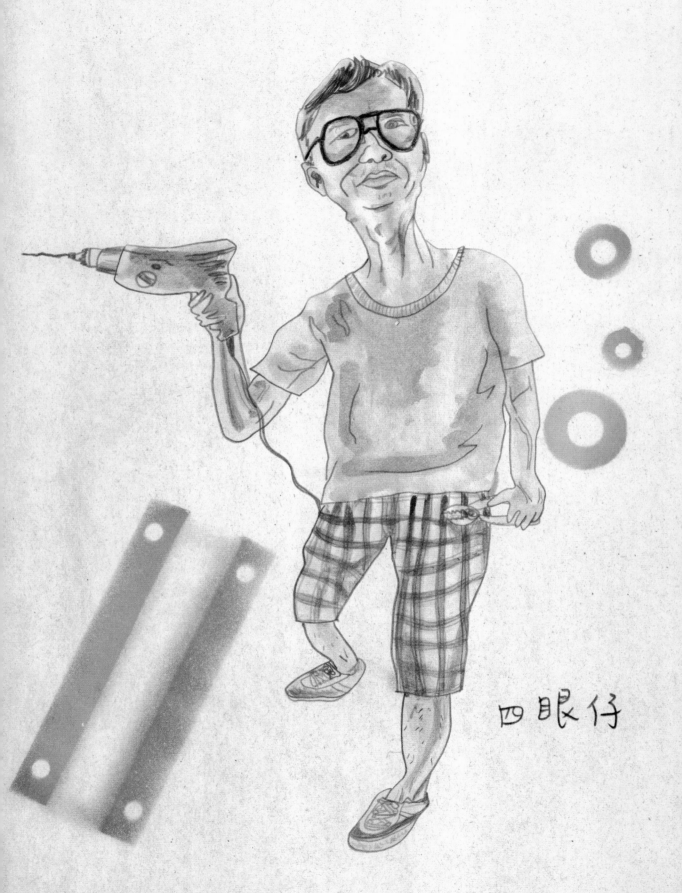

四眼仔

別人眼中的垃圾，都是四眼仔的
寶貝。丘師奶家裏收集了林林總總
的舊東西，就算是一舊廢鐵、一張爛
椅，經四眼仔悉心打造後又是「一條
好漢」。讀土木工程的四眼仔，既因知
識使然，亦為了方便母親使用，造出來的
家具都經力學設計和改良。對於鄰居的
驚嘆，他強調造出來的東西不是大發明，只
是就地取材、廢物利用而已。只要細心思考，
便可以做到。四眼仔慨嘆城市人只會用電
腦，很少用雙手造東西。他現在閒時在村
中安裝扶手，方便長者上落，遠離現代化的
石屎森林，活得自在。

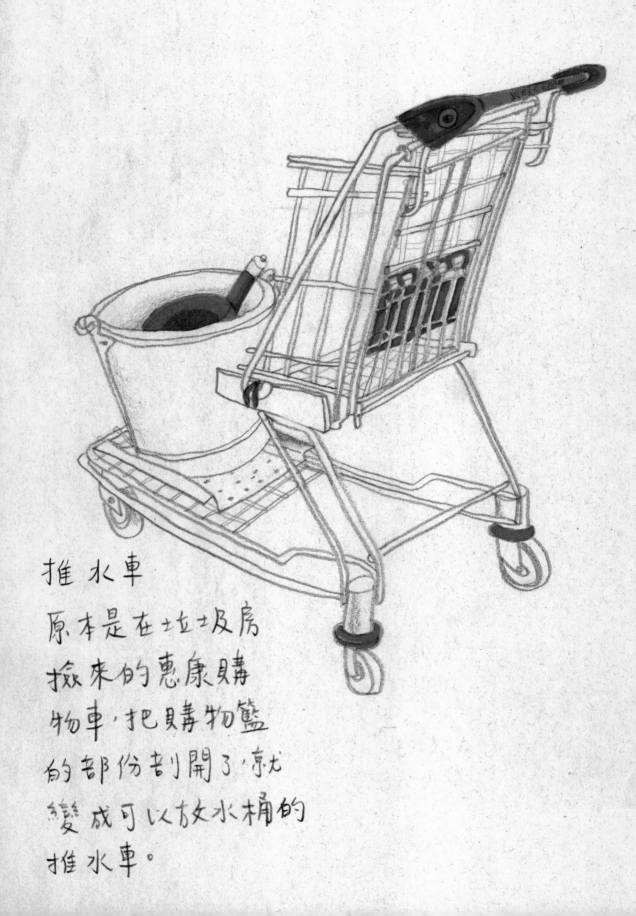

推水車
原本是在垃圾房
撿來的惠康購
物車,把購物籃
的部份割開了,就
變成可以放水桶的
推水車。

小發明・大智慧

學校椅

撿來的時候只
餘下椅子的骨幹。
於是把剖開的
購物籃來充當坐
板,而且木板久經
日曬雨淋後會爛
掉,相比之下鐵耐
用得多了。

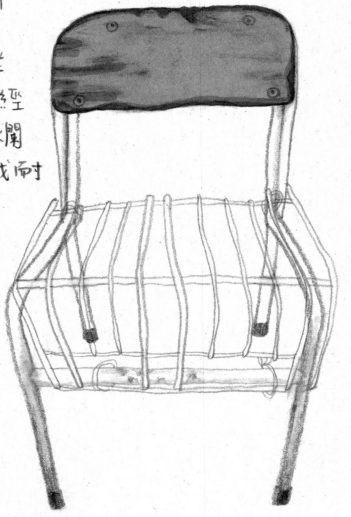

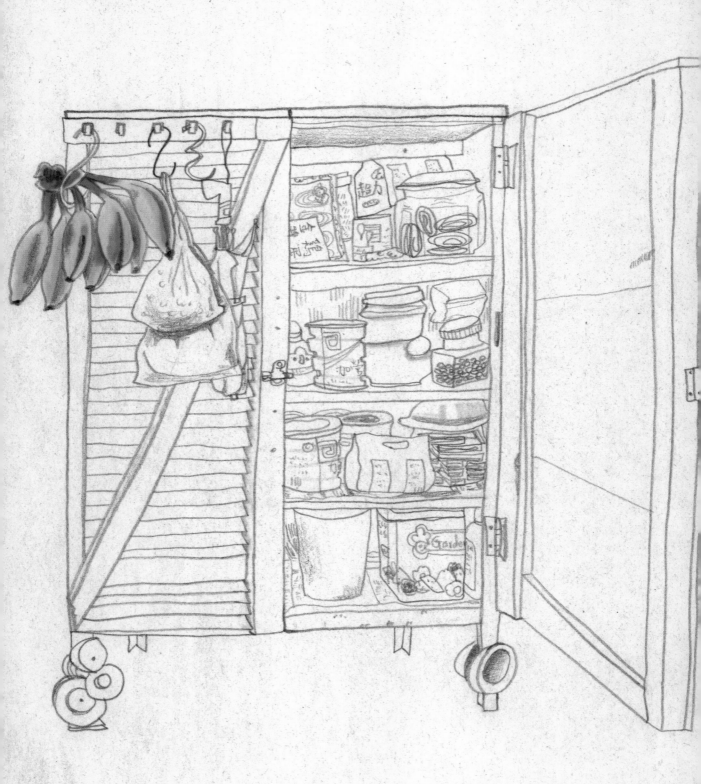

櫃

　由於櫃門外裝了一排掛鈎掛東西，為了
減輕櫃門的負擔，四眼仔加了一支木柱，
讓門較和掛鈎呈三角形，以收卸力之效。
櫃門更是通風板，以便疏氣防潮。木
櫃底部還加上了磁鐵，把櫃升高，方便
母親拿東西之餘，增加木櫃的重量，讓它
站得更穩。另一個好處是做家具時又可把
螺絲「攝」在磁鐵上，方便施工。

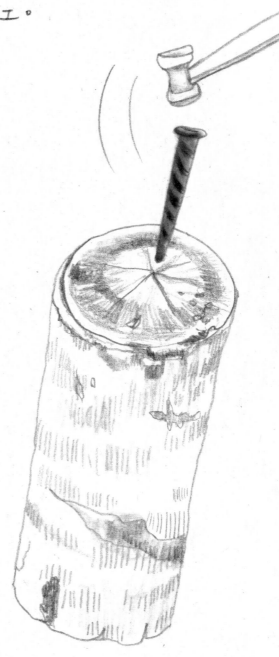

伐木

　從前四眼仔斬木都
要用盡吃奶之力，甚至
用斧頭也無能為力。
自從參透太極圖
「陽中有陰，陰中有陽」
的道理，四眼仔便
學會找木的中心點，
斬木時自然更得心應
手。

門

印傭不懂髹油，只會一大塊地塗上去，
由於油漆有揮發性的關係，於是門
上的油漆慢慢下墜，呈現了獨特的
紋理。

運動器

為了治療母親的肩周炎，四眼仔DIY
了這個物理治療器材，材料有：
一個滑輪、一條麻繩，手柄的
部份也是自己焊接的。拉一
拉舒筋活絡，用得丘
師奶滿心歡喜。

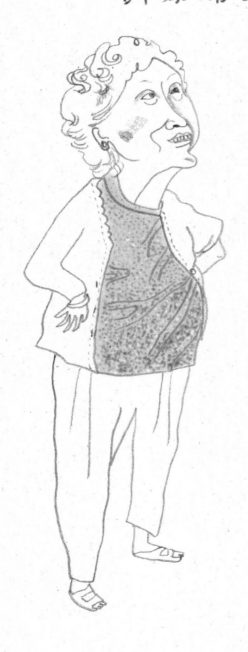

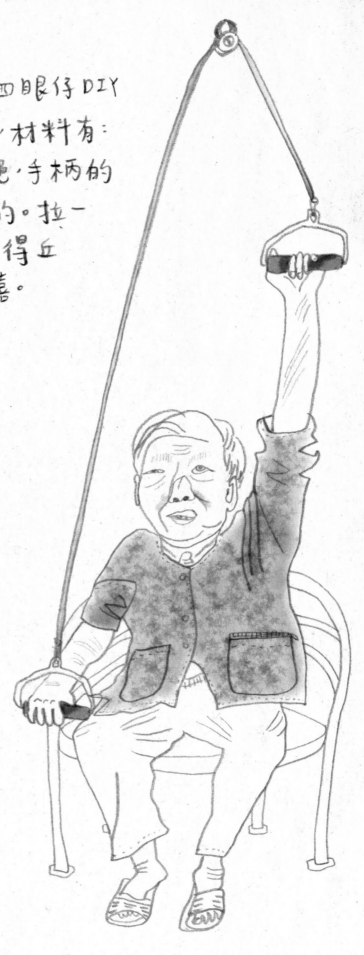

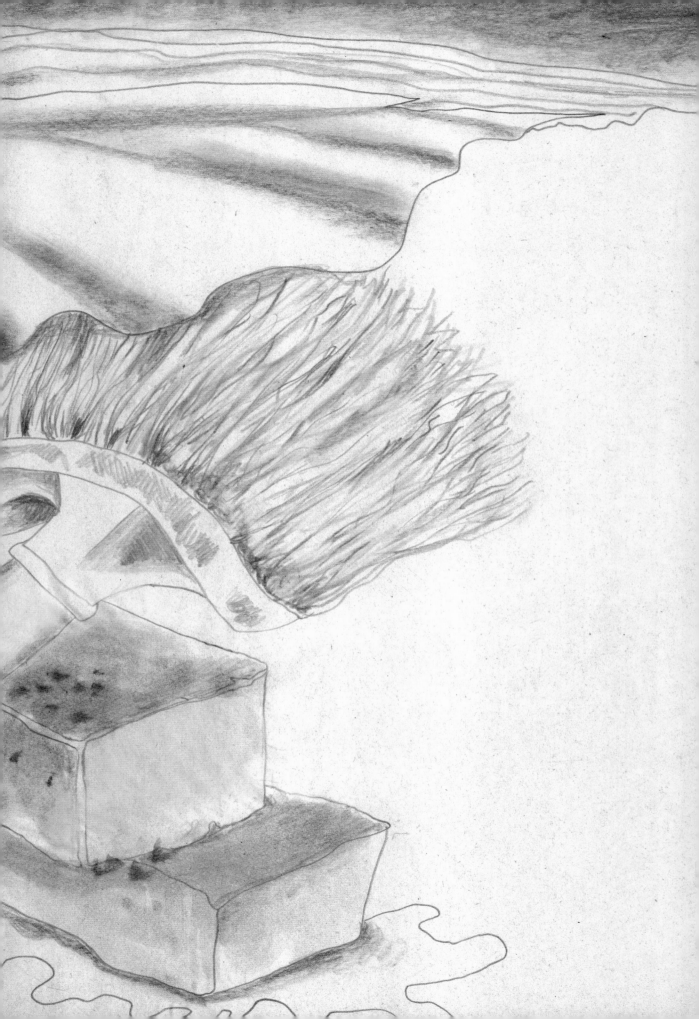

誰偷了我的花生？

丘師奶家曾被賊人入屋盜竊，四眼仔現在把雜物堆積如山，故意混淆視聽，自此便沒有人來偷東西了。雜物雖然成為他的防盜救星，卻引來蛇蟲鼠蟻聚居。家貓離開不久，便有老鼠不請自來，在磚頭堆寄宿，還經常偷去丘師奶用來餵雀的麵包。

從前「見乜食乜，背脊向天都食」的四眼仔，自篤信佛學後，便以慈悲為本，不胡亂傷害小動物，只要不闖進家裏範圍，四眼仔仍然會放老鼠一馬。話雖如此，其實老鼠早已偷偷潛入廚房，把花生吃光了。

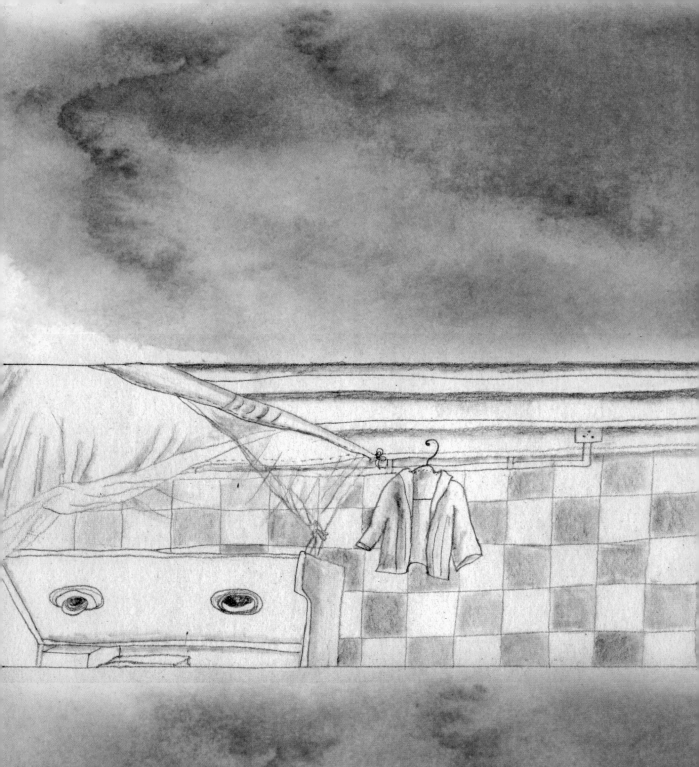

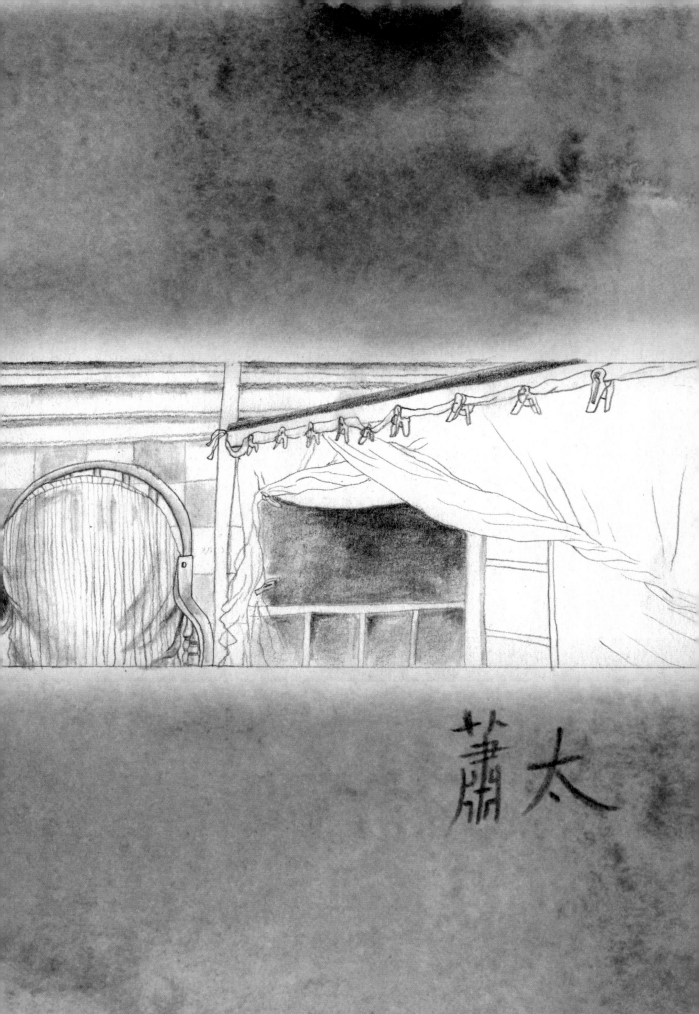

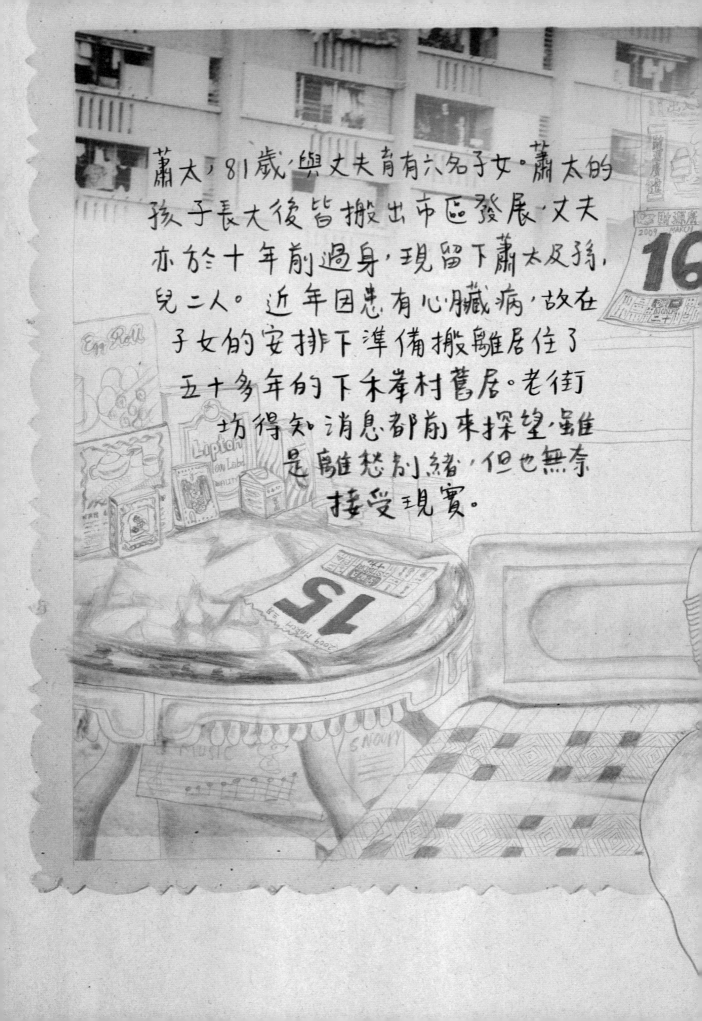

蕭太，81歲，與丈夫育有六名子女。蕭太的
孩子長大後皆搬出市區發展，丈夫
亦於十年前過身，現留下蕭太及孫
兒二人。近年因患有心臟病，故在
子女的安排下準備搬離居住了
五十多年的下禾輋村舊居。老街
坊得知消息都前來探望，雖
是離愁別緒，但也無奈
接受現實。

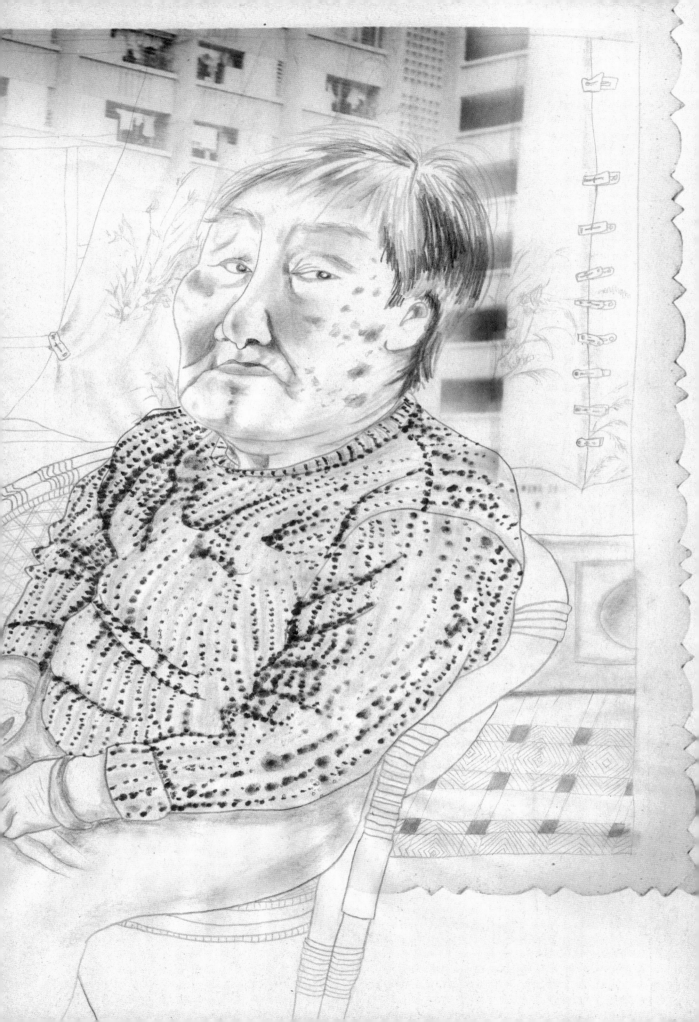

何去何從

所謂「年紀大機器壞」，患有心臟病的蕭太不時要到醫院覆診，由山腰到山腳每次都要把輪椅推上推落，很不方便。加上去年的夏季，她親眼目睹隔鄰謙仔的木屋被山泥雨水淹沒，心中的驚恐揮之不去，她的子女亦非常擔心，不得不遞紙申請「上樓」，現還在審核當中，但已落實會搬往禾輋邨的一個公屋單位。

由於這次搬屋是以屋換屋的形式進行，故蕭太搬遷之後，政府便會收回下禾輋村的舊單位，輪候清拆，從此她與下禾輋村的回憶便鎖在大閘裏。

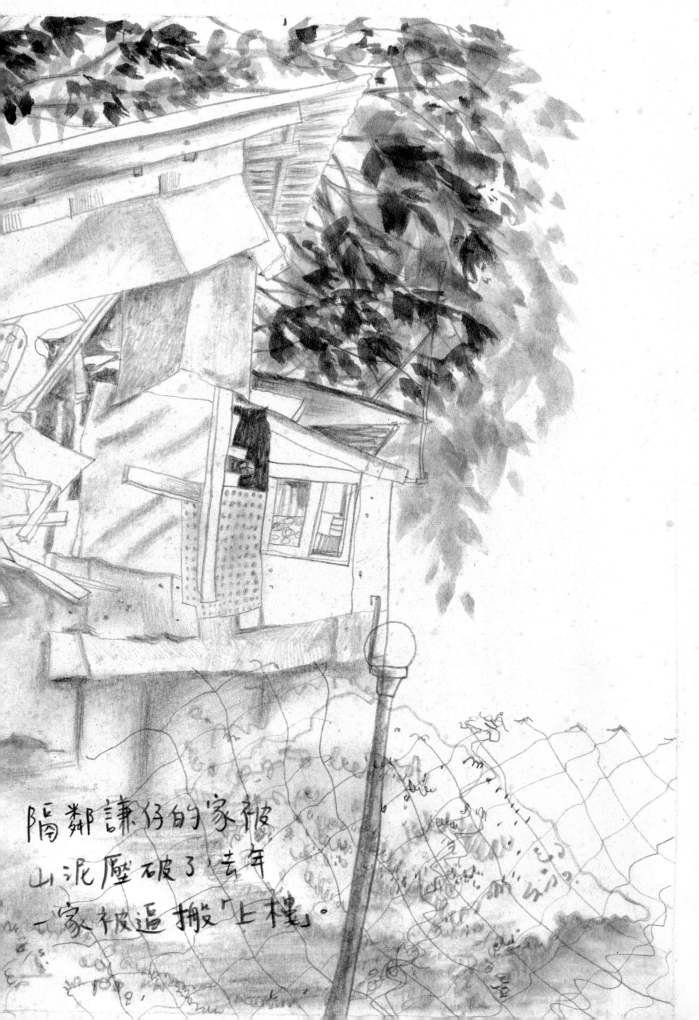

隔鄰謙仔的家被
山泥壓破了，去年
一家被迫搬「上樓」。

似水流年

這個是當年和蕭先生
做機器時用的批絲鉗，
一直存放於廳中，
陪伴蕭太渡過每一個寒暑。

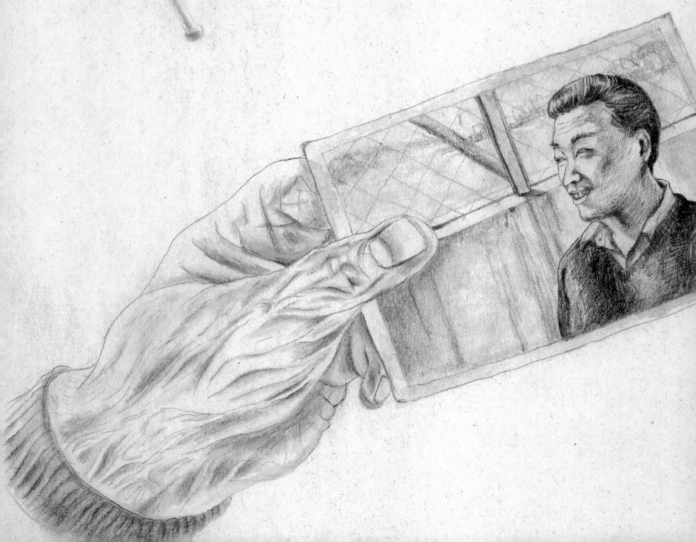

數英雄還看今朝

心想事成

福

龍馬精神

漢一山如此炙嬌

問及蕭太家中的擺設，她說：「全都是先生安排的，他喜歡藝術。」

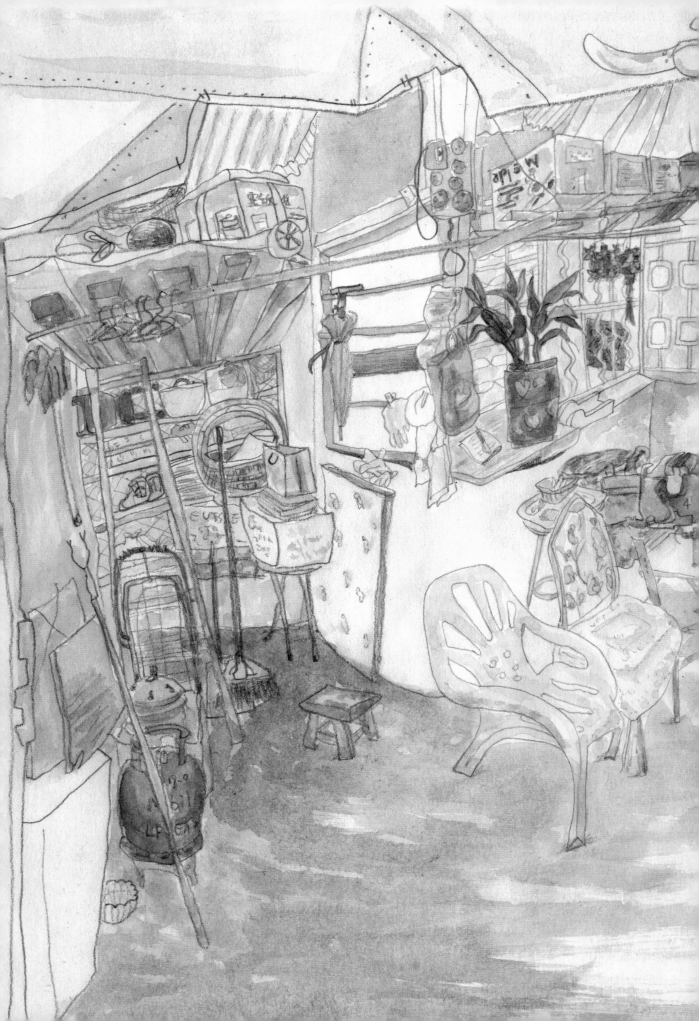

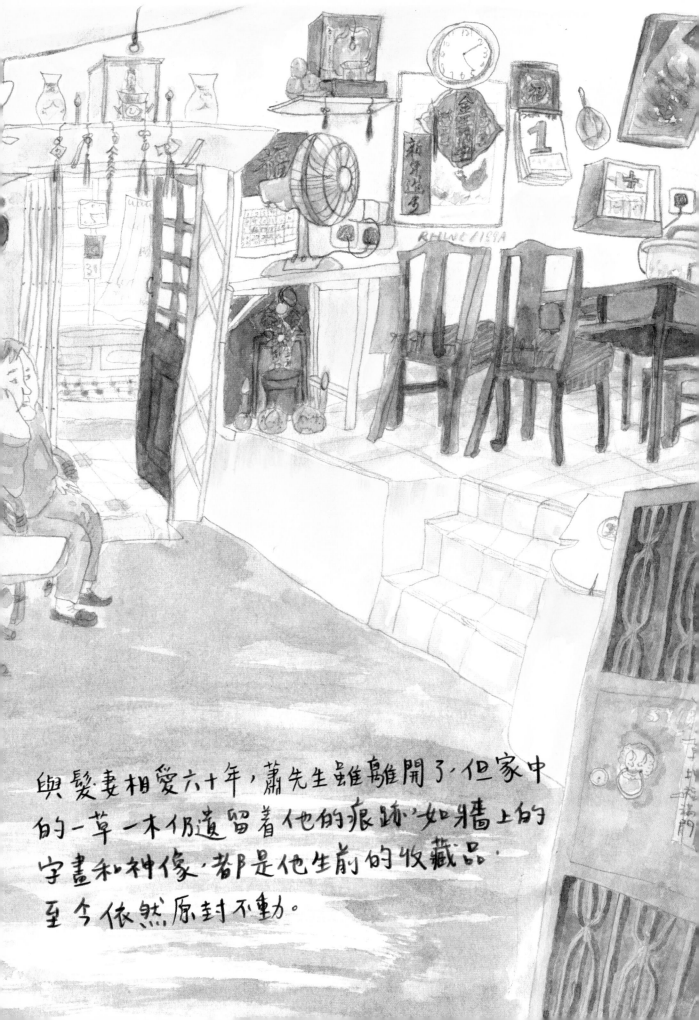

與髮妻相愛六十年，蕭先生雖離開了．但家中
的一草一木仍遺留著他的痕跡．如牆上的
字畫和神像．都是他生前的收藏品．
至今依然原封不動。

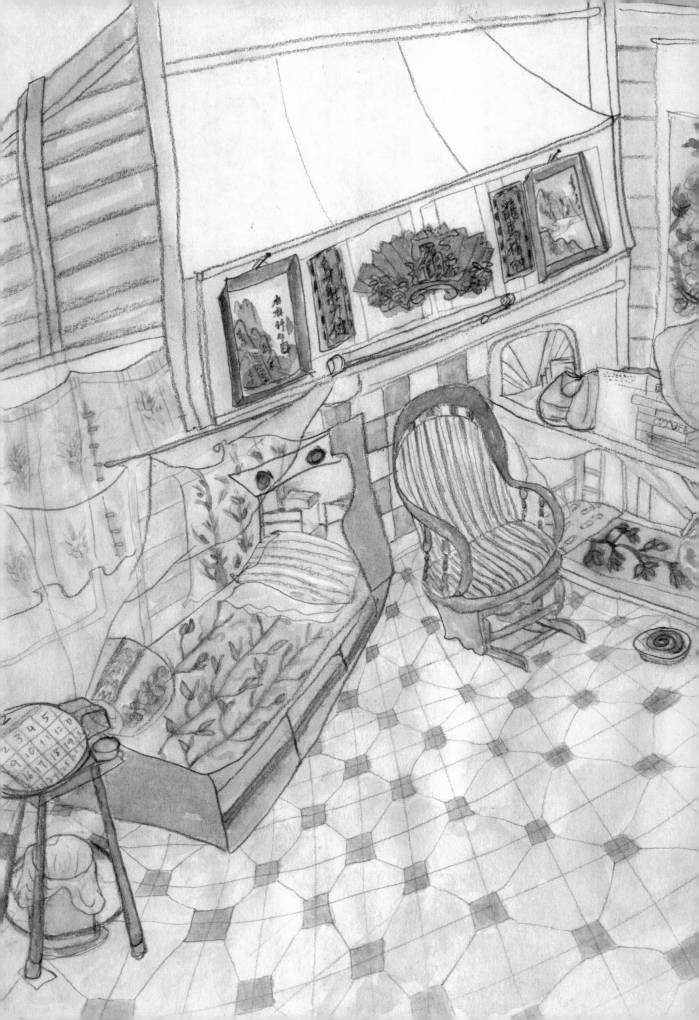

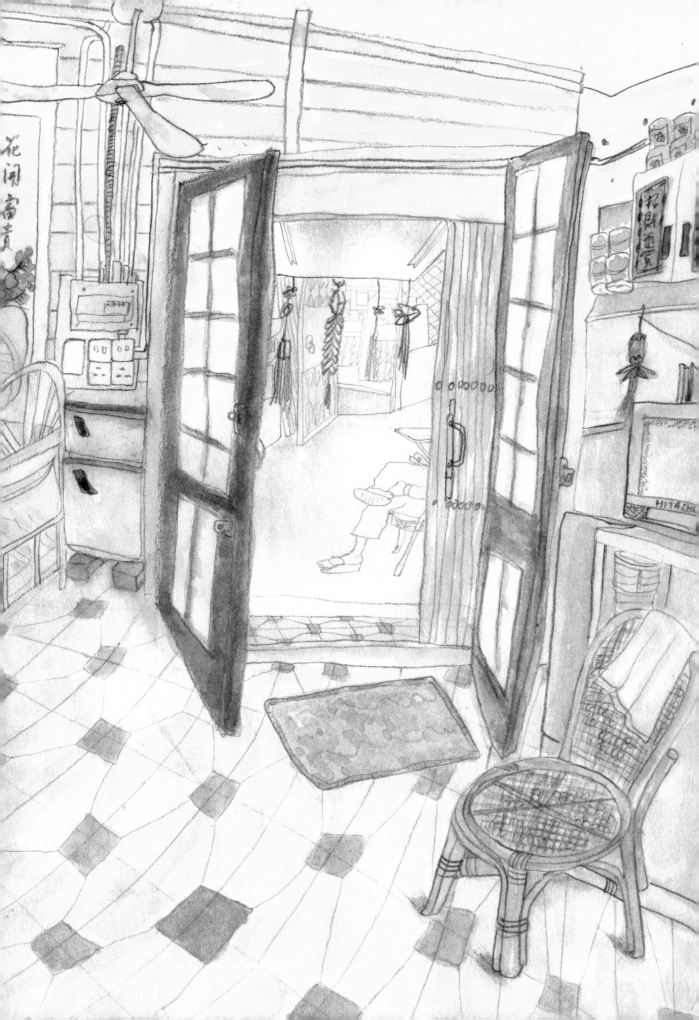

臨別依依

臨別在即，蕭太最難捨棄就是多年的街坊情。
尤其是馬太和九嬸，她們經常會一邊乘涼一邊談天說地；
蕭太事無大小都與馬太有商有量，而九嬸每次蒸馬蹄糕
也會和大家分享。

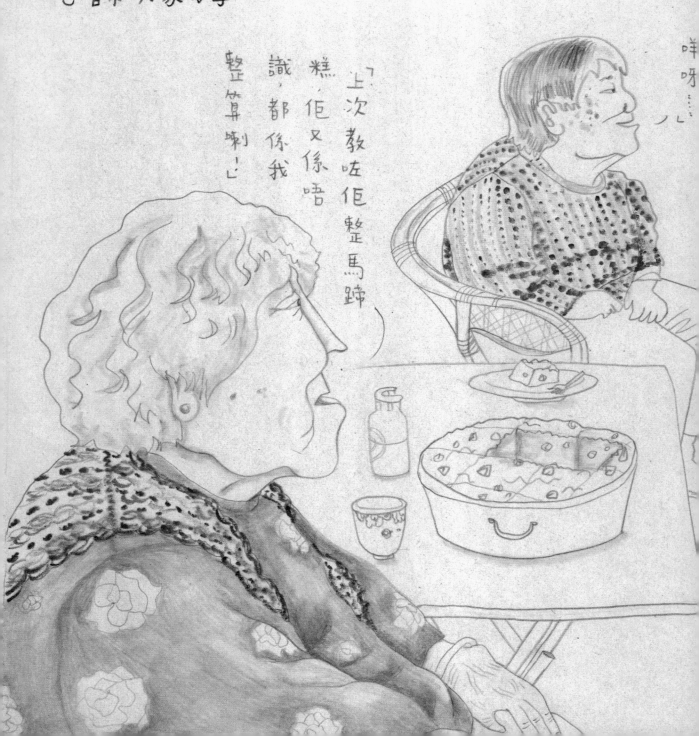

「上次教咗佢整馬蹄
糕，佢又係唔
識，都係我
整算喇！」

「咩呀……」

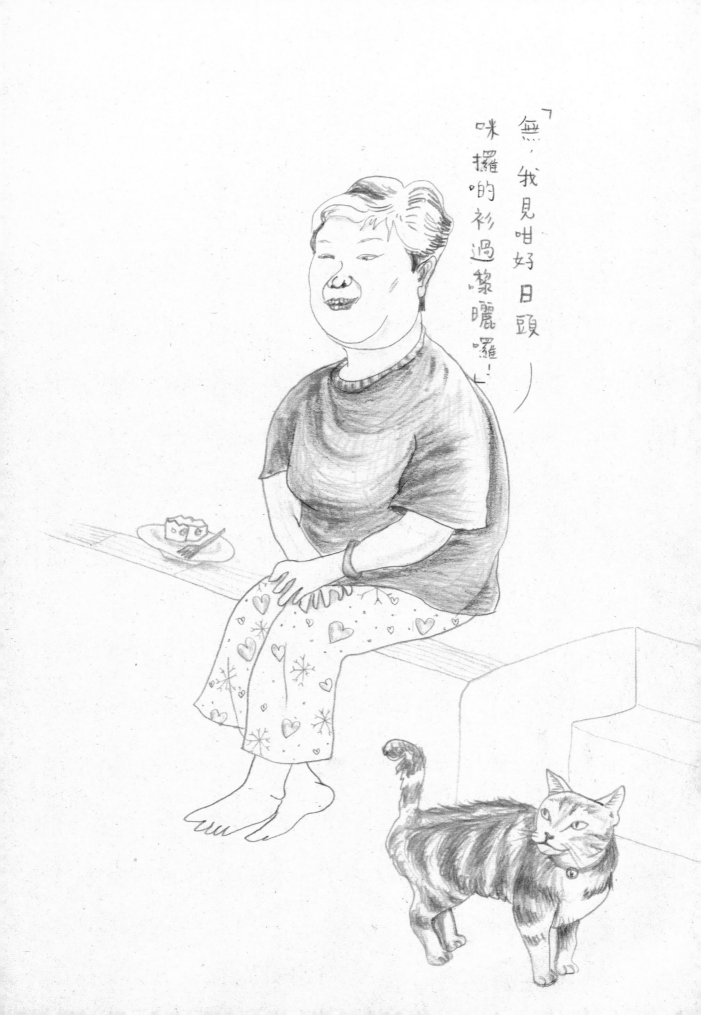

還有最令人不捨的，就是這裏的
陽光，五十年來為她曬乾不少衣
服和棉被，照耀着生活的點滴
和回憶。

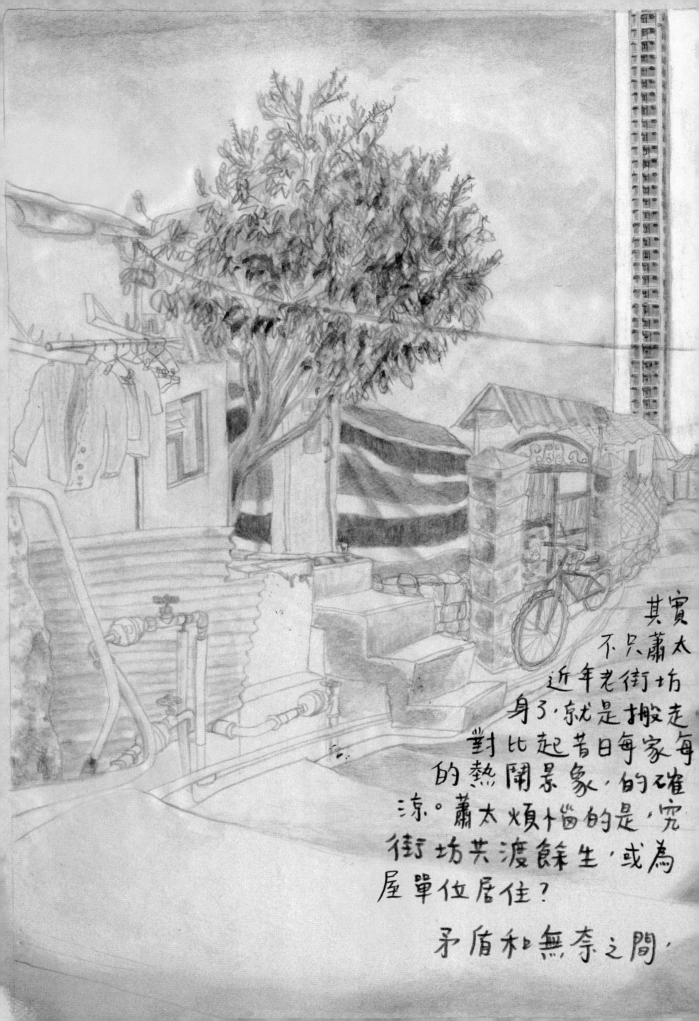

其實
不只蕭太
近年老街坊
身了,就是搬走
對比起昔日每家每
的熱鬧景象,的確
涼。蕭太煩惱的是,究
街坊共渡餘生,或為
屋單位居住?

矛盾和無奈之間,

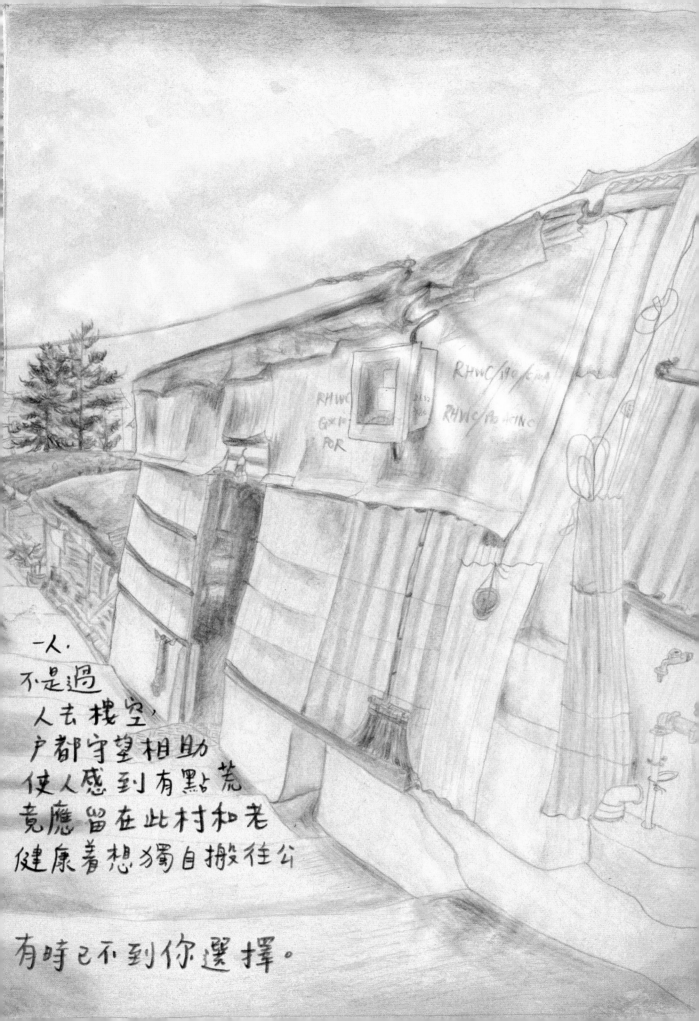

一人．
不是過
人去棧空，
户都守望相助
使人感到有點荒
竟應當在此村和老
健康着想獨自搬往公

有時已不到你選擇。

馬先生·馬太太

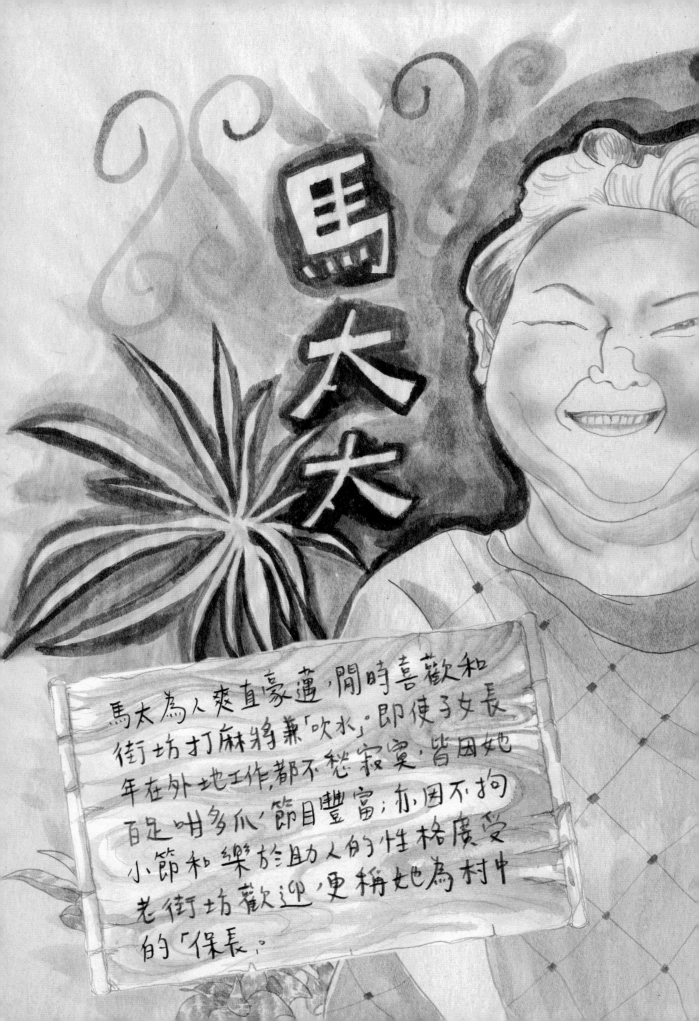

馬太太

馬太為人爽直豪邁，閒時喜歡和街坊打麻將兼「吹水」。即使子女長年在外地工作，都不愁寂寞，皆因她百足咁多爪，節目豐富；亦因不拘小節和樂於助人的性格廣受老街坊歡迎，更稱她為村中的「保長」。

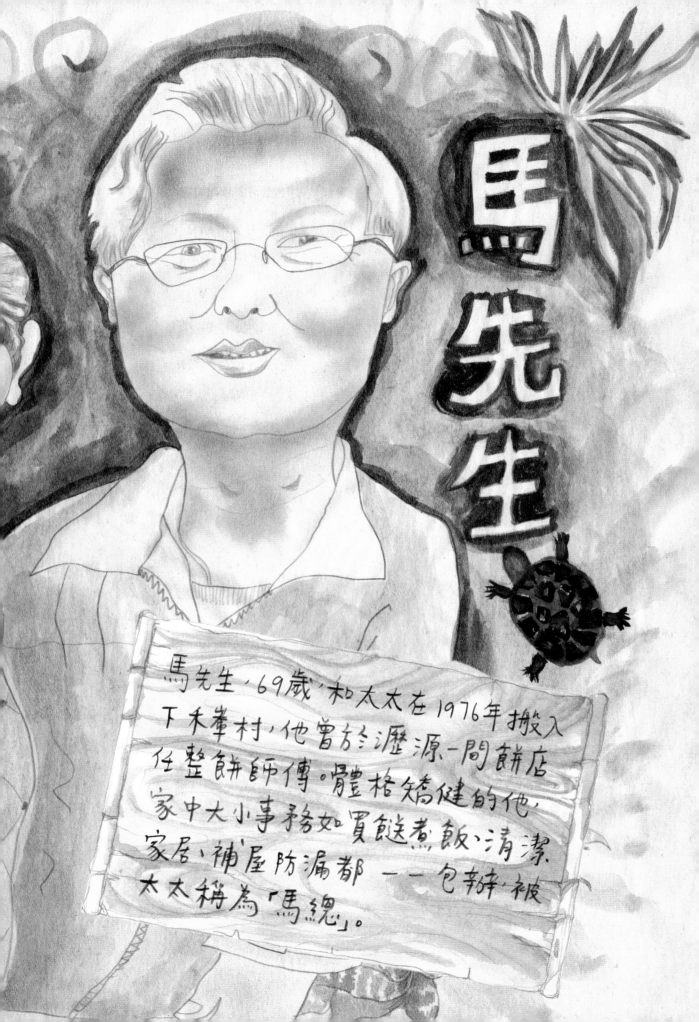

馬先生

馬先生，69歲，和太太在1976年搬入下禾輋村，他曾於瀝源一間餅店任整餅師傅。體格矯健的他，家中大小事務如買餸煮飯、清潔家居、補屋防漏都一一包辦，被太太稱為「馬總」。

退休後的馬生，除了打理家頭細務外，家中的花園便是他生活中的小樂趣。馬生建立這小花園已有三年多，由當初只作護土之用的小地，到現在發展至一個龐大的系統。除了林林總總的花卉植物，還將家中的公仔擺設用來佈置園地，現已退休的馬先生每天都會打理小花園，自言近來沒有新搞作。

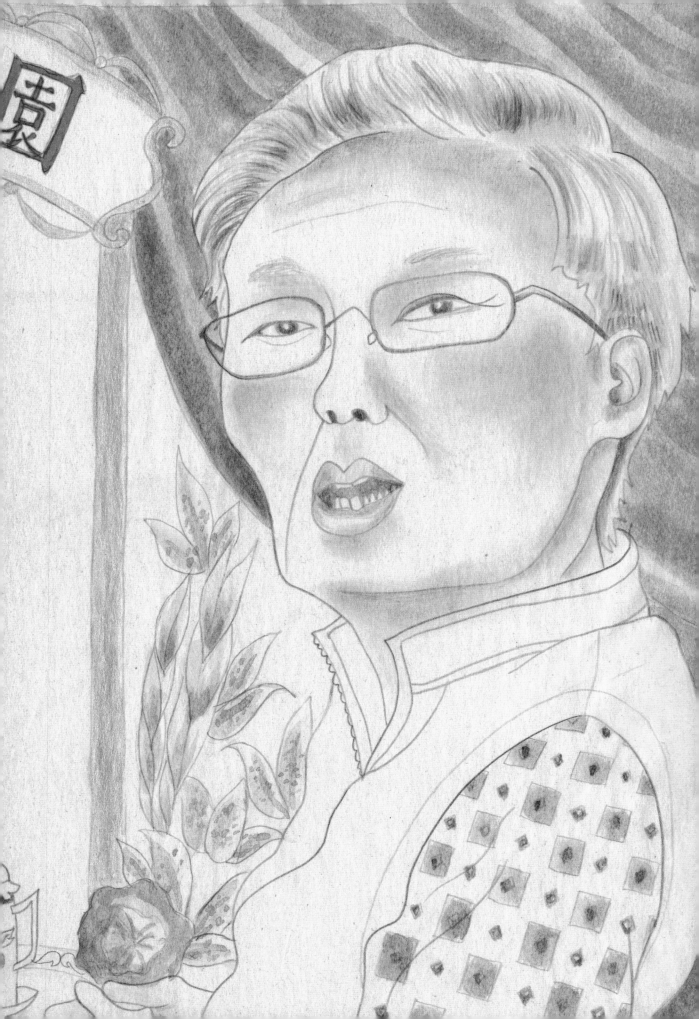

在屋的盡頭，沿鐵梯走上屋頂，
便可以看見馬先生的小花園。

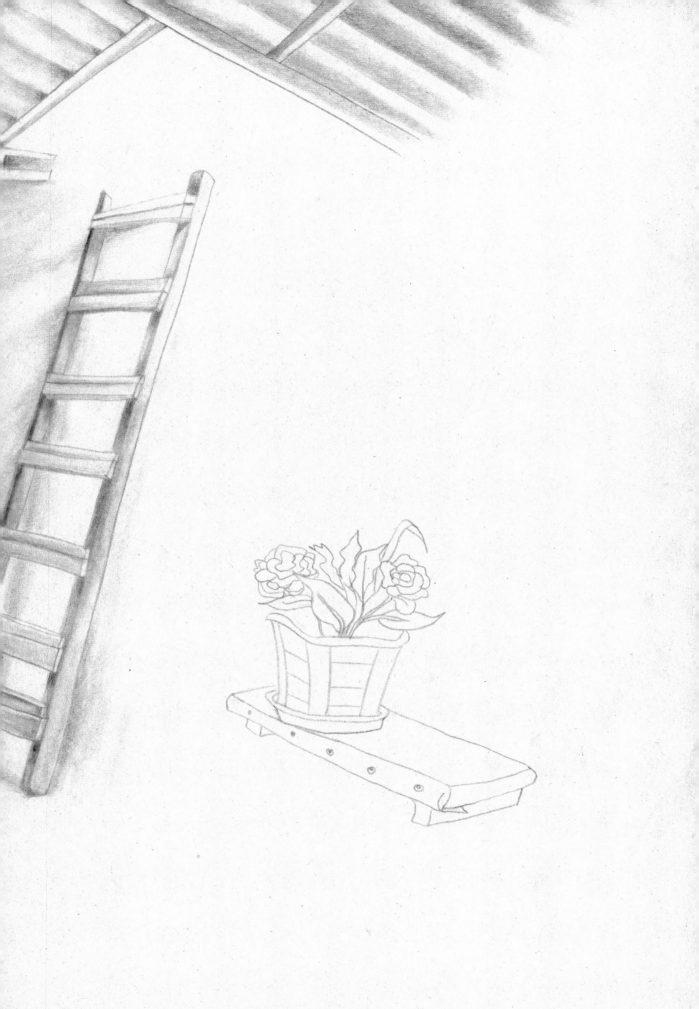

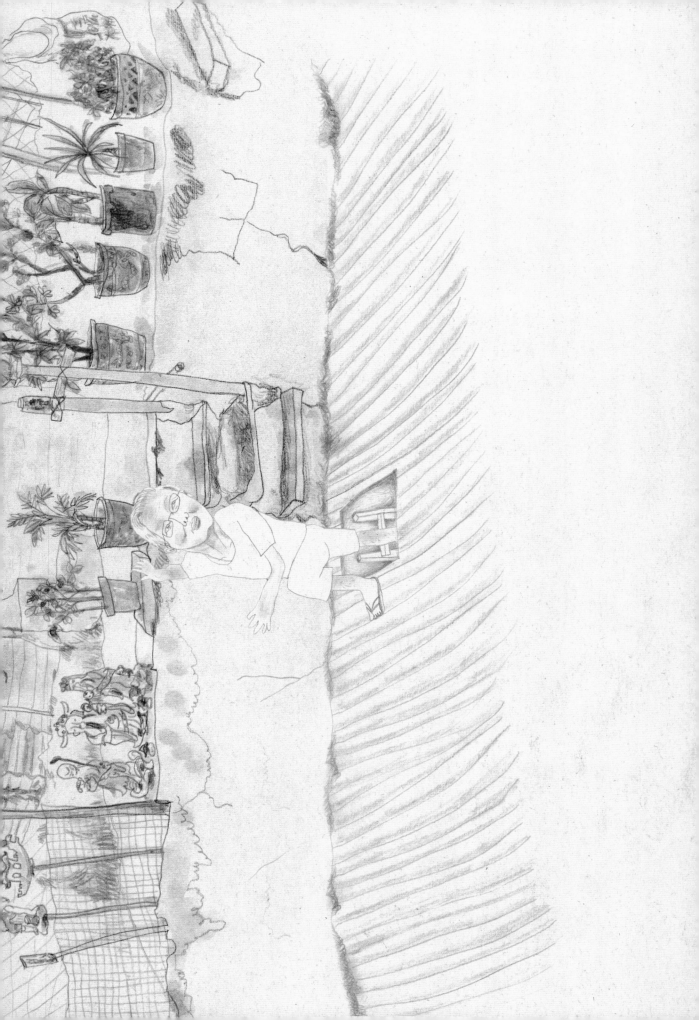

福祿壽加埋兩隻烏龜一隻公雞,
成為一個新組合,同大家拜個早年。

位於園中的上方,有如來
佛祖,配合後面的山村,像
天壇大佛的縮影。

關公位於園中的正中心,
加上一個盛滿香灰的菜
杯,震住成個花園。

一匹瘦馬,其實是孫兒
的玩具。

西式綿羊雕像,甚有
「飄雪燕」的感覺。

一幅油畫放於園中的前方，
「景中有景」果然高招！

一支槍放於花園最
上方，守衛森嚴。

一個漁翁，一艘龍船，
製造出「漁舟唱晚」的
中國情懷。

連史前生物都出現在花園的草
叢裏，活像「侏羅紀公園」！

中日友流

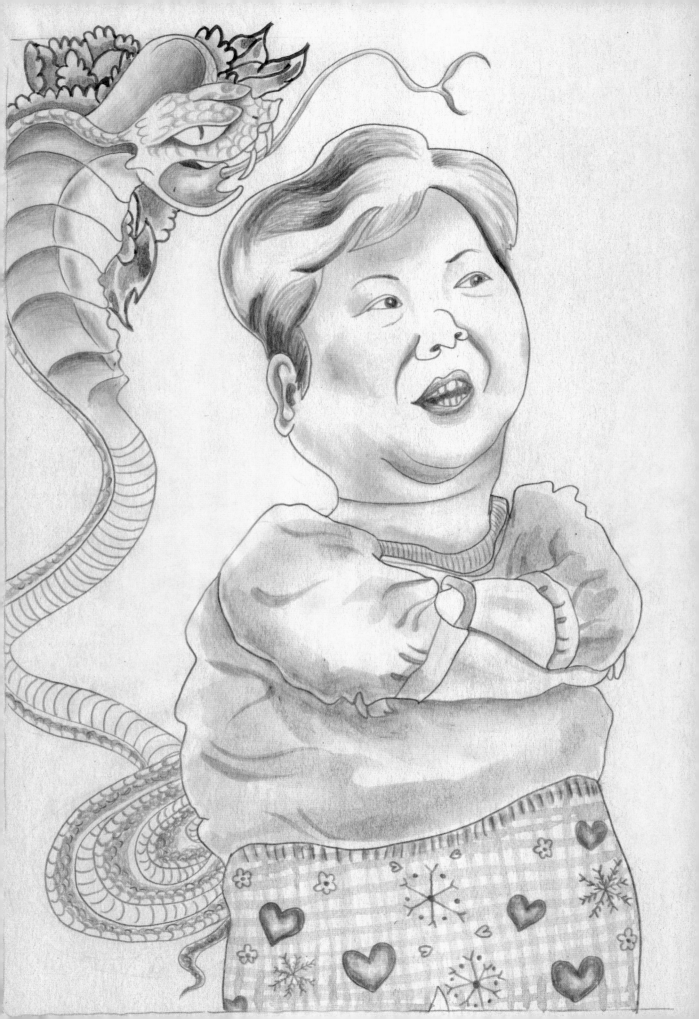

下禾輋村蛇王

馬太是打蛇高手,亦是廣受街坊歡迎的
原因之一。由於上、下禾輋村位於山林中,
蛇蟲鼠蟻不時出沒。各種蛇類(例如眼鏡
蛇,青竹蛇)有時不慎走進村民的屋裏,
大家驚惶失措之下便會向馬太拍門求救。

其實馬太是搬來此村後才發掘真功夫,想
當年隔壁九嬸(我阿婆)家中闖進了一條青竹
蛇,慌忙之下九嬸向馬太大叫救命勇字當頭
的她便手執木棍,輕易將蛇扑死,從此展
開了打蛇生涯。

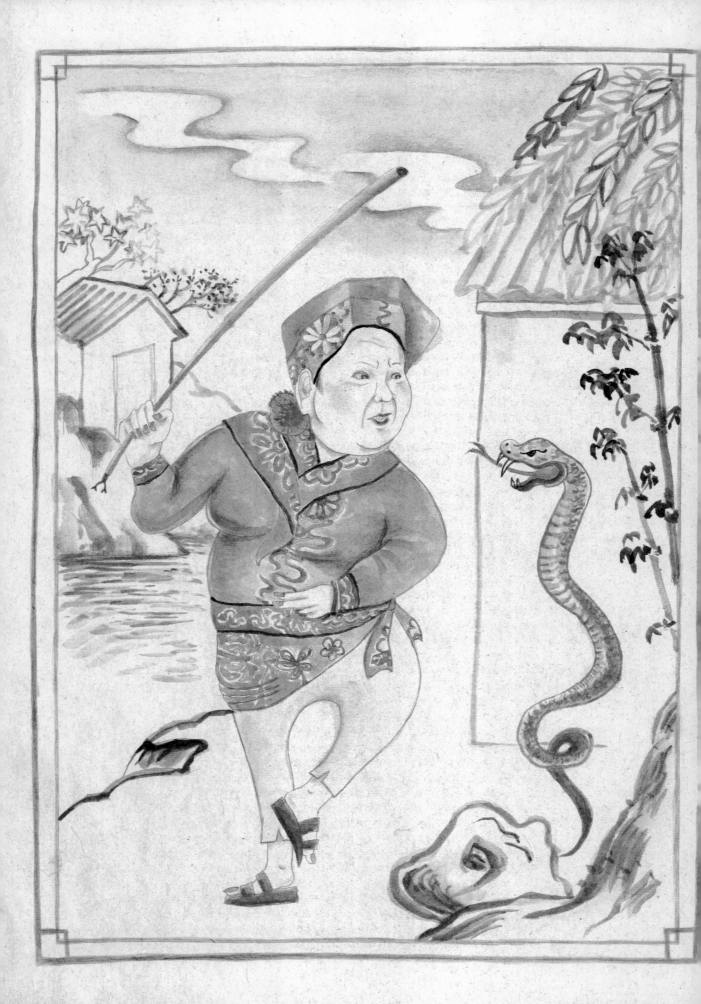

打蛇秘笈：

有一次馬太吃完午飯後飯氣攻心，於是回家躺在梳化上休息，那時沒有開電視，卻隱約在腳下迴盪着「嘶嘶」聲，馬太心感不妙，於是她俯身尋找聲音，赫然發現一條青竹蛇打了蛇餅，張開口準備攻擊！說時遲那時快，馬太使出了真功夫，把蛇打個頭破血流。

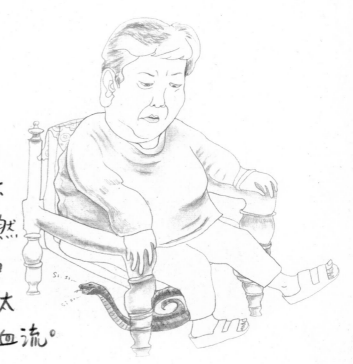

1. 工具有竹或木棍一支。

2. 打蛇要先打頭，因為蛇無頭不行。

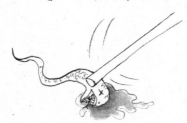

3. 可配以滾水將蛇灼熟。

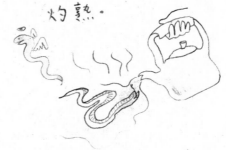

4. 或用火鉗將蛇夾去爐灶煨熟。

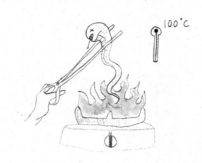

後記

在馬太力敵惡蛇的勇悍背後，亦有小鳥依人，大禾面前她表現得非常溫柔，聲音甜美。雖然村蛇王，但老鼠居然是她的剋星！只要一毛骨悚然，有點像鬥獸棋的大象，生忌蛇卻不怕老鼠，兩口子你撩我生活下去。

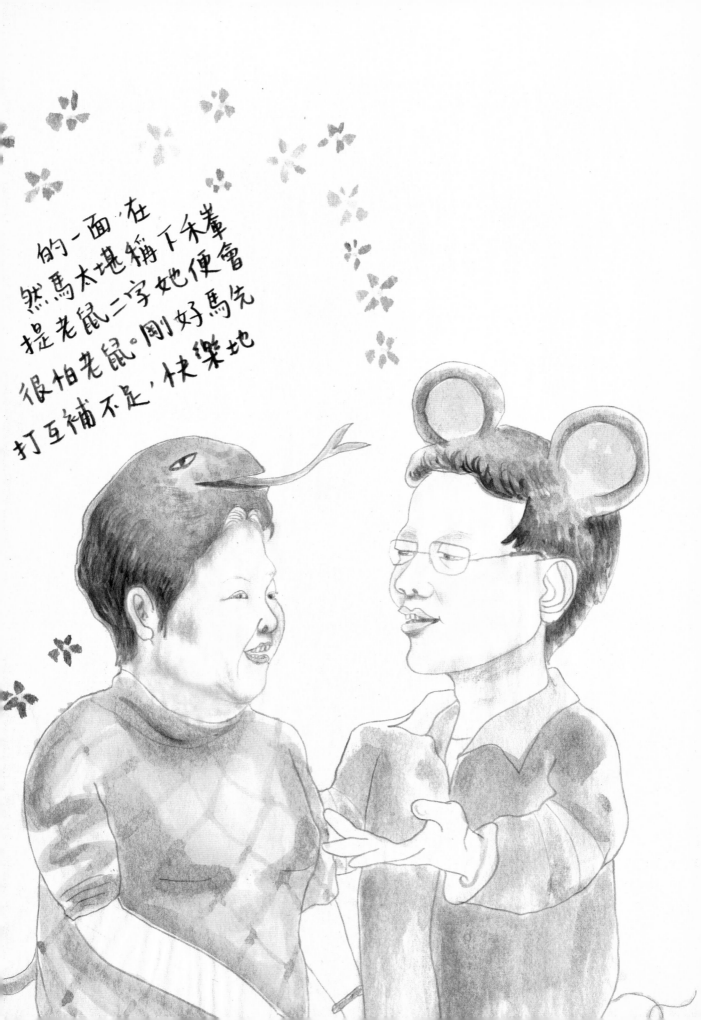

的一面，在
然馬太堪稱下朕筆
提老鼠二字她便會
很怕老鼠。剛好馬先
打互補不足，快樂地

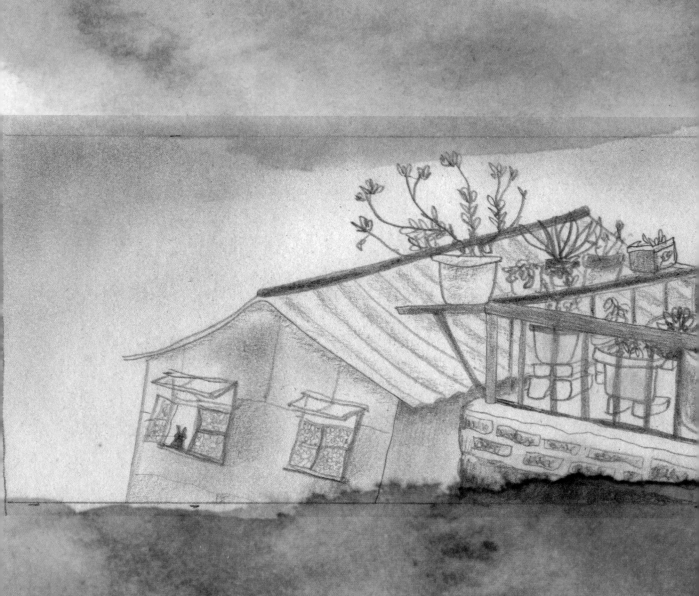

P. 152

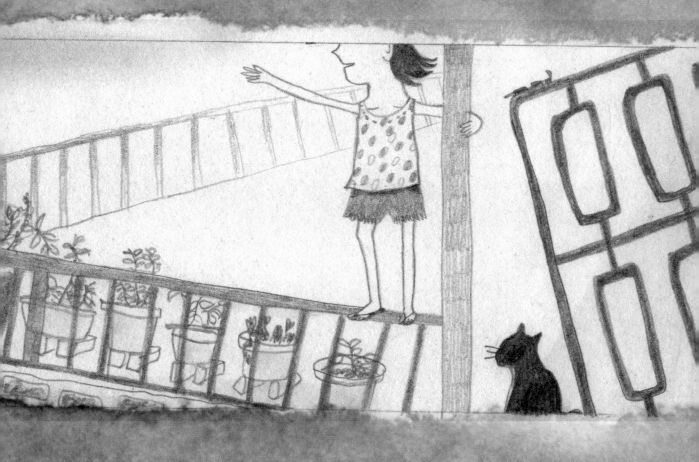

我的家

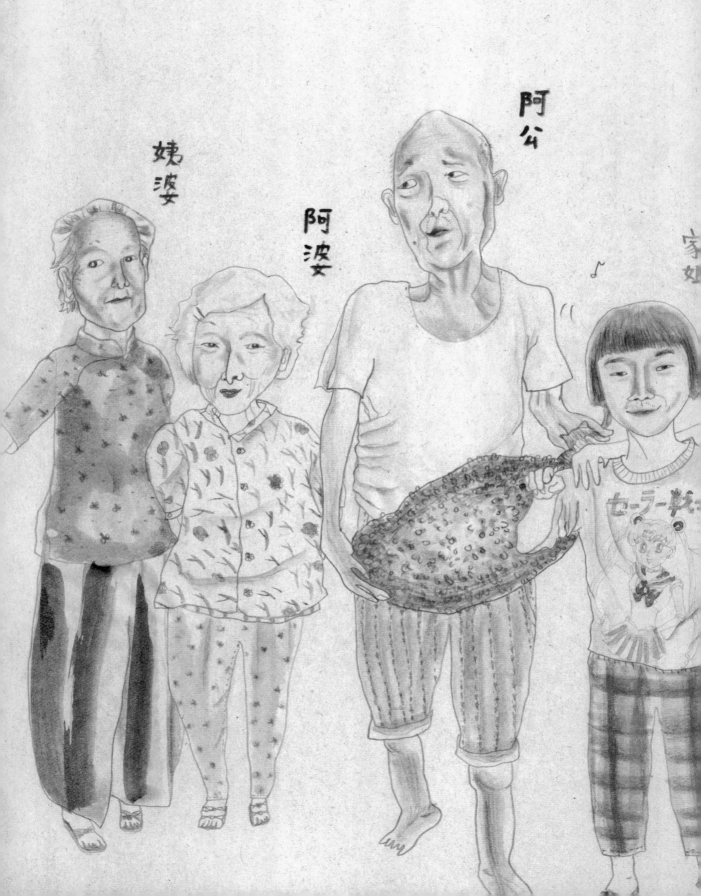

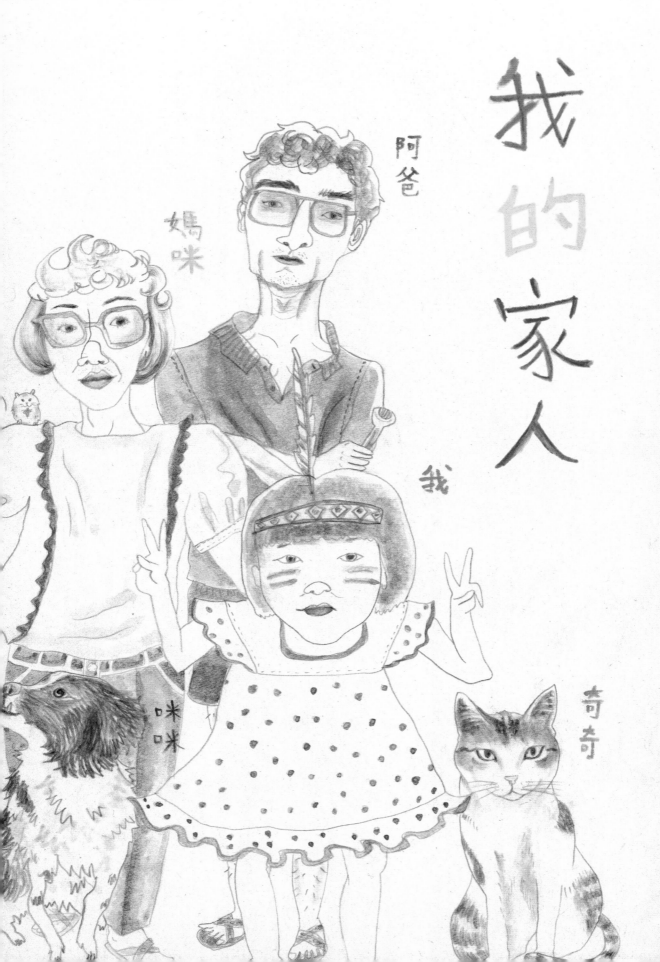

媽咪　　阿爸　　我的家人

我

咪咪　　奇奇

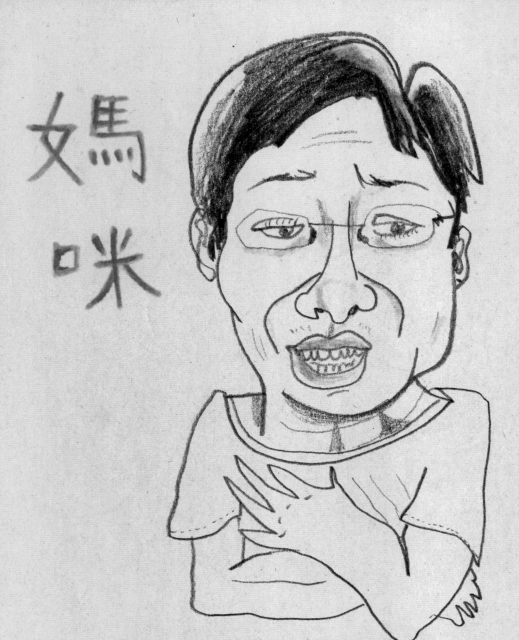

媽咪

阿媽，50歲，因為在家中排行第二，被人稱為「阿妹」。
她為了照顧父母，便留在下禾輋村和他們一起居住。熱
愛大自然的媽媽認為在鄉村生活能看見天和地，
舒服又寧靜。昔日沙田海未填之前，膽粗粗的
她會攬住舊木游水往吐露港，又
會爬樹摘木瓜食。

媽媽好學不倦，即使以前日頭要
打工賺錢，晚上仍自費讀夜校，進
修英文。　　　　媽媽課本上畫的畫 →

已為人母的她仍然繼續
培養興趣，閒時學西洋畫、
水墨畫和寫大字，以藝術
來表達人生。

好景不常，七年前患上癌
病，掉入谷底，卻遇上人
生的轉捩點，認識了
上帝，自此專心研經，
發掘更多世界和人
類的奧秘。

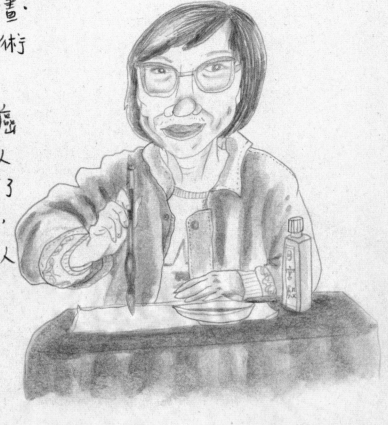

一向打扮樸素的阿
媽於姑姐的婚禮
上，施盡渾身解數，
成為經典。

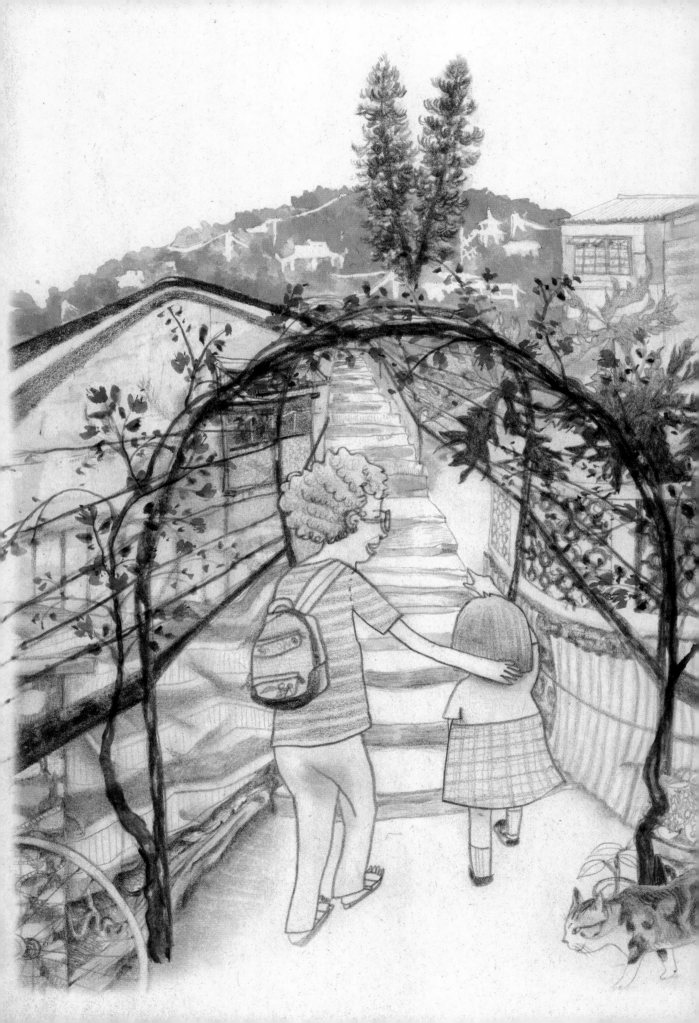

媽媽問我：「這座山是什麼顏色？」
我說：「山和樹都是綠色的。」
媽媽搭着我的肩膊，指向山說：「你細
心看，只是樹已有深綠、淺綠及黃色，
還有花的紅色、橙色，很有層次。」

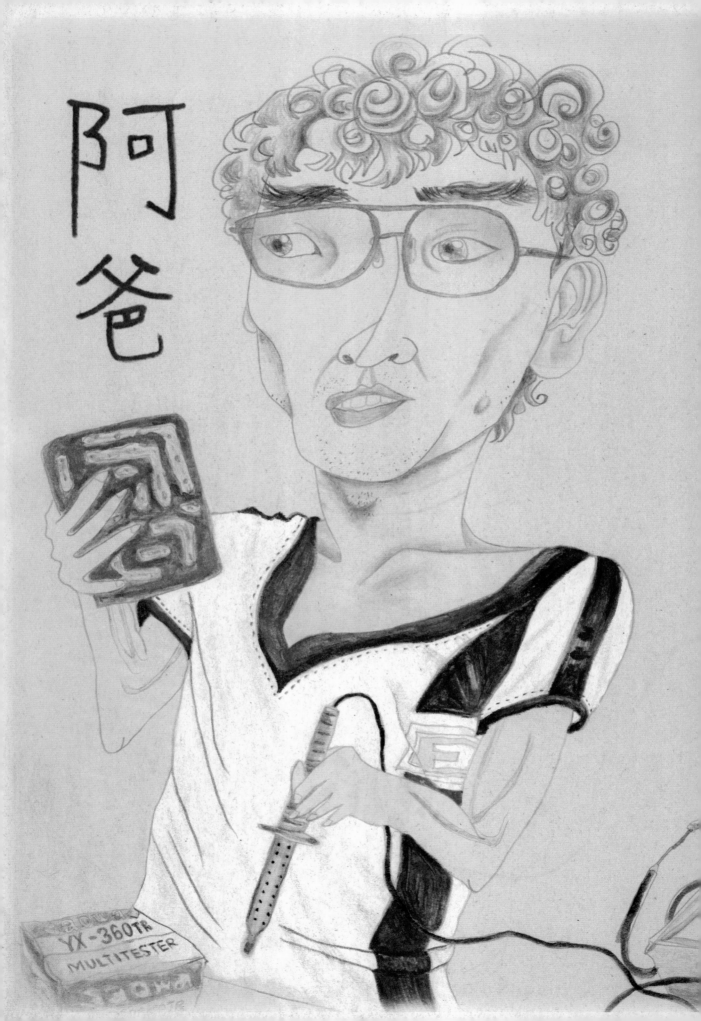

阿爸，五十出頭，因為姓梁所以被人稱為「阿梁」。昔日從事電子產品設計，後工廠遷移上大陸，便轉行做貿易。如今家中仍存放着他的零件工具箱和「辣雞」。

阿爸為人神經質，對任何事都敏感，加上急躁的性格，引致不時會「發癲」；話雖如此，他仍是疼錫我和姐姐的，經常踏單車載我們去玩。

阿爸的格言是：「張櫈有四隻腳，但你都要提防，因為其中一隻腳鬆脫的時候都會坐唔穩。」

所謂「先天下之憂而憂，後天下之樂而樂」，他認為人生需充滿危機意識。

↖ 阿爸特意將一卷電線放於公司的窗邊以作火警逃生之用。

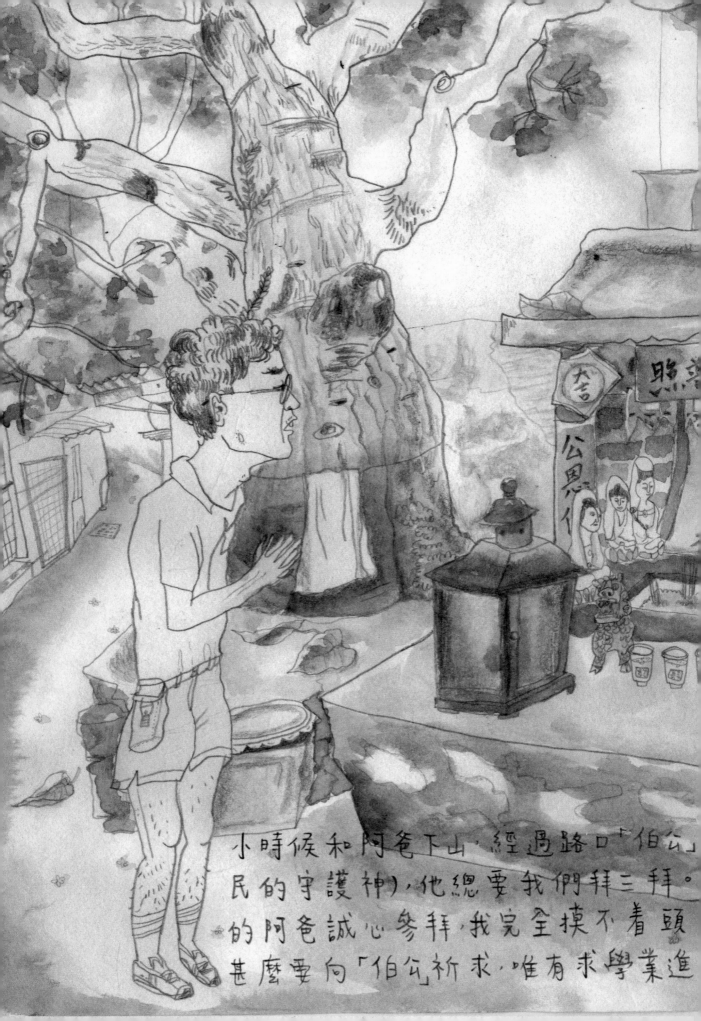

小時候和阿爸下山，經過路口「伯公」
民的守護神)，他總要我們拜三拜。
的阿爸誠心參拜，我完全摸不着頭
甚麼要向「伯公」祈求，唯有求學業進

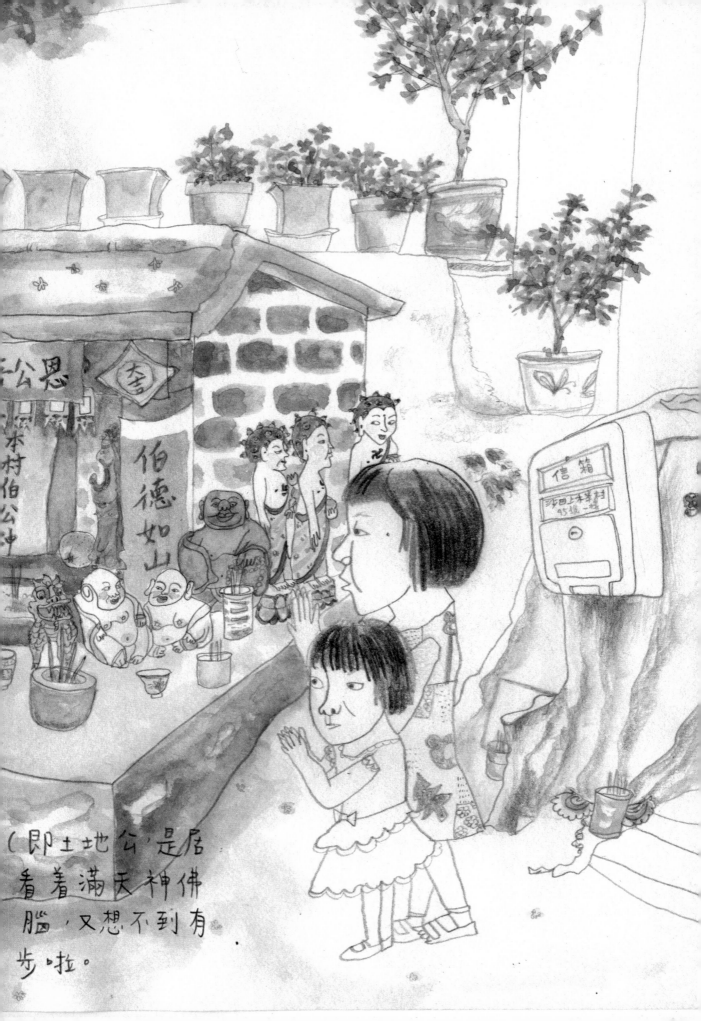

家姐，25歲，喜歡事無大小都發出高頻率的
尖叫，尤其是遇到甲由或身體碰撞到檯角。一
向少女情懷的姐姐，喜歡卡通公仔的文具，又
愛「玩」小動物。但小動物
都不喜歡她，就連她朋友
養的龜一
知道
她到
訪便
會立
即躲避，
因為姐姐玩過「烏
龜爆旋陀螺」。

她和狗最有緣，以
前養了隻狗叫咪咪，
時常坐在琴
底聽姐姐
彈琴。

好得意呀！

受害者豆豆

一次學校聯歡會上戴錯面具，
俾人笑足幾年為「豬頭炳」。

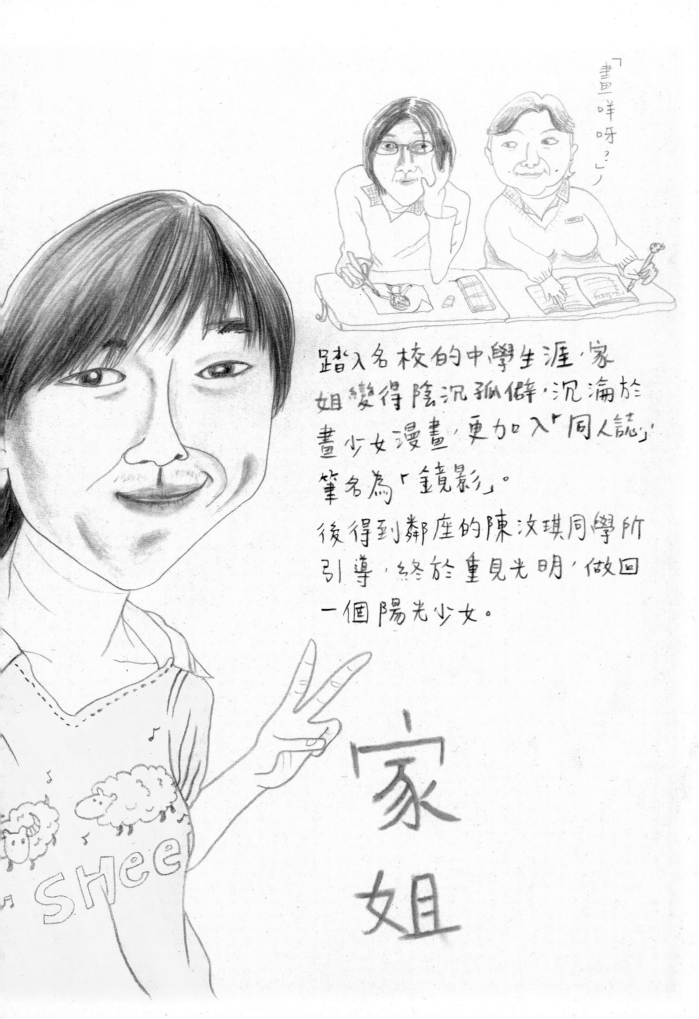

「畫咩呀？」

踏入名校的中學生涯，家姐變得陰沉孤僻，沉淪於畫少女漫畫，更加入「同人誌」筆名為「鏡影」。

後得到鄰座的陳汝琪同學所引導，終於重見光明，做回一個陽光少女。

家姐

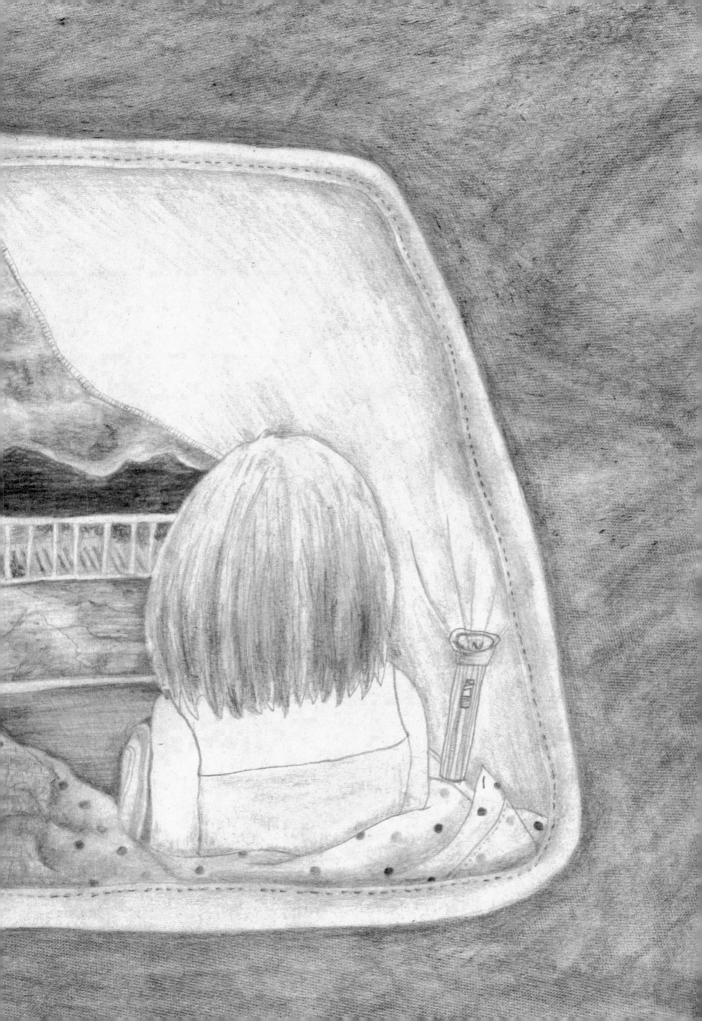

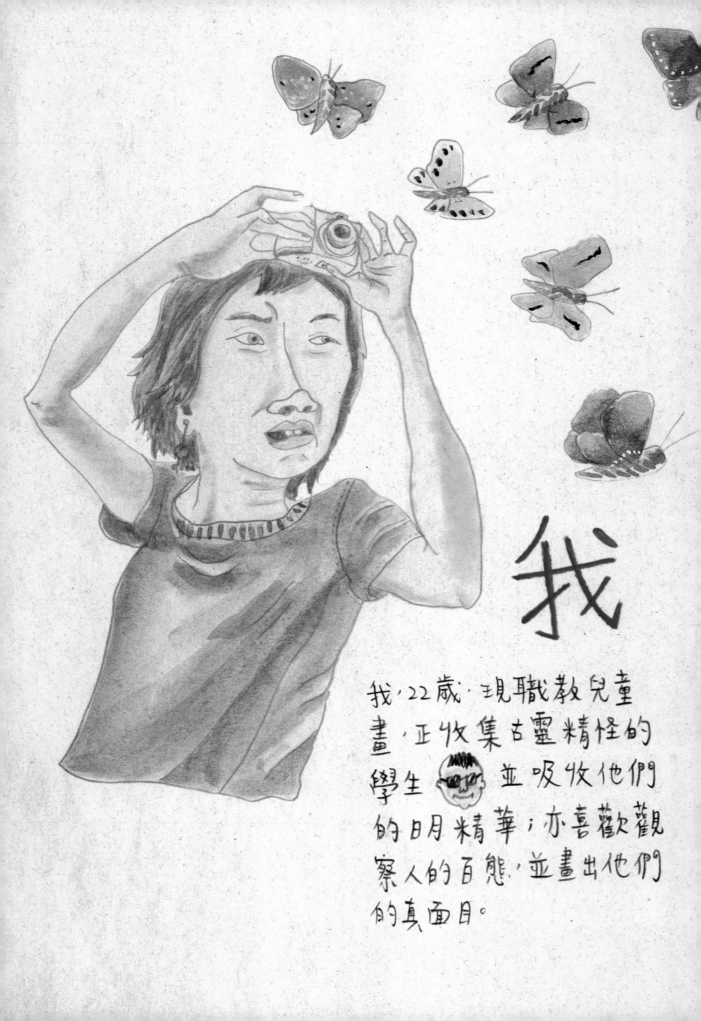

我

我．22歲．現職教兒童
畫，正收集古靈精怪的
學生 並吸收他們
的日月精華；亦喜歡觀
察人的百態，並畫出他們
的真面目。

從小開始喜歡奇形怪狀的東西，
青春期開始在家中牆上
發表自己的心聲，由於
男性荷爾蒙間歇性激增，
不時懷疑自己的性取向。

自小與大自然共處成長，通山走的我最嚮
往自由，不滿現今的都市發展影響了大自
然的和諧，一直相信只要天人合一，世界才
會和諧美好。

失落

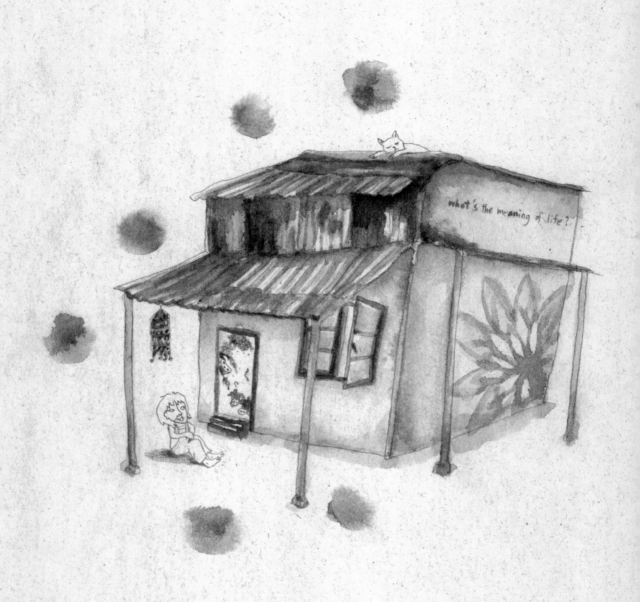

由中四開始，我以需要創作空間為理由，霸佔了位於我家最高位置的屋仔，至今長達七年之多。我會挑選個別合適的玩伴到訪玩耍，記下很多回憶⋯⋯

有了小屋，朋友們都會來和我一起睡，或談天至天亮。多得這空間，給予我無限的自由。

在小屋睡覺，不用開冷氣也很舒服，因為屋被竹林包圍著，所以散熱很快。

早上，有小鳥叫聲把我弄醒，踏出門外是清新的綠草味，再播一首 Jack Johnson 的歌，我的人生真的沒有遺憾了。

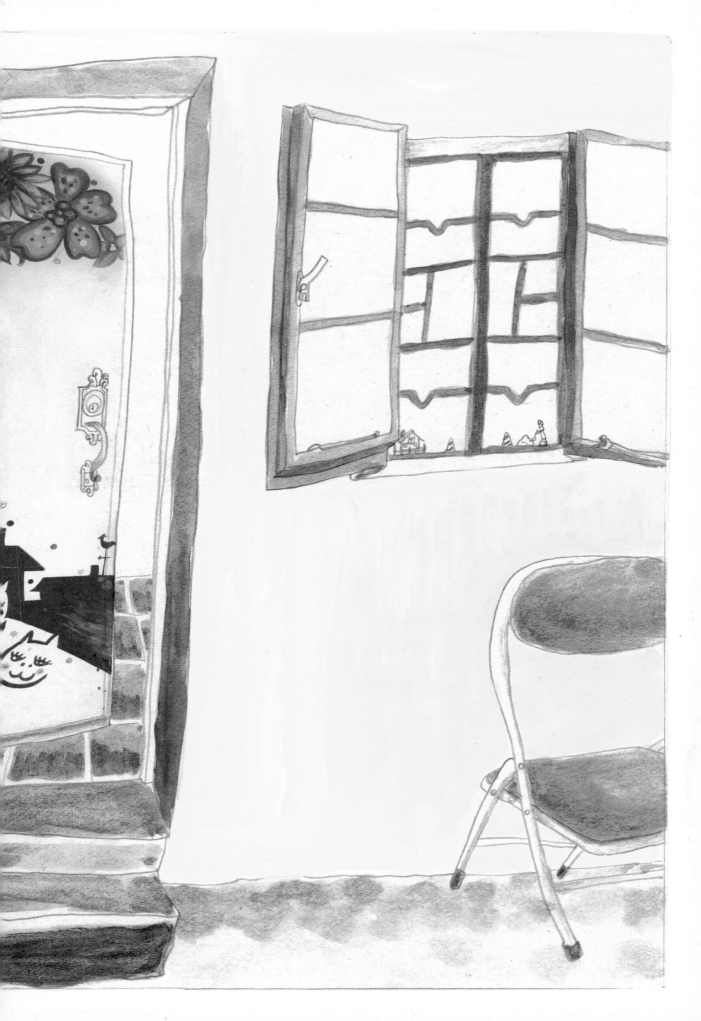

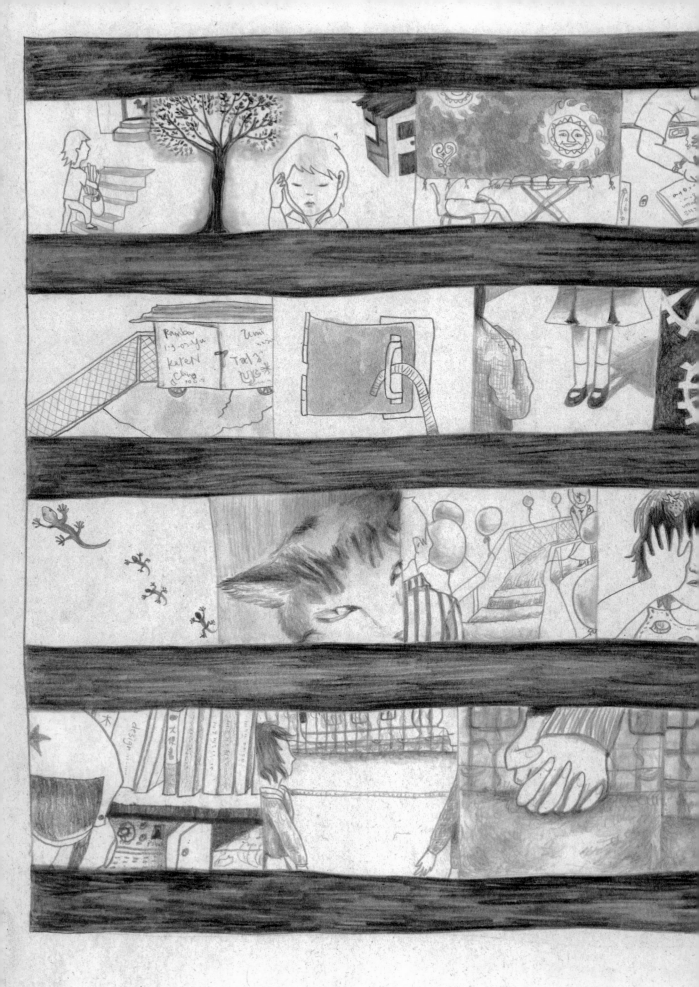

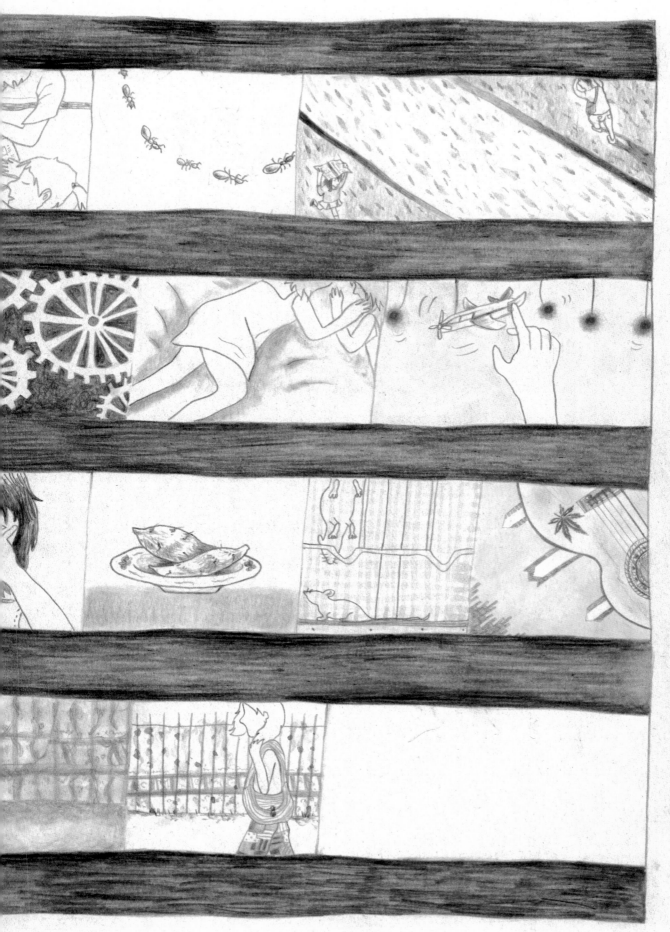

我想，小屋有一種魔力，讓我看見每一個自己。

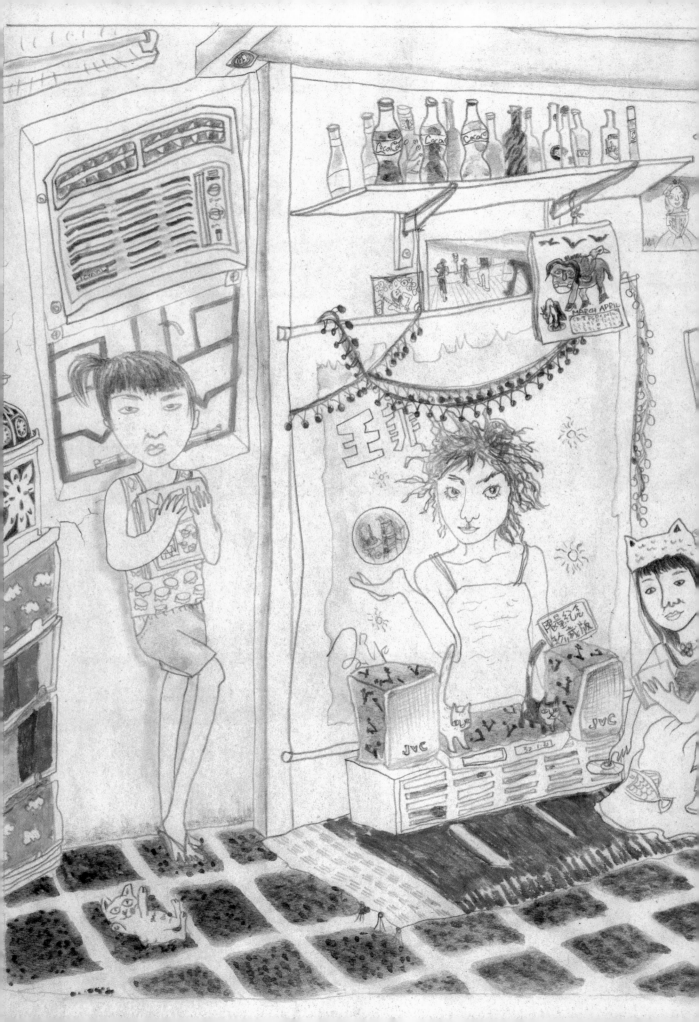

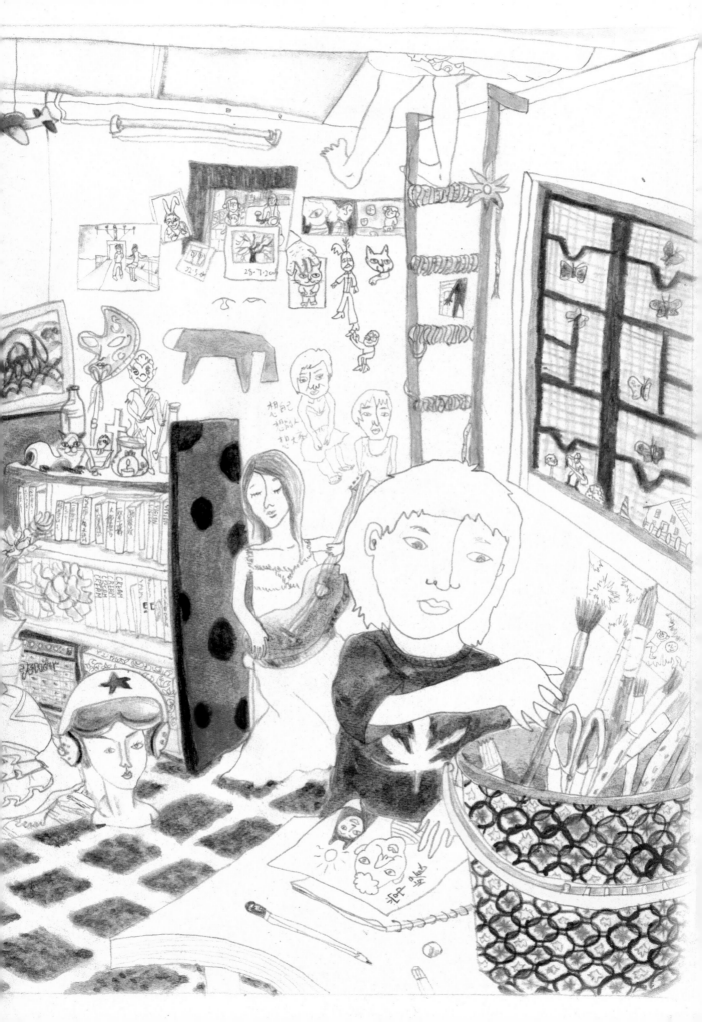

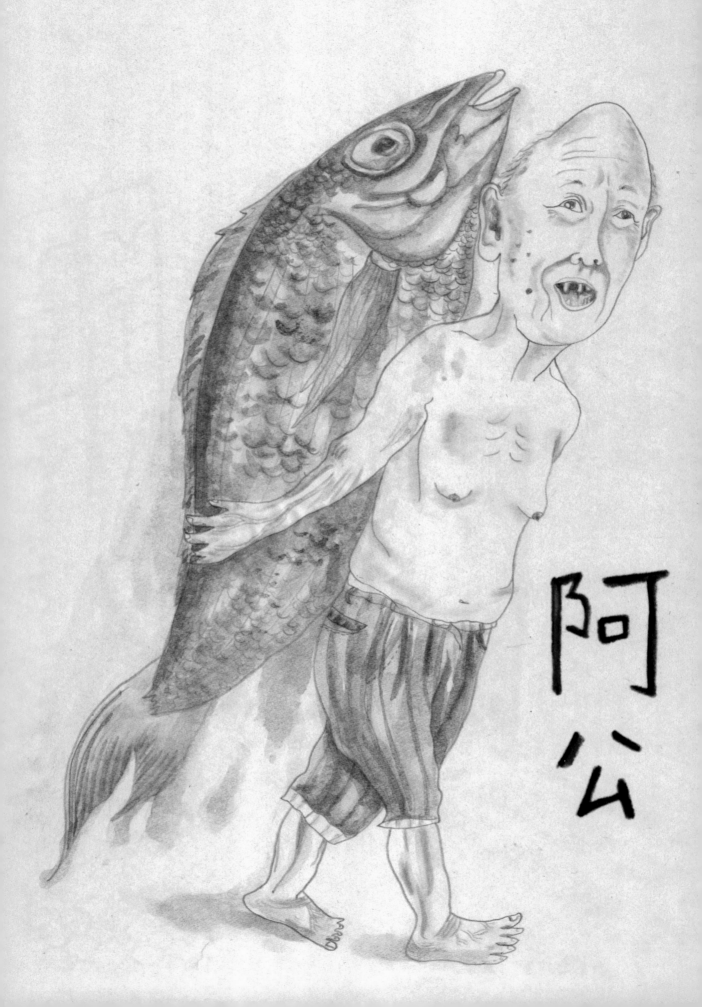

阿
公

阿公，91歲，又稱「九叔」，以賣魚養大一家五口，雖退休近二十年，但魚腥味一直伴隨左右，更不時在他床上找到魚鱗片。他的左邊耳朵聾了，故經常大聲疾呼，正一「有佢講無人講」，幸好阿公一向沉默寡言，但一開口通常都是粗口。

七年前，阿公更自作主張把門鈴換上警鐘，每次鈴聲一響都會嚇到全家彈起。

因為聲浪太大，阿爸忍唔住用個月餅盒套實個警鐘。

阿公雖年事已高，但仍健步如飛，多得每天早上行落山運動，逛完街市便回家看「跑馬仔」，亦會找山下的好友如朱伯 或「火闌賭二」攀談或玩天九，可惜這兩位老友皆 於 去年過世離開，令阿公既傷感又寂寞。

3。老朋友的感慨既又寂寞。

阿公年輕時相貌堂堂，似是陳豪。

老猴王

一到六月,是我家黃皮樹的收成季節.
有一次,91歲的阿公化身成老猴王.為
證明自己老當益壯,單腳擒到樹上摘
黃皮。

當家人都緊張到冒汗喊
停之際,阿婆居然坐在一
邊修成正果.不慌不忙
地數黃皮.激死。

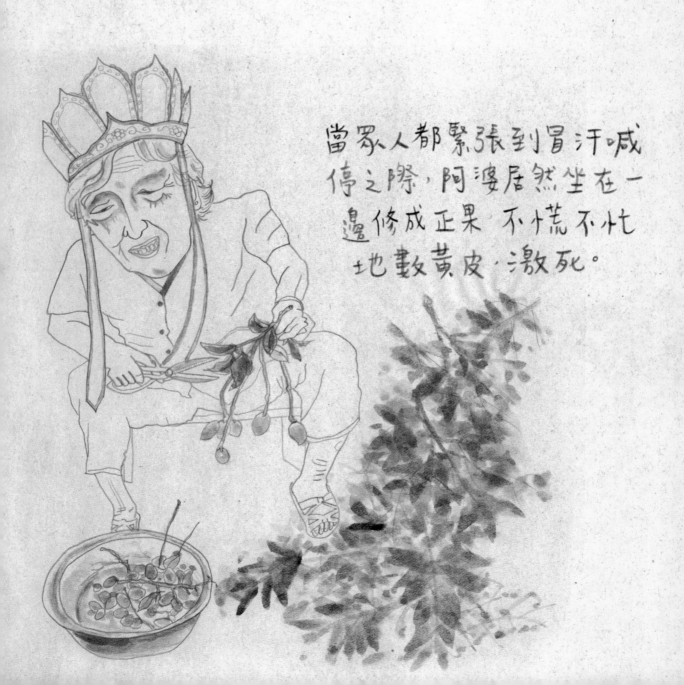

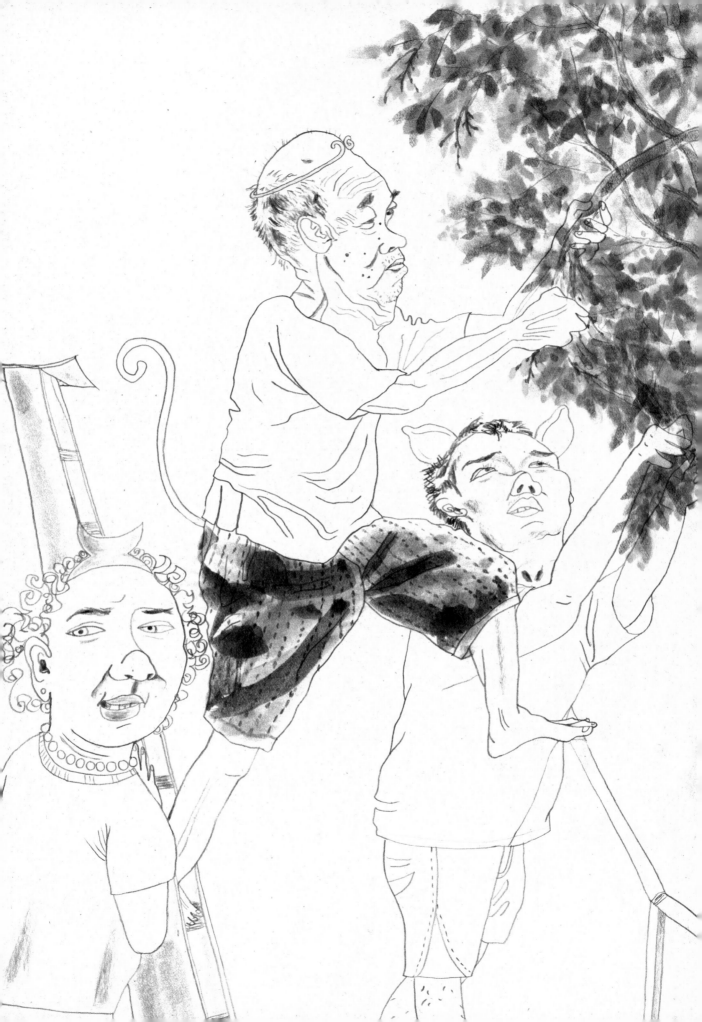

阿婆，83歲，又稱「九嬸」，是一個非常鬼馬的阿婆。充滿活力的她由朝忙到黑，早上種花，下午車衫，閒時更會整小點如香蕉餅、蘋果，或者和街坊打麻雀，晚上洗澡後看看電視，每天都早睡早起。

阿婆的一生從來沒有停下來過，由做「馬姐」開始，到嫁阿公開魚檔，及後誕下三個女兒，一直為口奔馳至六十歲才退休享福，現在的生活仍極之充實。即使在路上看到黃泥，都會不惜一切用盤子盛載回家種花。

年輕時的阿婆哨牙兼鬥雞眼，人老了，把生活的重擔放下，樣子變得寬容可愛，更好喜歡上鏡。

這些年來，阿婆不停重複做着同一個夢。由於她做馬姐時照顧一個體弱多病的少爺仔，有一天揹着他睡覺時，少爺仔猝死。於是由那時開始，阿婆不時夢見自己揹着一個面目淨獰的死嬰，也許這是她人生最揮之不去的畫面。

阿波女

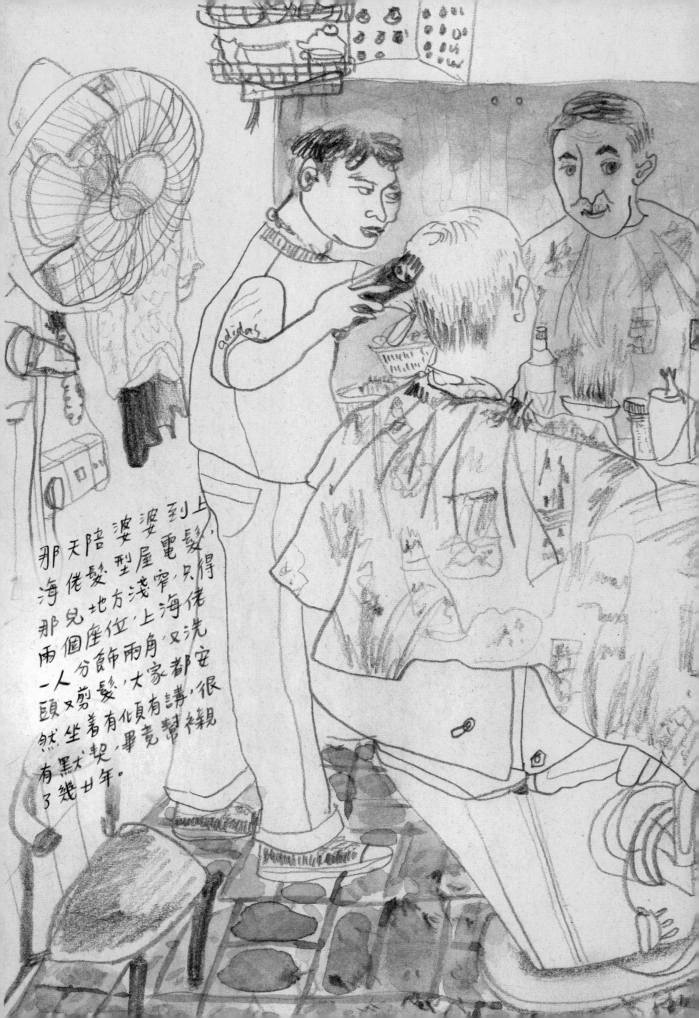

那天陪婆婆到上
海佬髮型屋電髮，
那兒地方淺窄，只得
兩個座位，上海佬
一人分飾兩角，又洗
頭又剪髮，大家都安
然坐著有化頁有講，很
有默契，畢竟幫衬親
了幾廿年。

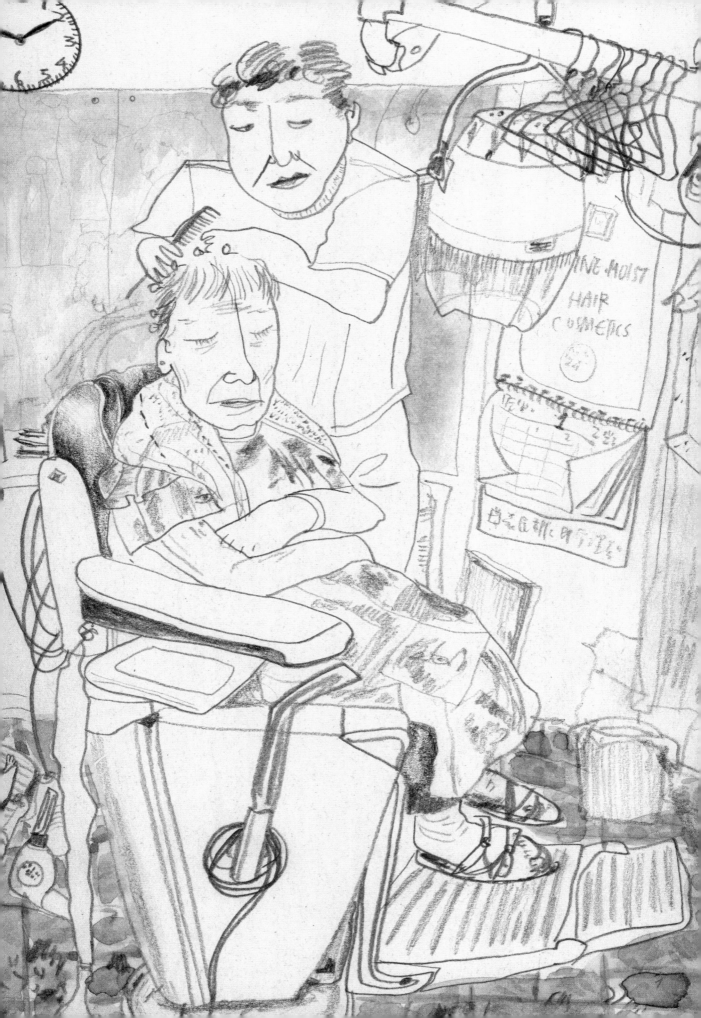

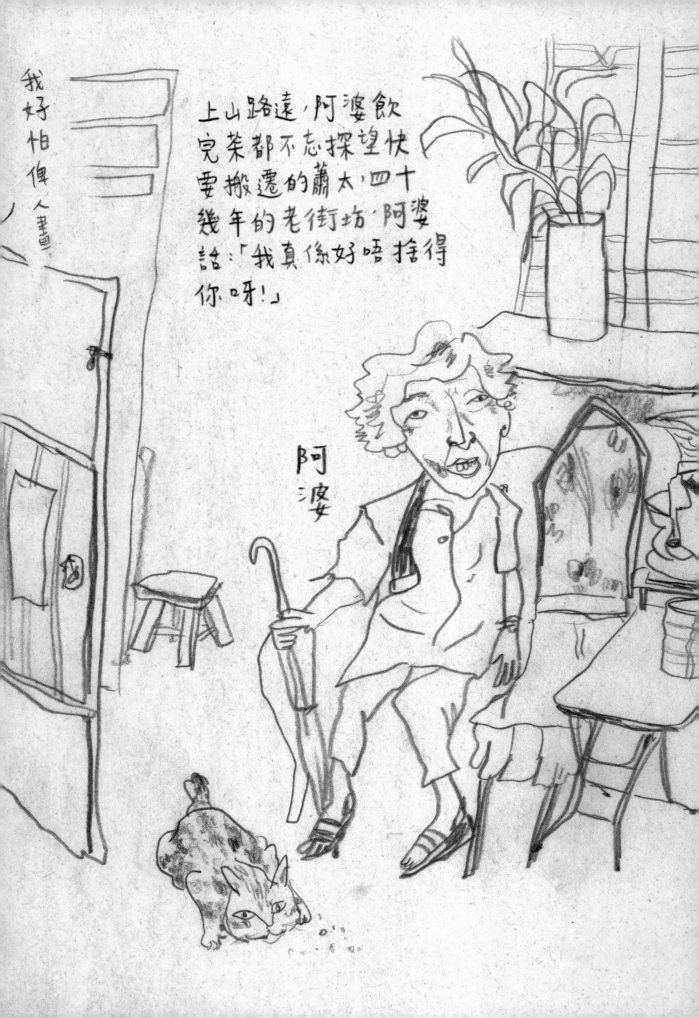

我好怕俾人畫

上山路遠，阿婆飲
完茶都不忘探望快
要搬遷的蕭太，四十
幾年的老街坊，阿婆
話：「我真係好唔捨得
你呀！」

阿婆

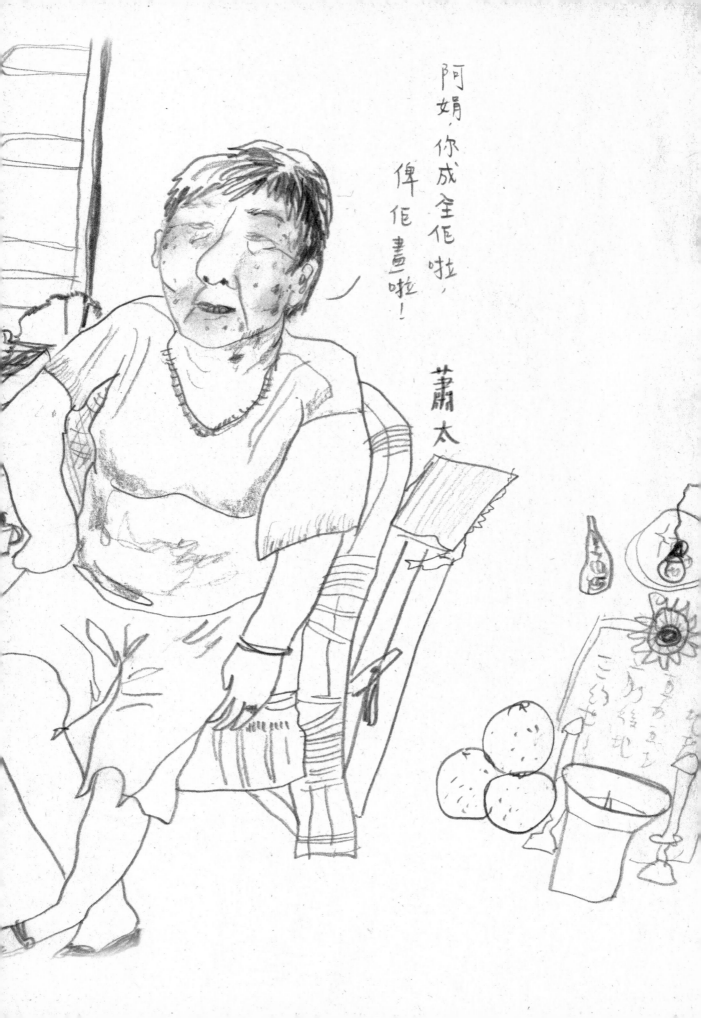

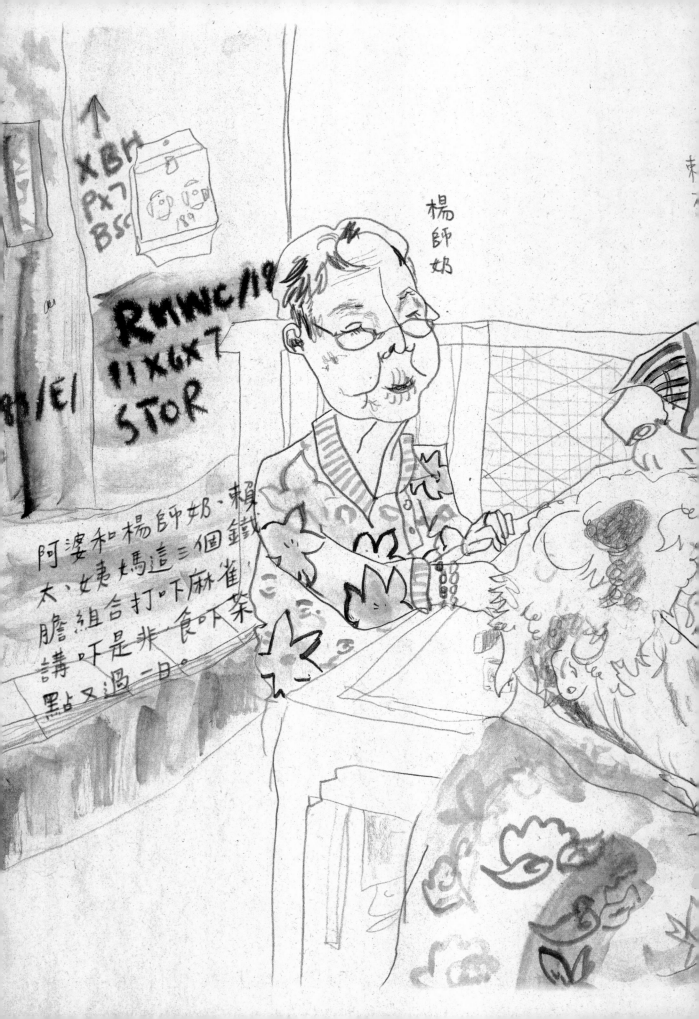

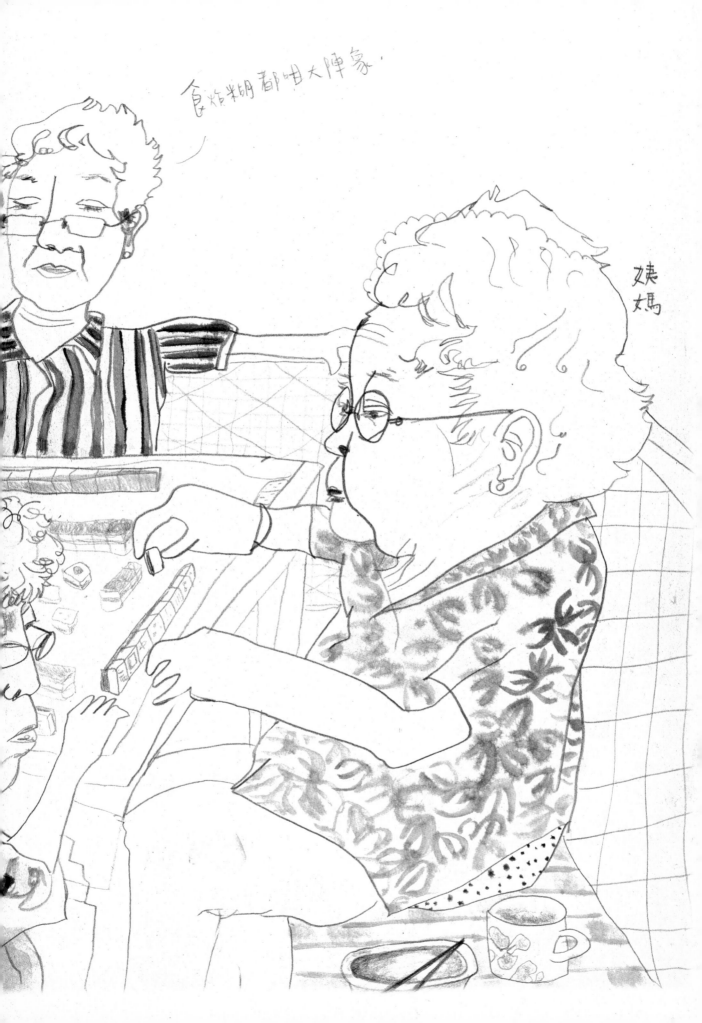

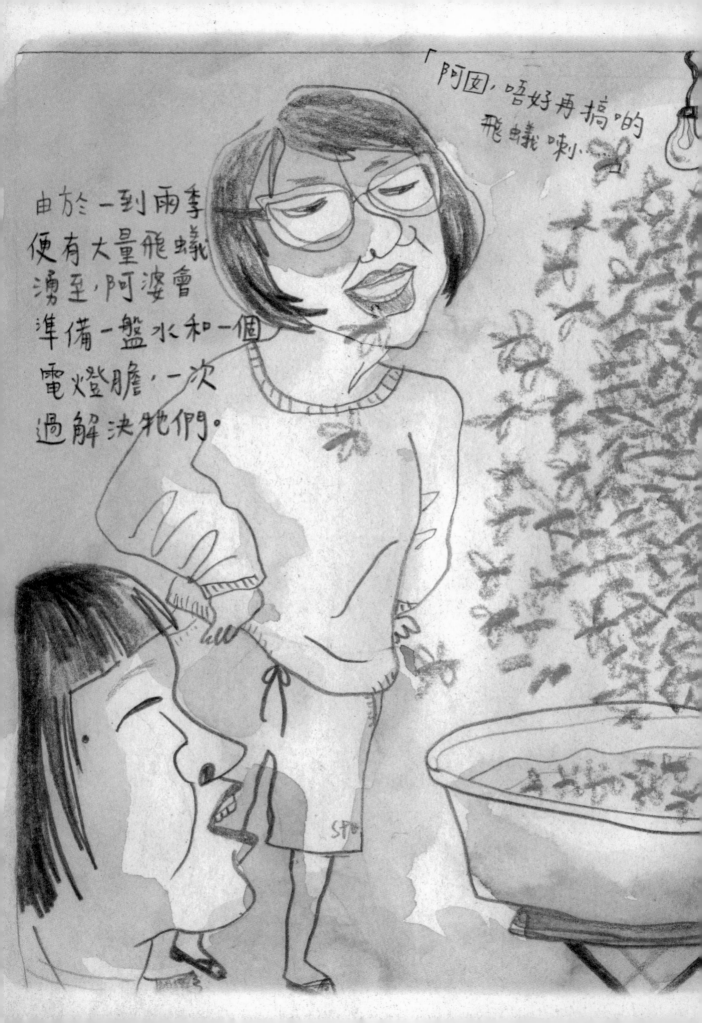

由於一到雨季
便有大量飛蟻
湧至，阿婆會
準備一盤水和一個
電火燈膽，一次
過解決牠們。

「阿囡，唔好再搞啲
飛蟻喇⋯⋯

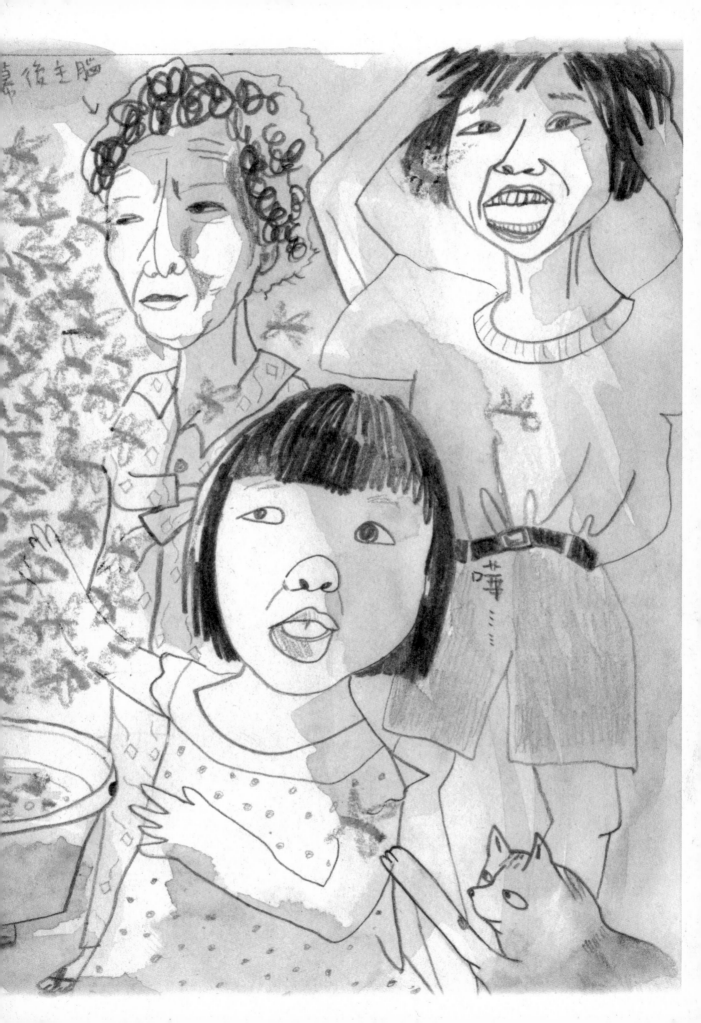

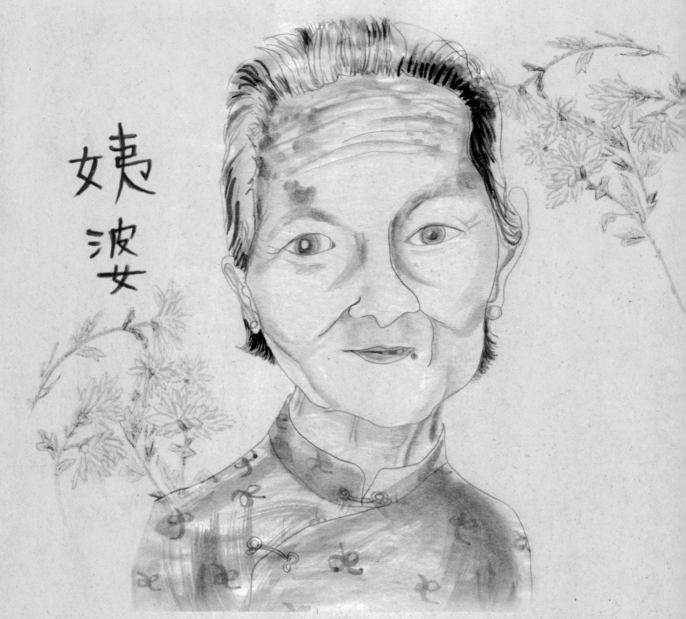

姨婆

姨婆16歲就飄洋過海到馬來西亞
打工，每當她賺到錢，就會寄回鄉下
接濟家人。終生背負家中重擔的她，
最後梳起唔嫁。　　　所謂「人在南
洋心在家」，年老的　姨婆最後回
港跟我們一起生　活，安享晚年。

姨婆為人和藹可親，從不發脾氣，是一名慈祥的婆婆。她回來的時候，我才9個月大，每一次都是她餵飯給我吃，又會攬我疼我。幼時的我亦喜歡跟著姨婆四圍行，每朝她沖咖啡粉 時，我都會站在她身旁觀看，嗅嗅咖啡香。

姨婆曾說過：「千金萬金都引唔到笑，見到孩童就哈哈笑。」臨終前的歲月，她更表示過沒有生兒育女是人生一大遺憾。

1995年，姨婆因心臟病離開了，可是我們一家從沒有因姨婆的離去而缺少了點甚麼，因為她早已居住在我們的心裏。

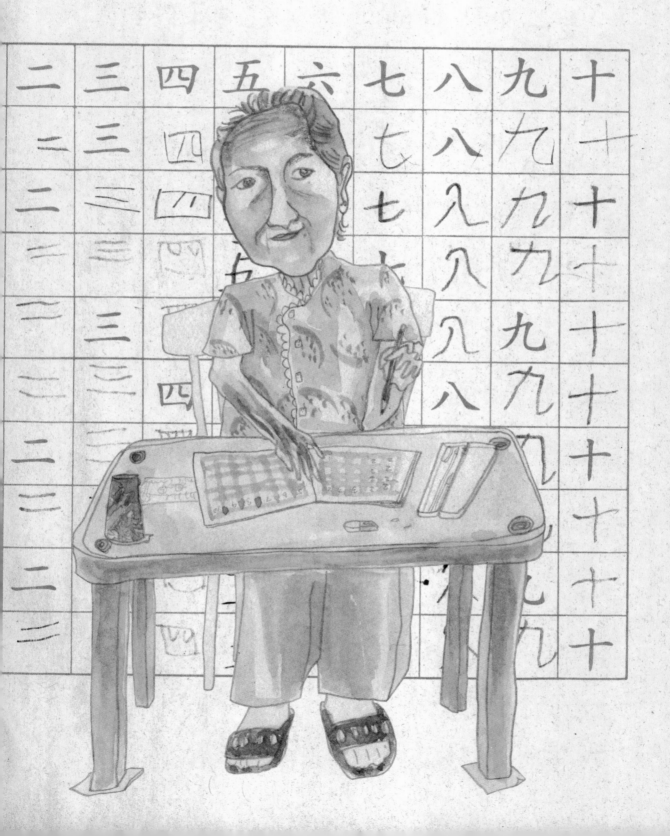

「同學請翻開課本第二頁。」

就讀小學的我，學懂生字，買了幾本認字練習簿給姨婆，然後自己充當老師，教她寫字，每晚九時開課，每節半小時。好學的姨婆在我的循循善誘下，學會寫a至z，和所有數目字，獲益良多。

奇奇

奇奇11隻三色貓，體型瘦削極具骨感美，舉手投足都有模特兒風範。

十一年前，鄰居的貓媽媽生了實貓仔，送了一隻給婆婆作捉老鼠之用，並給牠起名叫「奇奇」

(其實凡是婆婆養的貓都叫奇奇

收養奇奇的時候，我還是一個準備考學能測驗、要升中學的小女孩，奇奇當時亦只不過是一隻頑皮愛玩的小貓；直至我考上大學找到人生理想，奇奇亦進化了成為一隻懂得回應人心事，更會為你拍蚊和按摩的貓仙。

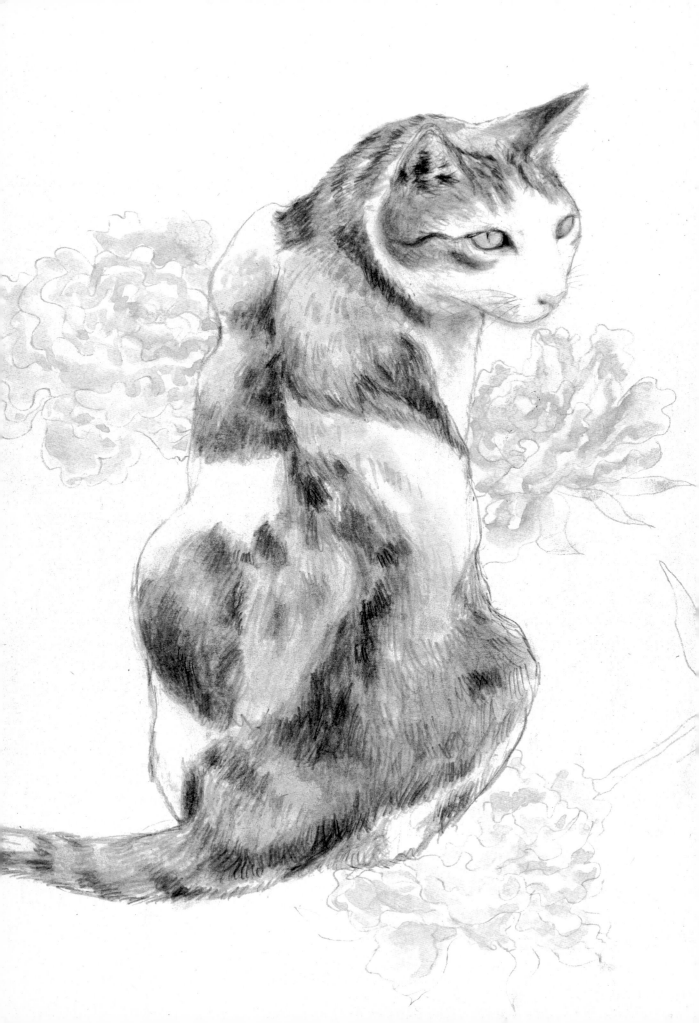

這些歲月裏，我們都見證着彼此的成長。

小學的時候，我和奇奇都非常「爛玩」。晚飯後我會在婆婆的露台踏單車，然後把一根繩繫在單車尾，讓奇奇追着繩跑。我踏得越快，牠便跑得越快。有一次玩得瘋了，我的肚子突然很痛，原來是飯後劇烈運動導致盲腸炎，最後被送進醫院去。

到了中學，步入青春期的我，不想讀書，情緒起伏很大，又多苦澀心事，常與奇奇坐在小屋的屋頂把酒談心，告訴牠那些我喜歡他，他又不喜歡我的少女心事。

17歲那年我考上大學，積極投入創作，奇奇不時給予我創作靈感，亦會傾聽我在工作上遇到的煩惱。牠與別的貓不一樣，無論何時何地，只

要我叫一聲「奇奇去咗邊?」牠都一叫即到·是我的老友。

至今不忘那次綵排畢業作品的拍攝·奇奇 於我們排舞的時候靜靜走到一旁·看到我認真工作·牠亦感到安慰。

奇奇是一隻很勤奮的貓·牠日夜防守着家中的老鼠·捉光了·就往別的地方去狩獵·結果牠病倒了·醫生告訴我們一個壞消息·奇奇得了愛滋病。

病發後的牠仍繼續為我們家捉老鼠·雖然很害怕牠會被細菌感染·但我們都知道·要是把奇奇關在籠中讓牠失去自由·對自小喜歡周山跑的牠來說·是比死更難受的事。病發兩年來·奇奇都受着牙肉潰爛、進食疼痛的折磨。

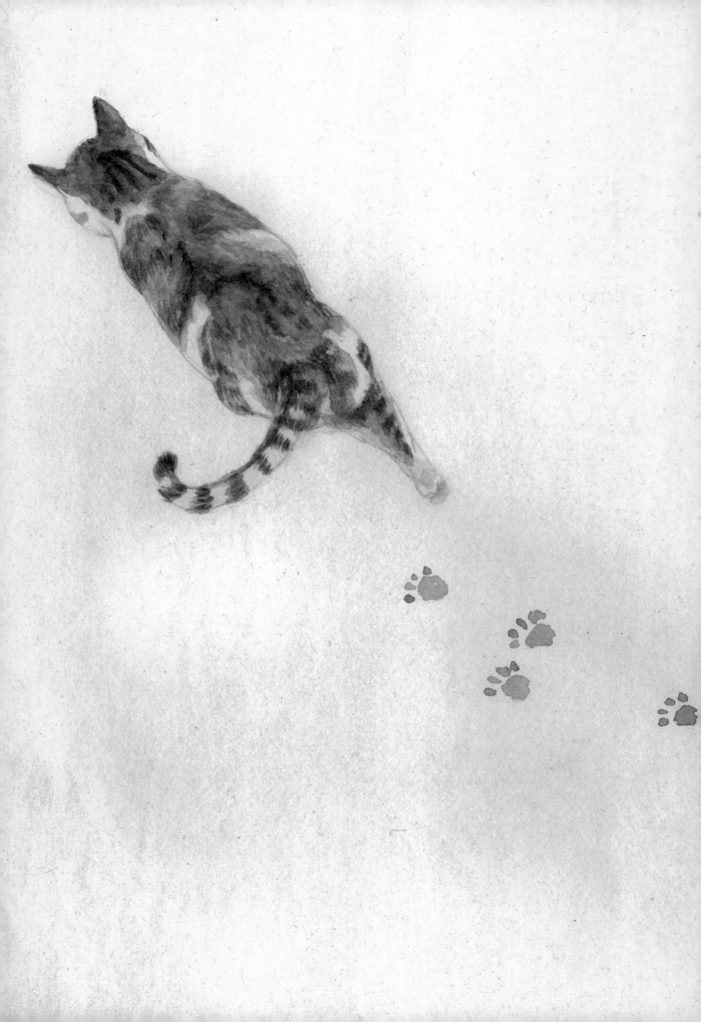

2005年的夏天，我為感情而煩惱，終日早出晚歸，幾乎四日沒有找奇奇。

走上婆婆家，看見奇奇飯碗還在，食物都冷卻了，我向婆婆問個究竟，她說：「她沒有回來三天了。」

我在夜靜的山路裏尋找，並叫着牠的名字，卻只換來一片空洞，牠走了。

我內疚沒有陪伴牠走完最後的日子，為的竟是既婆媽又無聊的感情帳，我很後悔，無言以對。

往後的幾年，我都常在夢中遇到奇奇，牠回來了，和我相聚，有時是我們一起到壽司店食魚生，有傾有講。

直至現在，時間好像把傷口癒合了，但我的心中仍是有一個洞，那是一個永遠沒法了彌補，無可取締的位置。

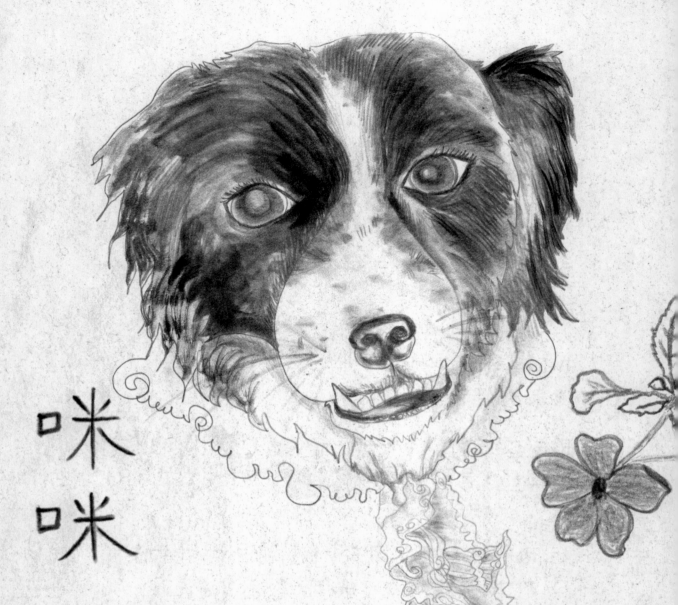

咪咪

咪咪是一隻朋友送來的牧羊犬，天生獵犬性格，對街外陌生人表現兇惡，對主人卻十分溫馴聽話。九七回歸前幾年，村中偷竊盛行，很多鄰居都有所損失，我家卻倖免於難，因有咪咪二十四小時看守着家園。牠除了阻嚇小偷，通知我們有毒蛇走進家中，還會捕捉老鼠。咪咪亦令我家增添了和睦融洽的氣氛，真是感嘆一句「養狗真好」！

咪咪亦非常熱愛古典音樂,每次家姐預
備彈琴,牠總會急不及待地衝往櫈
底當第一個聽眾。牠和家姐的感情
要好,當她傷心痛哭的時候,咪咪
都會上前慰問,以示支持。

咪咪很少踏出家門,所
以出到街會好「騰雞」,
甚至伏在地上走不動。

話雖如此,可能是困在
家中太長時間,咪咪偶
爾在發情期時會發狂
衝上街,盲目地往山
路奔跑,那時候我便要和家姐追餐死,
去把牠追回來。

轉眼已過十五年,咪咪因年紀老邁中風,離開了我
們。家姐因過度思念她,多個月裏琴聲也在家
中靜止不揚,各人都默念着這位忠心的朋友。

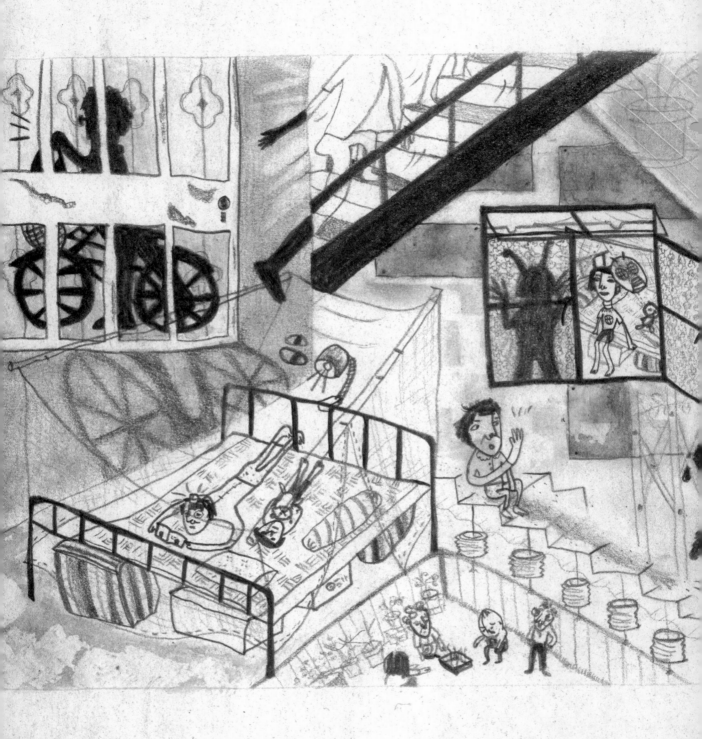

生活的種種點滴，都發生在下禾輋村。

關於柏樹

朋友問：「這麼大座山，哪裏是你的家？」

我做着「v」字手勢，示意山中那棵柏樹，說：「就在那棵『v字樹』下面。」

老柏樹位於下禾輋村的高處，好像一位仁慈的老伯伯，一直守護着我們。而我的家，就在它正下方。

去年中連場大雨，接近大柏樹下的斜坡大幅倒塌。鄉民眼見大樹旁的泥土有下陷的情況，加上連續數宗市民因樹倒塌傷亡的個案，山坡下的村民開始擔憂巨樹也會因旁邊的泥土薄弱而塌下。多番要求栽種大樹的主人（寺院主持人）正視這問題。但不知是否只求快速解決問題，他們請工人用數天的功夫，乾脆把這棵六十高齡、十多層樓高的雙峰形老柏樹「修鋸」，現只剩下一條枝幹。

這是如此無情和不智的做法，就連鋸樹的工人都知道柏樹是非常健康的，因為那些活活被割下的軀幹，還源源不斷地流出樹膠。

我們不是樹的主人，卻比他更傷心。

鋸樹的那天，我們一家人和鄰居都在看著，心如刀割。

直至黃昏，天空變得大了，卻很空洞。

從此那棵柏樹不見了。

最後，我和媽媽央求搬樹工人把柏樹的部份枝幹留給我們，放在家中紀念之餘亦可當櫈子坐。

想不到，隔鄰的婆婆也留了一棵，放於家門前，閒時坐在木頭上乘涼，個多月前她也去世了。

留下的柏樹木頭，仍放於門前，經雨水的洗刷，變了深啡色。

另外，環保的四眼仔當然也收集了大量的柏樹木頭，生火都有排用。

「V字樹」

我從小就這樣稱呼您

知道嗎?
您看着我長大……
無論是白天·晚上
您都很美
即使迷路了
只要抬頭看見你
便能找到回家的方向
現在你只剩下一半
高高的丫枝都消失了
但我仍會抬起頭
期待有一天
能夠再看到你屹立在我們的背後
也許,那時候我已經老了。

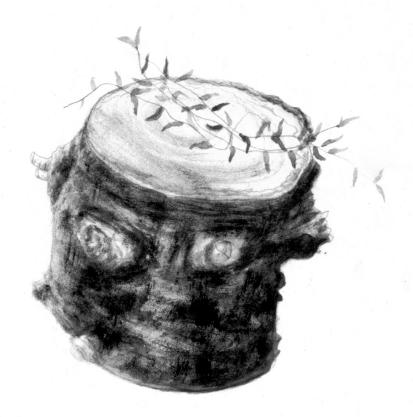

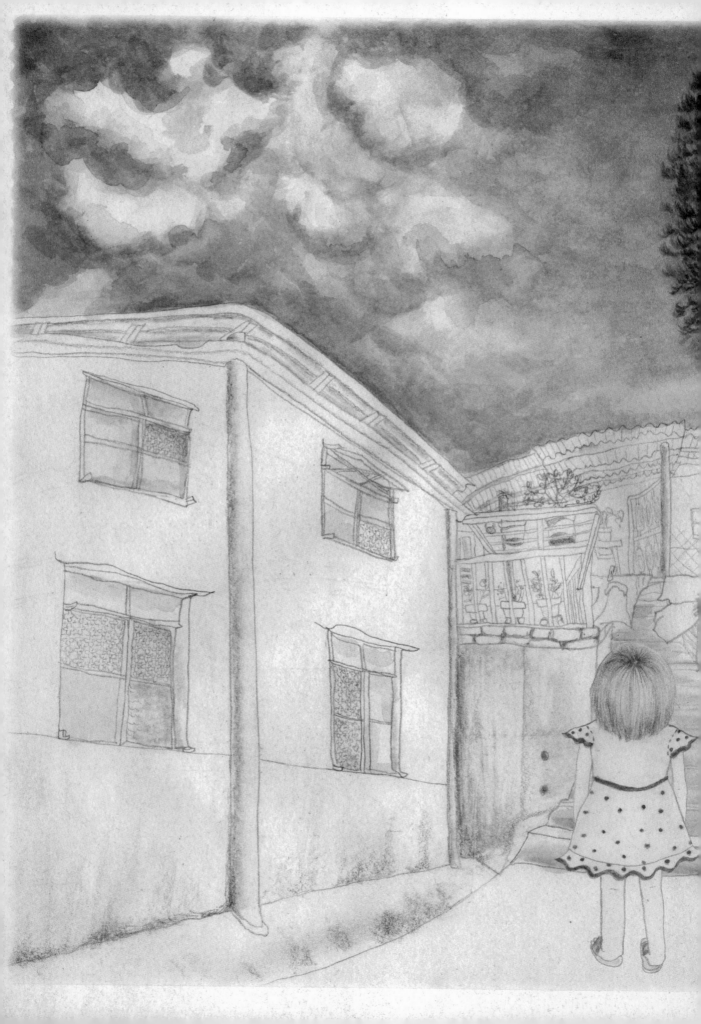

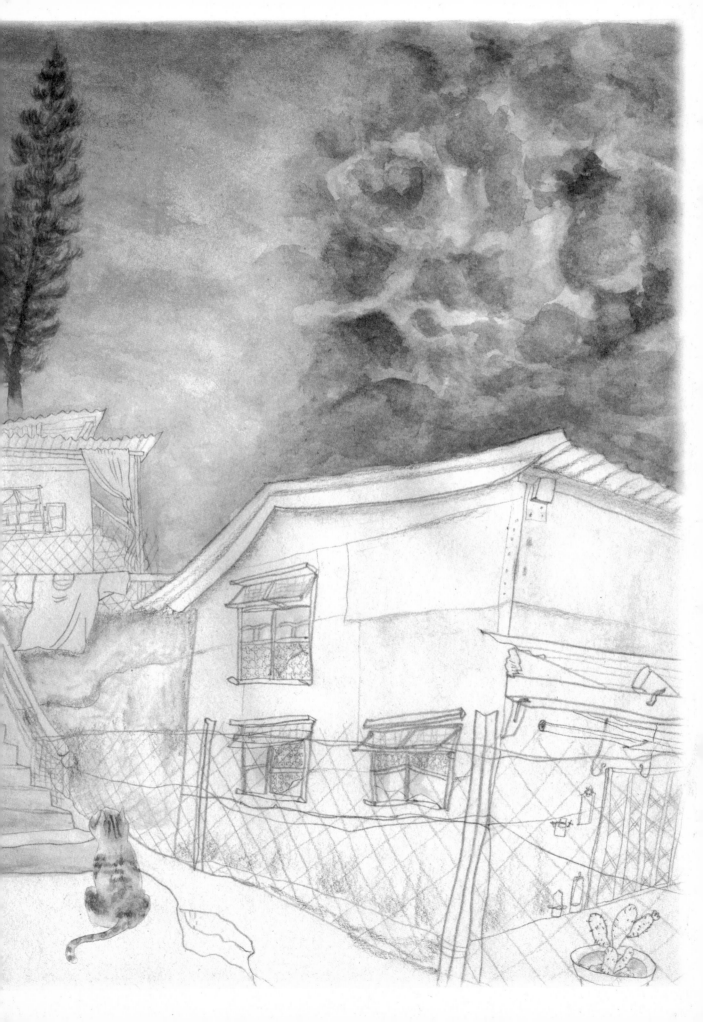

媽媽後記

這次被邀為畫冊作後記，覺得高興同時也感觸良多，因為這是小女兒的首本作品，她所畫的是伴着她成長的地方。

我們的窩座落在山腰的村中。山對面正是急速發展的沙田市鎮。真是滄海桑田，舊時的面貌一早面目全非，就算是留下的小撮的村貌，也逐漸改變。

對於我們一家而言，這裏是一片樂土。女兒在成長的過程裏，就能跟貓兒、狗兒、小鳥甚至昆蟲做朋友。偶爾有松鼠或小猴出没，大家就興奮得跑上跑落，忙着去追蹤牠們的踪影。記得某年，有一隻白頭翁飛到屋前的桂花樹築巢孵卵，大家每天都熱切期待着小生命的誕生。當能聽到小鳥的吱吱索食聲，各人便雀躍得像家中添了新成員似的。

總之，每年發生在小動物身上的故事就一籮籮，甚至是一草一木，我們都很牽掛。就像村口那活了四十多年的木棉樹被砍下後，大家也

像失去親人般難過。

現在，禾輋村所留下的老村民，大都彼此認識。女兒在與他們訪談的過程中，讓大家集體回憶了很多往事，各人開懷暢談，一說便說上一兩小時。她亦漸漸跟鄰居熟絡起來了，真是一次意外收穫。

住在此山中，總覺得是一種福氣，不願遷離。

期望此書能透過小女的作品，呈現村中不同的畫面，讓大家也能一同感受到與大自然或與人和諧共處的福氣。

媽字

香蘭後記

一年半的project，終於完成了。

原先選擇作品的題材，是以研究香港人為主，碰巧那時候村口的木棉樹被砍掉，很多老村民相繼離世。一些我認為理所當然的事物突然消失了，這個變化帶來很大衝擊，迫使我要畫好《上‧下禾輋》。

同時，我很想透過製作此書，多留在此村和陪伴家人。

與陌生人溝通，一直是我的障礙，亦是這一年裏的一大訓練。尤其是要與一班日見夜見，卻連招呼都沒打的村民建立關係。幸好，有婆婆和媽媽為我開路。四十多年的街坊，原來「開句聲就得」。

寫生亦是一個很好的橋樑去打開話匣子，因為人們總是對圖像感興趣。有些老人家眼力不好，看我的畫時只看到朦朧的影像，便異口同聲都說畫得好；當然也有看得清楚的，怪我畫得很醜，但當他們看到我的家人也是同樣遭遇，便沉默不語了。

藝術改變了我們的關係，使我們彼此認識和瞭解。

創作此書的過程中我得到很多收穫，當中包括和村民的友誼。最深刻是村口的老虎仔，我由當初很怕他，以為他是壞人，到現在每次經過都會和他說笑。有一次他更摘下一朵茉莉花給我，那

份溫情和滿足都不能用金錢買回來，是我在創作的過程中最大的得益。

感謝神把我帶到這一步，祢告訴我畫畫是不會畫錯的，只要我願意畫；那些經驗累積下來成為養料，去滋養下一部創作。

同時，我感激新鴻基地產和三聯書店能舉辦這比賽，承蒙你們的協力，讓我踏出了第一步，讓《上·下禾輋》公諸於世。不忘當時收到獲選的電話時，喜極而泣的滋味。因為畢業了一年還堅持躲在小屋裏完成此書，為理想奮鬥背後要承受的壓力不能言喻。

幸而，在這段路上，媽媽和姐姐由始至終都在支持我，一邊教我畫畫一邊鼓勵，我很感恩有如此好的家人。還有我的好朋友貝貝，天天上山落山，儘管汗流浹背都來幫忙，感謝你。最後是我的男朋友，無條件地扶持我的生活。

很感激小西和智海能百忙抽空為此書作序，還有小克、楊學德先生和譚家明老師抽空寫推薦語，感激所有一直支持和信任我去創作的人。

最後，希望大家能透過此書，認識上、下禾輋村；與此同時，亦能學習去關懷身邊的老人。

李香蘭

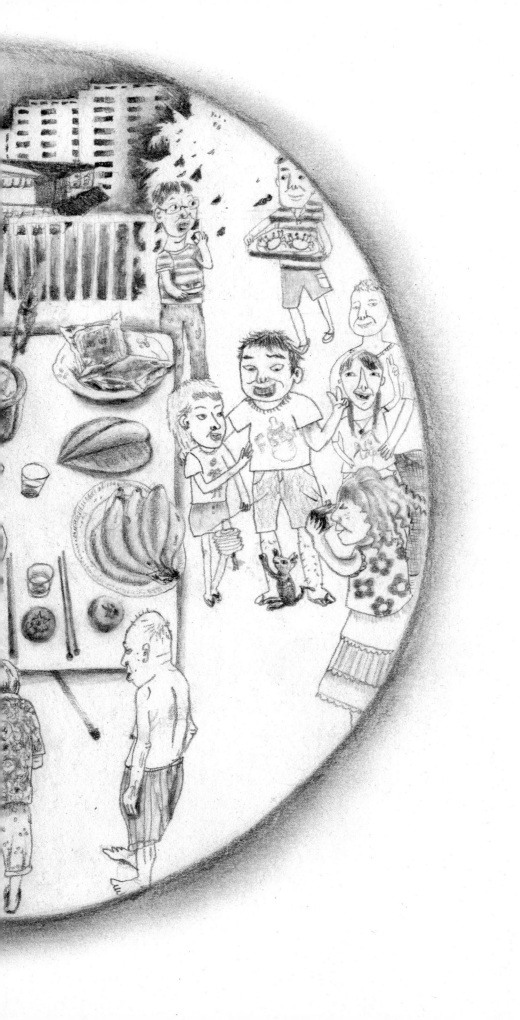

責任編輯　　饒雙宜

書籍設計　　袁蕙嬋

美術　　　　嚴惠珊、貝貝

書名　　　　上·下禾輋

著者　　　　李香蘭

出版　　　　三聯書店(香港)有限公司

　　　　　　香港鰂魚涌英皇道一〇六五號

　　　　　　一三〇四室

　　　　　　Joint Publishing (Hong Kong) Co., Ltd.

　　　　　　Rm. 1304, 1065 King's Road, Quarry Bay,

　　　　　　Hong Kong

香港發行　　香港聯合書刊物流有限公司

　　　　　　香港新界大埔汀麗路

　　　　　　三十六號三字樓

印刷　　　　中華商務彩色印刷有限公司

　　　　　　香港新界大埔汀麗路

　　　　　　三十六號十四字樓

版次　　　　二〇〇九年七月香港第一版第一次印刷

　　　　　　二〇一一年八月香港第一版第二次印刷

規格　　　　大十六開 (195mm × 280mm) 224面

國際書號　　ISBN 978-962-04-2865-4

　　　　　　© 2009 Joint Publishing (Hong Kong) Co., Ltd.

　　　　　　Published in Hong Kong

　　　本書乃新鴻基地產及三聯書店合辦的第二屆「年輕作家創作比賽」的得獎作品之一，由評審何
秀萍女士、許迪鏘先生、黃永先生、黃宏達先生、智海先生及舒琪先生負責評選及個別輔導，其內容
及觀點只反映作者意見，並不代表主辦機構的立場。